미술 쟁점

그.림.으.로.
　　비.춰.보.는.
우.리.시.대.

이 도서의 국립중앙도서관 출판예정도서목록(CIP)은 서지정보유통지원시스템 홈페이지(http://seoji.nl.go.kr)와
국가자료공동목록시스템(http://www.nl.go.kr/kolisnet)에서 이용하실 수 있습니다.(CIP제어번호: CIP2018022401)

미술 쟁점

최혜원 지음

그.림.으.로. .비.춰.보.는. .우.리.시.대.

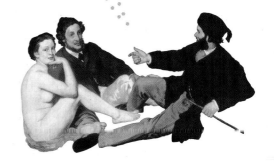

아트북스

미술 여행자의 배낭에 챙겨 갈 만한 책

　　오래전 모스크바의 트레티야코프 갤러리에 갔던 일을 잊을 수가 없다. 그때는 아직 소련의 체제였고 경제적 상황이 극도로 안 좋았던 시절이었다. 가게마다 생필품이 동나고 빵 하나를 사기 위해 길게 줄지어선 사람들의 사진이 연일 보도될 정도로 최악의 경제난에 처해 있었다. 그런데 빵 한 덩어리를 사기 위해 줄지어선 사람들보다 더 기이한 풍경을 나는 트레티야코프 갤러리 앞에서 보게 되었다.

　　그 춥고 배고픈 겨울, 일리야 레핀 등의 작품이 전시되어 있는 그곳을 찾아 장사진을 친 행렬이었다. "먹고 살 만해야 그 다음에 예술"이라는 통념이 철저하게 뒤집히는 순간이었다. 그 궁핍의 시절에 줄지어선, 숭고해 보이기까지 하는 관람객의 얼굴들 속에서 나는 미술의 힘을 새삼 느낄 수 있게 되었다. 사는 것이 고달프고 어렵기 때문에, 그리고 배고프기 때문에 미술로부터 위로받고 영혼의 허기나마 달래고 싶었으리라. 그 겨울 구소련에 머무르던 내내 나는 "미술이란 무엇인가"라는 본원적 질문을 되풀이하게 되었다. 미술이란 무엇인가, 어떻게 생겨나 사회 속에 던져지고, 어떤 파장을 일으키며 어떻게 존재하는가. 1990년의 그 겨울 눈발 날리던 모스크바를 걸으며 가졌던 의문들에 대해 이십여 년 뒤에 만난 이 책은 더듬더듬 수줍게, 그러나 분명하게 답하고 있다.

　　미술의 시원을 동굴벽화로부터 시작하지 않으면서도 가려운 곳을 긁어주듯 허다한 질문들에 답하고 있는 것이다. 동과 서, 고와 금, 쟁점과 쟁점 들을 퍼즐처럼 늘어놓고 그 퍼즐을 마쳤을 때, '아, 미술이란 이런 모양과 저런 형태로 흘러왔고 우리 앞에 이르렀구나' 하고 깨닫게 해준다.

달콤한 당의정 알약처럼 재미있는 에피소드들을 엮어 주제에 도달하게 하고서 "그래서 이렇다!"가 아니라 고개를 끄덕이며 함께 생각해보도록 유도하고 있는 것이다. 독자를 가르치려들지 않고 섬기고 안내하며 함께 길동무가 되려 하는 점, 이 점이야말로 이 책의 가장 큰 미덕으로 보인다. 종잡을 수 없고, 아리송하며, 어디로 튈지 모르는 미술, 미증유의 관심사로 떠오르며 들끓고 있는 미술, 그 미술동네를 찾아가는 여행자가 배낭 속에 챙겨 갈 만한 길라잡이로 이 책을 추천한다.

김병종(화가 · 서울대 교수)

세상을 보여주는 거울, 미술

요즘 들어 '그림을 읽는다'라는 표현을 자주 듣게 된다. 그냥 보면 되는 그림을 왜 읽는다고 할까? 누구나 한번쯤은 이 말이 틀린 표현이 아닐까 의심을 가져보았을 법하다. 옛말에 "시는 형태가 없는 그림이요, 그림은 형태가 있는 시"라는 말이 있다. 즉, 같은 풍경을 보고 글로 쓴 것이나 그림으로 그린 것이나 한가지라는 이야기이다. 우리는 어떤 그림을 보고 그 그림이 어떤 이야기를 담고 있는지를 글로 설명할 수도 있고, 어떤 글을 읽고서 그 글의 내용을 그림으로도 표현해낼 수 있는 것이다. 어떤 경우에는 장황하게 설명을 늘어놓아야 하는 글보다는 그림 한 점이 더 함축적으로 의미를 전달할 수 있다.

인간은 생각과 감정을 전달하기 위해 끊임없이 새로운 수단과 방법을 찾아왔다. 그 자취의 흔적은 대부분 시각예술에서 먼저 발견된다. 그림은 문자보다 먼저 생겨났고 이후 문자와 함께 발전했다. 어찌 보면 문자보다 그림이 함축적이고 상징적인 의미 전달체계로서 보다 대중적인 역할을 한다고 할 수 있다. 문자는 그것을 해독할 수 있는 사람들에게만 접근을 허락하지만, 그림은 본질적으로 음악과 무용 같은 다른 유희처럼 누구나 쉽게 다가갈 수 있는 것이다. 그림은 그 시대의 정신·경제·과학적 문화의 총체적 산물이다. 그 안에 많은 이야기들이 숨어 있는 것이다. 그림이 애초에 실용적인 목적을 위해 생겨났다고 확언할 수는 없지만 시대와 문화와 지역을 불문하고 사람들과 함께했다는 것만은 분명하다. 우리는 그

림을 그것이 만들어진 당시의 사회를 읽을 수 있는 코드로 삼을 수 있는 것이다. 그림을 읽는다고 하는 것은 바로 이런 맥락에서이다. 그래서 그림을 이해하는 것은 곧 세상을 이해하는 것과 마찬가지이다.

미술과 함께한 시간이 오래되었기에 내게 이 책에서 다루고 있는 많은 화가들은 익숙했고 그들의 작품 또한 새로울 것이 없었다. 하지만 이 책을 쓰면서 너무나 친숙한 화가들과 그들의 작품들에서 예전에는 보지 못했던 새로운 이야기들을 다시금 발견할 수 있었다. 예전에는 눈여겨보지 않았던 화가가 새롭게 다가왔다거나 그냥 지나쳤던 그림들이 찬란한 보석처럼 나의 눈을 사로잡았다. 예술가들의 창작품을 하나하나 꼼꼼히 살펴보고 더 깊게 공부할수록 그 화가와 그림들의 매력에 깊이 빠지게 되었다. 이 책을 쓰는 과정은 그래서 내게 참으로 즐거운 여정이었다.

내가 세상에 나오기도 전의 오래된 그림과 돌덩이들을 보는 것이 과연 무슨 의미가 있는 것일까 의문을 가질 수도 있겠다. 하지만 조금만 주의를 기울이다 보면 그 안에 수많은 이야기가 담겨 있다는 것을 알 수 있다. 시간과 공간을 초월해 지금 우리 곁에 남아 있는 수많은 명화들을 보고 있자면 수백 년 전의 사람들과 만날 수 있다. 그들의 삶과 생각은 어떠했는지, 그들이 살고 있었던 사회는 어떠했는지, 우리에게 많은 이야기를 해주는 것이다. 우리는 과거의 미술작품을 통해서 그 시대를 이해하고, 새로운 시도를 한 선구자들을 만날 수 있다. 이것은 분명 흥미롭고도 놀라운 경험이다. 내가 그랬듯이 여러분들도 이 책을 통해 인생의 선배들과 만나 세상 이야기를 나누길 바란다. 뜻밖에 우연히 만나는 것을 조우(遭遇)라고 한다. 여러분들도 이제 미술관에서 만나는 한 점의 그림을 통해 미지의 세계와의 조우를 경험해 보기 바란다. 이는 분명 즐거운 경

험이 될 것이다.

북송 시대의 대 화가 곽희가 쓴 『임천고치(林泉高致)』라는 책에는 화가는 무릇 '겸수병람(兼修竝覽), 광의박고(廣議博考)'해야 한다는 이야기가 있다. 그림을 그리고 배우는 자는 두루두루 세상의 이치를 깨달아야 하기에 넓고 깊게 공부해야 한다는 뜻이다. 훌륭한 그림 한 점에는 화가 개인의 관심사를 넘어서 사회와 문화의 전반이 두루두루 담겨 있어야 한다는 당부를 담고 있는 것이기도 하다. 모든 존재가 그러하듯이 미술도 시대에 따라 변화한다. 하지만 예나 지금이나 그 존재는 인류에게 없어서는 안 될 것이다. 미술은 창조자와 감상자 모두에게 필수품인 것이다. 이 책에서는 시대와 공간을 초월하여 우리에게 감동을 주었던 미술작품들과 예술가의 삶, 그리고 다양한 문화현상들을 통해 다양한 생각거리를 제공함으로써 사회적 현상과 문제들을 짚어보고자 했다. 이 책이 미술을 통해 청소년들이 사회를 읽을 수 있는 능력을 키우는 길라잡이 역할을 하여 새로운 시대의 창의적인 리더가 되기 위한 교양서가 되기를 바란다. 또한 이 책이 우리가 사는 세계를 더 잘 이해하고 자신의 지각과 상상력과 창조적 사고를 발달시키는 계기가 되기를 바란다.

이 책은 많은 사람들의 도움으로 세상의 빛을 보게 되었다. 바쁜 회사 일에도 불구하고 자료조사를 돕고 유익한 의견을 전해준 최경희 · 박순주 선생님께 감사드린다. 기획 단계부터 함께 애써준 아트북스의 손희경님에게도 감사드린다. 「명화로 보는 논술」을 연재하는 기회를 준 『조선일보』 '맛있는 논술' 제작팀과 새내기 작가에게 흔쾌히 출판을 허락해준 아트북스, 그리고 구하기 힘든 친일 미술 관련 자료와 도판을 제공해준 민족연구소에 진심으로 감사를 드린다. 은사이신 김병종 교수님과 이동호 박사님의 가르침과 격려

가 큰 힘이 되었다. 늘 애정어린 관심으로 돌봐주시는 이봉 사장님과 문홍빈 사장님, 그리고 내 영혼의 스승이신 모든 멘토들에게도 감사드린다. 블루로터스 팀원들도 도움을 많이 주었다. 뉴욕에 있는 유한이와 대학원 다니느라 바쁜 정덕우는 까다로운 선배의 요청에 필요한 사진을 찍어주느라 더운 날 고생을 많이 했다. 서울대학교 동양화과 동기와 선후배들, 고등학교 동창들은 어려울 때마다 힘이 되어주었다. 책을 쓰는 동안 내 놀이터였던 알마 플라멩카 식구들에게도 고맙다.

나는 복이 많은 것 같다. 내가 가진 실력보다 몇 배는 더 좋게 평가해주는 주위 사람들이 있기 때문이다. 하지만 나의 모든 진실을 아는 가족들의 고생이 많았다. 이기적인 나를 언제나 너그럽게 받아준 가족들에게 감사하다. 특히 어머니는 내가 이 책을 쓰는 동안 때 아닌 시집살이를 치르셔야 했다. 밑 빠진 독에 계속해서 사랑을 넘치게 채워주시는 부모님이 있기에 나는 세상에 나설 수 있었다. 세상에 태어나 가장 큰 빚이 있다면 부모님께 진 빚일 것이다.

이 한 권의 책은 이 모든 분들의 사랑과 정성으로 나올 수 있었다. 이 책을 준비하면서 가장 많은 혜택과 행복을 누린 사람은 바로 나 자신이다. 세상에서 가장 아름다운 그림들을 통해 치열하게 살다간 앞선 예술가들을 만나 대화할 수 있었기 때문이다. 내게 이런 좋은 시간과 건강을 허락해준 세상의 모든 것들에 감사하며 앞으로 미지의 세계를 알아가는 이 아름다운 여행에 또 한걸음을 내디디려 한다.

2008년 3월
최혜원

II. 그림으로 본 사회 쟁점

일러두기

_ 외래어 표기는 국립국어원에서 규정한 외래어표기법을 따랐다.
_ 단행본·잡지·신문은 『 』, 미술작품·영화·단편소설·시·논문 제목은 「 」, 전시회 명과 오페라 등 모음곡의 제목은 〈 〉로
표기했다.
_ 「미술계의 뜨거운 감자, 친일미술」에 수록된 김기창·김인승·노수현·단광회의 그림은 민족문제연구소의 도움으로 수록했다.
도판 자료는 〈식민지조선과 전쟁미술-전시체제와 민중의 삶〉(2004, 민족문화연구소 기획)의 도록에서 가져왔다.

I. 그림으로 본 예술 쟁점

미술과 정치, 그 멀고도 가까운 사이

독재자가 지배하는 암울한 시대에는 동서고금을 막론하고 자유로운 사상과 예술 표현에 대한 탄압이 자행되었다. 독일 나치가 표현주의를 위시한 현대미술을 '퇴폐미술'이라며 금지한 예가 그러했고, 우리나라에서도 1970, 80년대에 불온하다는 이유로 특정한 책과 노래들이 금지된 일이 있었다. 예술이 선전 도구로 이용되기도 하여 많은 예술가들이 정치적인 목적 아래 희생당하기도 했다. 예술은 정치나 사회적 문제에는 관심을 두지 않아야만 하는 것일까? 그런데 정치적이지 않은 미술이 있기는 한 것일까? 순수예술과 참여예술에 대한 논란 속에서 정치적인 예술을 어떻게 바라보아야 할지 살펴보자.

●● 진시황과 히틀러의 공통점

기원전 최초로 중국을 통일하고 스스로를 황제라고 칭했던 진시황秦始皇, 기원전 259~210은 기존의 봉건제도를 폐지하고 중앙집권제를 실시하여 강력한 철권통치를 펼쳤다. 이 과정에서 진시황의 정책에 반대하는 유가儒家 학자들을 생매장하고 관련 서적들을 모두 불태운, 이른바 '분서갱유焚書坑儒' 사건을 일으키기도 했다.

학문과 사상의 자유를 억압한 예는 20세기에도 발견된다. 히틀러가 통치한 나치 독일에서도 중세의 '마녀재판'과도 같은 학문과 예술에 대한 탄압이 있었다. 화가가 되고 싶었지만 그럴 만한 재능은 없었던 히틀러의 비뚤어진 마음이 그처럼 끔찍한 결과를 낳았던 것일까? 스스로를 '예술의 보호자'라고 여겼던 히틀러는 아이러니컬하게도 나치 선전 정책의 일환으로 예술과 사상의 자유를 억압

했다. 1933년 이른바 '방종과 월권 행위에 반대하고, 불멸의 독일 정신에 대한 존경과 경외를 위하여'라는 모토를 내세워서 마르크스와 프로이트 등 사상가 131명의 책 2만여 권을 소각해버린 현대판 분서갱유 사건이 일어났다. 나치의 예술에 대한 탄압은 미술·문학·음악·영화 등 미치지 않은 분야가 없었다.

●● 예술의 홀로코스트, 〈퇴폐미술전〉

히틀러는 '확고한 시대정신을 표현하는 것이 예술가의 임무'라고 규정짓고 나치의 정치적 사상을 표방하는 예술을 지지했다. 히틀러의 파시즘을 대변하고 나치즘에 봉사하는 예술 활동만을 인정한 것이다. 여기에 개인의 감정을 자유로이 표현하는 순수예술은 설 자리가 없었다. 나치는 인종차별주의에 바탕을 두어, 독일 게르만 민족의 인종적 우수성을 찬양하고 전쟁의 승리와 애국심을 고취시키는 예술만을 진정한 예술이라고 정의했다. 따라서 나치의 정치적 의도를 선전하기 위한 도구로 제작되는 작품만이 미술관에 전시될 수 있었다.

히틀러는 당시 활발히 전개되고 있던 실험적이고 자유로운 성향의 표현주의와 추상미술을 '퇴폐미술'로 간주하고 피카소를 비롯한 112명의 예술가를 퇴폐미술가로 지정했다. 거기에 그치지 않고 그들의 작품 1만 7,000여 점을 압수하여 경매를 통해 팔아넘기거나 그중 5,000점 이상을 불태워버리는 등 예술에 대한 잔혹한 학살을 자행하였다. 피카소뿐만 아니라 세잔·고흐·고갱·마티스·브라크·샤갈·미로·클레·뭉크 등 지금은 교과서에 수록될 정도로 뛰어난 유명 화가 대부분이 그 대상이었다. 특히 실험적인 시도로 한창 활발한 활동을 보이던 표현주의 미술에 대한 탄압이 가장

심했다. 많은 독일 화가들은 나치의 이러한 탄압을 견디지 못하고 해외로 망명했는데, 표현주의 화가 에른스트 키르히너Ernst Ludwig Kirchner, 1880~1938는 무려 639점이나 되는 작품을 나치에게 압수당하자 신경쇠약에 걸려 스위스의 요양소에서 스스로 목숨을 끊기까지 했다.

나치가 정치적 선전의 도구로 예술을 이용한 예를 극명하게 보여준 것이 1937년 7월 18일 뮌헨에서 개막한 〈위대한 독일미술전〉과 바로 다음날 열린 〈퇴폐미술전〉이었다.도1-1, 도1-2 이 두 개의 전시는 히틀러라는 개인의 인종주의적 편견과 함께 편집광적이고 편협한 그의 예술 취향을 그대로 반영했다. 〈위대한 독일미술전〉에는 그리스 고전주의 미술을 모범으로 한, 건장한 전사 같은 아리안족 남성상과 풍만한 육체와 따스한 품성을 지닌 여성상을 보여주는 작품들만 전시했다.도1-3 바로 다음날 열린 〈퇴폐미술전〉은 현대미술에 대한 의도적이고도 노골적인 경멸감을 담은 전시였다. 마치 골목길을 연상케 하는 좁은 복도에 다닥다닥 그림들을 붙여 걸었고, 조명도 형편없었다. 그림은 액자도 없이 걸렸으며, 심지어 바닥에 마구 세워놓기도 했다. 게다가 현대미술가들의 작품과 함께 정신병자들의 그림을 걸어놓아 노골적으로 현대미술을 조롱했다. 이 전시는 국민을 계몽시킨다는 명목으로 전국을 순회하며 약 200만 명에 이르는 관람객

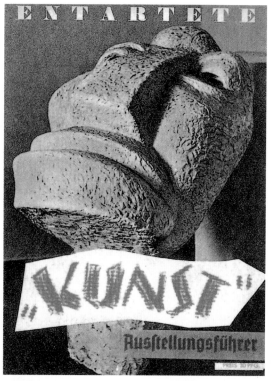

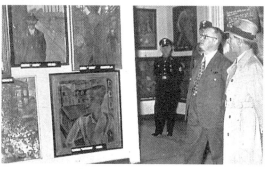

도1-1 〈퇴폐미술전〉 카탈로그 표지, 1937년 표지의 작품은 오토 프로인들리히의 「신인류」이다. 프로인들리히는 수용소에서 사망했다.
도1-2 나치 독일의 선전장관이었던 괴벨스가 〈퇴폐미술전〉을 관람하고 있다. 작품이 다닥다닥 붙어 있는 것을 확인할 수 있다.

을 끌어들였는데, 과연 나치의 의도대로 국민이 계몽되었을까? 오늘날 당시 히틀러가 나치 미술가로 찬양했던 화가들의 이름은 누구도 기억하지 못하지만 〈퇴폐미술전〉에 작품이 전시되었던 화가들은 위대한 예술가로 추앙받고 있다.

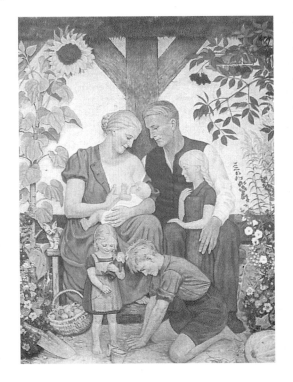

도1-3 볼프 빌리히, 「가족 초상」, 캔버스에 유채, 1939
언뜻 행복한 가족의 모습을 그린 그림으로만 보이나, 그 밑에 나치의 인종적 편견과 국가 이데올로기를 감추고 있다.

●● 은밀한 정치적 선전미술

정치적 선전미술이라고 해서 언제나 그 의도가 뚜렷하게 드러나 보이는 것은 아니다. 18세기 후반 프랑스혁명 당시 자크 루이 다비드Jacques Louis David, 1748~1825가 그린 「마라의 죽음」도1-4은 그림만 보아서는 그저 고전적인 한 점의 명화일 뿐이다. 이 그림에 그려진 인물 장 폴 마라Jean Paul Marat, 1743~93는 민중의 권리를 위해 혁명에 투신한 정치가이자 저널리스트였다. 당시 마라는 다소 과격하고 급진적인 민중지도자로 자코뱅 당의 당수로 활동하며 프랑스 국왕 루이 1세의 실각을 주장했다. 피부병이 심했던 마라는 치료의 일환으로 약물 목욕을 즐겼는데, 그가 반대파에 의해 살해된 곳도 욕조 안이었다. 마라의 절친한 친구이기도 했던 신고전주의 화가 다비드는 이 위대한 혁명가에게 마지막 경의를 표하여 그를 마치 순교자처럼 그렸다. 이 그림에서 죽은 마라는 마치 십자가에서 내려진 그리스도 같은 자세를 취하고 있으며, '마라에게'라고 새겨진 나무상자는 비석, 욕조는 관을 상징하는 셈이다. 마라가 속해 있던 급진적인 자코뱅 당원들은 이 작품 앞에서 거의 종교적인 경외감을 느꼈다.

다비드는 한 혁명가의 죽음을 추모하면서 혁명 이념을 선전하는 것도 놓치지 않았다. 책상 대용으로도 쓰인 그림 속의 나무상자 위에는 편지와 지폐 한 장이 놓여 있다. 편지에는 "남편이 조국을 수호하다 죽은, 다섯 아이의 어머니에게 이 지폐를 보내달라"라는 글귀가 또렷이 보인다. 이것은 마라의 혁명성과 민중성을 알리기 위해 다비드가 의도적으로 그려넣은 것이다. 이렇게 다비드는 그림을 통해 자신의 정치적 입장을 드러내고 있다.

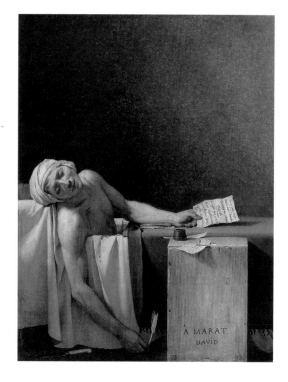

● ● 냉전시대에 자유의 기치를 올린 추상표현주의

음악, 미술, 문학, 무용 등 모든 예술 분야는 정치와 무관하지 않으며 정치 권력 안에서 상호 교류하며 발달한다. 즉, 모든 예술은 정치적인 성향을 드러내든 그렇지 않든 간에 정치에서 자유로울 수 없다. 오늘날 예술과 정치의 이런 불가분의 관계는 전 방위적으로 더 내밀하게 이루어지고 있다.

지난 20세기, 세계가 자유 진영과 공산 진영으로 나뉘었던 '냉전시대'에 미국 중앙정보국Central Intelligence Agency(이하 'CIA'라 약칭)은 막대한 자금을 기반으로 예술계를 배후 조종하여 자유 진영을 옹호하는 냉전문화를 만들어내는 데 앞장섰다. CIA가 미국은 물론 유럽의 문화계까지 좌지우지했으며 영화를 비롯해 문학과 미술작품의 세직 빙향에도 영힝을 미처 소틴을 미판하는 둥시에 미국을 옹호하는 프로젝트를 추진했다는 것은 이제는 잘 알려진 이야기이다.

도1-4 자크 루이 다비드, 「마라의 죽음」, 캔버스에 유채, 161.9×124.7cm, 1793, 브뤼셀 왕립미술관

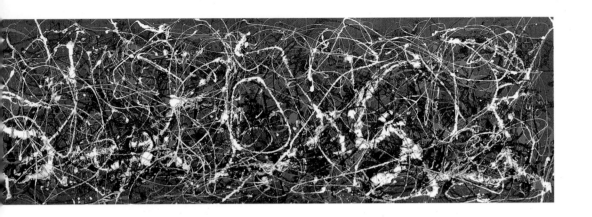

CIA가 미술 분야에서 미국을 선전하는 데 동원한 것 중 하나가 '추상표현주의'였다. 잭슨 폴록Jackson Pollock, 1912~56, 마크 로스코Mark Rothko, 1903~70, 로버트 마더웰Robert Motherwell, 1915~91, 윌렘 데 쿠닝Willem de Kooning, 1904~97 등으로 대표되는, 미국 현대미술 가운데 가장 큰 성공을 거둔 추상표현주의는 당시 자유로운 미국을 상징했다. 자유분방한 표현이 특징인 추상표현주의는 이 경향을 칭하는 또 다른 이름인 '액션페인팅'에서 느낄 수 있듯 자유를 상징했기에 소련의 공산주의 체제와 쉽게 구별되었다.**도1-5** 즉, 소련을 비롯한 사회주의권에서 사회주의적 사실주의 미술이 고된 현실의 모순을 폭로하면서 대중에게 열광적인 호응을 얻자, CIA는 서방세계의 자유로운 '관념적 표현주의' 미술을 대대적으로 지원한 것이다.

영국의 작가이자 다큐멘터리 영화제작자인 프랜시스 손더스는 2003년 출간한 자신의 책『문화 냉전—CIA와 예술의 세계』에서 "CIA가 20여 년 동안 세계 각지에서 추상표현주의를 심는 작업을 지원해왔다"고 주장하며 그 증거들을 제시했다. 추상표현주의가 세계적인 선풍을 끌게 된 것이 이데올로기를 반영한 결과라는 주장은 이후 정치적 도구로서 추상표현주의에 대한 논쟁을 불러일으켰다.

독일의 평론가인 발터 벤야민**도1-6**은 이러한 문화정치를 '정치

도1-5 잭슨 폴록,「번호 13A, 1948-아라베스크」, 캔버스에 유채와 에나멜, 95×296cm, 1948, 예일 대학 미술관

20

의 예술화'라고 칭했다. 이는 현실과 허구를 혼동케 하는 일종의 착란증으로, 비근한 예로는 대중의 의식을 마비시켜 34년간 독일을 지배한 나치의 선동적이고 선정적인 대중 정치를 들 수 있다. 그러나 예술에서 느끼는 아름다움은 인간성의 자연스러운 발현이 허용된다는 전제에서 생성되는 것이다. 따라서 인간의 본성을 억압하는 모든 것은 거부되어야 하는데, 이것이 예술이 본질적으로 정치성을 띠는 이유라며 문화정치에 대항하는 '예술의 정치화'를 주장했다. 벤야민은 예술이 정치의 보조 수단으로 끌려다닐 것이 아니라 적극적으로 정치색을 띠어야 한다고 보았다. 이렇게 벤야민은 예술이 예술 외적인 것과 무관하게 독자성을 갖고 자율적으로 구성되는 '예술을 위한 예술'과 단절하고 있다.

예술가 역시 치열한 시대를 살아가는 한 사람이므로 작품에서 시대 현실을 완전히 배제할 수는 없다. 모두가 그 시대를 반영하는 작품이기에 결국 말 그대로 순수한 예술이란 세상에 존재할 수 없는 것이고, 예술의 정치화는 어찌 보면 당연하다.

더 알아보기

발터 벤야민
(Walter Benjamin, 1892~1940)

언어철학자, 번역가, 에세이스트로 20세기 독일어권 최고의 비평가로 회자되곤 한다. 1892년 7월 15일 베를린에서 부유한 유대인 가족의 장남으로 태어났다. 2차대전의 발발이 가까워오면서, 파시즘의 먹구름이 드리우기 시작하자 스스로를 '좌파 아웃사이더'로 파악한 그는 교조적 마르크스주의와 거리를 두고, 유대 신학과 유물론, 신비주의와 계몽적 사유 사이에서 미묘한 긴장을 유지하면서 아방가르드적 실험정신에 바탕을 둔 글쓰기를 보여주었다. 그는 이를 통해 현대의 변화된 조건 속에서 지식인의 역할에 대해 성찰하고 정치적 영향력을 행사하고자 했다. 1940년 나치를 피해 프랑스를 탈출한 벤야민은 중립국인 포르투갈을 경유하여 미국으로 망명할 계획이었으나 에스파냐 경찰에 의해 국경 통과가 좌절되자 자살하고 말았다.

●● 민중미술, 1980년대 우리의 시대상

지난 세기 말 한국사회에는 지금이야 언제 그랬냐 싶은 서슬 퍼런 시절이 있었다. 사회과학 서적만 들고 다녀도 붙잡혀 가고, 일체의 '불온한' 모임, 사회를 비판하는 발언 등이 용납되지 않았던 시기 말이다. 그리고 그러한 억압에 대항하는 수많은 시위들이 있었고, 시위 현장에는 언제나 시위대의 신념과 비장한 각오를 대변해주는 '걸개그림'이 있었다. 걸개그림은 강력한 주제의식과 확고한 사회 참여 의지를 담고 있어 예술적 목적보다는 메시지를 전달하려는 의도가 컸고, 시위 현장에서 '사용'되어 일회성으로 폐기되

도1-6 발터 벤야민

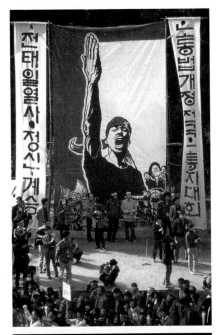

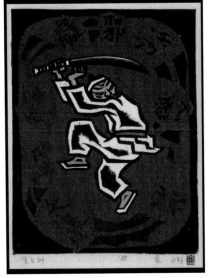

는 일이 많기도 했다.^{도1-7} 이런 걸개그림을 비롯해 사회 참여적인 메시지와 현실의 변화를 이끌어내고자 하는 의도를 담아 1980년대에 주로 제작된 미술을 '민중미술'이라 한다.

민중미술은 처음 시작부터 당국과 미술계의 자기검열 속에서 탄압을 받아왔다. 하지만 문민정부의 등장 이후 1994년에는 국립현대미술관에서 〈민중미술15년전〉이라는 전시가 열리기도 하는 등 그 의미를 새롭게 평가하려는 시도가 이어졌다. 그중에서도 사회 참여의 메시지뿐 아니라 예술성까지 갖춘 예술가에 대한 재평가가 이뤄지고 있다. 그런 흐름의 일환으로 2006년 국립현대미술관에서는 마흔 살의 나이로 요절한 '민중미술의 선구자' 오윤^{1946~86}의 20주기를 기념해 대규모 회고전이 열렸다. 오윤은 간결한 구도에 굵고 거친 선이 살아 있는 목판화를 통해 1980년대 우리의 암울했던 사회 현실과 민중의 한을 그려냈다. 그의 「칼노래」^{도1-8}는 사악함과 더러움, 가난함, 음탕함, 병폐 등 모든 나쁜 것들을 큰 칼로 한 번 휘둘러 베어 없애버리는 살풀이를 보여주는 그림이다. 또 다른 작품인 「가족 Ⅱ」^{도1-9}는 그가 오랫동안 파고들었던 '가족'을 주제로 그린 유화 그림이다. 한 가족의 집단 초상화로서 가난이 대물림되는 현실을 함축해 보여주는 이 한 가족의 집단 초상화는 현실에 대한 비판을 담고 있으면서도 관람객에게 정서적인 공감대를 느끼도록 한다. 농민·노동자 계급에 속한 한 가족의 모습을 통해서 가난을 대물림할 수밖에 없는 사회현실에 대해 간접적이면서도 강력하게 문제를 제기하고 있는 것이다.

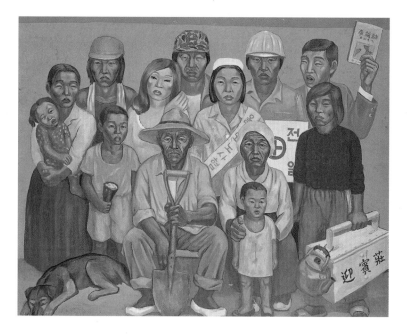

문민정부 이후 민주화의 상징이었던 민중미술은 국립미술관에서 대규모 전시회가 열리는 등 인정을 받기도 했으나, 한편으로 과거에 가졌던 설득력은 점차 잃어갔다. 민중미술이 담당했던 저항의 자리는 다소 냉소적인 포스트모던 미술이 차지해갔지만 그 방식은 참으로 달랐다. 민중미술은 암울했던 시대와 함께 태어났고 또 사라져갔지만 우리 현실의 근본 문제도 과연 그렇게 다 사라졌을지는 의문이다.

●● 예술과 정치의 상관관계

오늘날에는 예술이 사회를 위해 봉사하고 또 사회를 이끌어가는 주도적 역할을 할 수 있다는 것을 인정하는 사람이 많다. 그러나 지난 역사를 돌이켜보면 예술은 사회 전체보다는 일부 지배계층에 한정되어 향유되는 경향이 짙었다. 그중에서 미술작품은 화가

도1-9 오윤, 「가족 II」, 캔버스에 유채, 131×162cm, 1982

의 작업실인 아틀리에와 전시공간인 미술관/갤러리에 국한된 좁은 영역에서 사회를 외면하면서 저만의 순수 세계를 추구하며 발전해 왔다. 이렇게 예술은 일반적으로 정치와의 관련성을 거부하면서 순수하고 독자적인 길을 걸어간 것으로 알려져 있다. 그러나 정치성을 완전히 떨쳐버릴 수 있는 예술가는 거의 없다. 때로는 정권과 국가의 이데올로기나 정책 선전도구로서 작업을 하기도 하고, 때로는 그 반대편에서 저항의 목소리를 내기도 한다.

우리는 앞에서 파시즘 체제 아래의 정치적 선전미술을 살펴보고 민중미술 등 사회 참여미술을 사회 상황과의 연관 속에서 알아보았다. 그중에서 20세기 예술에서 일어난 근본적인 변화를 눈여겨볼 필요가 있다. 이른바 정치적 성향이 두드러지게 나타난 것이다. 기존의 체제와 질서를 부정하며 가치관의 변화와 대중의 혁명의식 고취를 표방하는 참여예술이 급성장하였고 예술은 이제 더이상 부르주아의 전유물이 아니게 되었다. '예술의 대중화'가 이루어진 것이다. 이런 예술의 근본적인 변화는 전통적인 예술에 대한 부정과 나아가 예술이 현실사회를 변화시킬 수 있다는 정치성을 보다 명확히 드러내는 데 큰 역할을 하였다.

세계전쟁을 일으킨 조국 독일이 너무 싫어서 '게오르크Georg'라는 이름을 영어식인 '조지George'라고 바꾼 화가 조지 그로스George Grosz, 1893~1959는 사회의 모순과 부도덕, 사회악 등을 폭로하는 것을 자신의 사명으로 생각했다. 잠시 그의 말을 들어보자.

진실주의자는 동시대인들의 얼굴을 거울에 비춰 보여준다. 내가 유화나 판화를 제작하는 것은 이의를 제기하기 위해서다. 내 작업을 통해서 세상 사람들에게 이 세계가 추악하고 병들었고 거짓으로 가득 차 있다는 사실을 알리려고 한 것이다.

그의 이 신념에 찬 고백은 20세기의 혼란한 정치적 격동 속에서 예술의 역할과 그 영향력에 대해 생각하게 한다. 이런 예술과 정치의 상관관계는 계속해서 진화하고 있다.

모든 예술은 정치적이다

가장 정치적이지 않을 것 같은 예술 장르인 음악은 그 발생 초기부터 지배 권력자들을 칭송하고 기념하기 위한 의식의 도구이자 봉사의 수단이었다. 무용도 마찬가지다. 제사장과 왕이 집전하는 종교적인 제의祭儀에서 무용은 지배 권력의 유지를 위한 피지배층의 교화수단으로 이용되었다. 서양 발레의 전성기를 연 프랑스의 루이 14세Louis XIV, 1638~1715가 발레를 정치적으로 이용한 예도 있듯이 정치적인 어용예술은 계속해서 나타난다. 우리나라의 궁중무용과 「용비어천가龍飛御天歌」(1447, 세종 29) 같은 음악도 건국 왕조의 정당성과 그 덕을 기리고자 하는 정치적인 목적에서 만들어진 것이다.

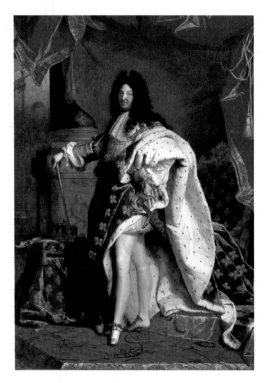

도1-10 이아생트 리고, 「루이 14세」, 캔버스에 유채, 277×194cm, 1701, 루브르 박물관

'짐이 곧 국가다'라는 유명한 말을 남긴 프랑스의 루이 14세는 '태양왕'이라는 별칭이 말해주듯 72년간 재위한 무소불위의 절대군주였다. **도1-10** 베르사유 궁전을 짓고 절대왕정의 전성기를 열었던 루이 14세는 특히 발레에 관심이 많아 직접 춤도 추고 무용 감독을 하기도 했다. 17세기에 발레는 지배자인 왕족과 시민계급 사이의 불화를 잠식시키며 절대왕권에 대한 찬미와 '왕권신수설王權神授說'을 선전하기 위한 도구로 적절히 활용되었다.

미술 역사상 가장 출세한 화가가 있다면 단연 페테르 파울 루벤스Peter Paul Rubens, 1577~1640를 꼽을 수 있다. 그는 자유분방하고 고집 센 예술가가 아니었다. 귀족적인 생활을 좋아했고, 교양과 학식을 갖

추고 있었으며 정치적인 수완과 사교술까지 겸비하여 권력을 손에 넣은 예술가였다. 그는 전쟁이나 비참한 현실을 그리는 것보다는 당시의 정치권력을 비유적으로 다룬 작품들을 그려 정치를 예술로 승화한 화가로 평가받고 있다. 도1-11

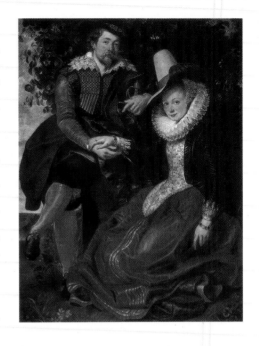

히틀러가 신처럼 숭배해마지 않았던 리하르트 바그너Wilhelm Richard Wagner, 1813~83의 음악들, 특히 독일 민족주의와 반유대주의를 내세운 그의 정치적인 오페라는 '예술의 정치화'를 극명하게 보여준다. 바그너의 모든 오페라들은 신화나 중세 이야기를 소재로 삼았지만 지나칠 정도로 국수주의와 민족주의를 표방하고 있었기에 히틀러는 그의 음악을 나치의 선전음악으로 사용하기도 했다.

이처럼, 모든 학문이 그러하듯이 예술도 현실정치를 반영한다. 정치와 무관한 예술은 없다. 문제는 정치와 예술이 어떻게 만나는가 하는 것이다. 예술이 정치에 종속되어서는 참다운 예술이 될 수 없다. 과연 예술의 자유는 어떻게 해야 보장 받을 수 있는 것일까? 그리고 어떻게 정치로부터 독립할 수 있을 것인가?

>>> 더 생각해보기! <<<

예술가는 비현실적이고 비정치적이어야 진정한 예술가인가? 만약 그렇다면 정치적인 성향을 띠는 예술, 즉 정치적인 의도로 만들어진 예술은 진정한 예술로 받아들여질 수 없을까? 순수예술과 참여예술에 대한 상반된 주장 속에서 정치적인 예술을 어떻게 바라보아야 할지에 대해 생각해보자.

도1-11 페테르 파울 루벤스, 「인동덩굴 그늘 아래 있는 예술가와 그의 아내, 이사벨라 브란트」, 캔버스에 유채, 178×136.5cm, 1609~10, 뮌헨 알테 피나코테크

예술의 숨은 조력자, 패트런

우리는 세계의 유명 박물관과 유서 깊은 문화유적지를 여행하면서 수많은 인류 역사의 보물인 유물과 기념비적인 예술작품 들을 만나게 된다. 그 앞에서 인간의 힘으로 만들어진 것이라고는 믿을 수 없을 정도의 웅장함과 시공을 초월한 아름다움에 넋을 잃고 마는 경우가 허다하다. 쉽게 잊을 수 없는 감동을 선사하는 이 훌륭한 예술작품들은 정치·사회적 안정 속에서 정신·물질적인 지원으로 탄생했다. 위대한 예술가의 곁에는 그들의 작품을 사랑하고 그들을 보호한 후원자가 항상 있어왔다. 때로는 가족 같고 진한 동지애를 느끼는 동료이자, 때로는 날카로운 비평자의 역할을 하는 문화예술 애호가가 그들이다. 그들의 전폭적인 지지를 받아 탄생한 불후의 명작들은 우리를 감동시키고 그들을 기억하게 한다. 만약 그들이 없었다면 그 예술작품들은 세상의 빛을 볼 수 있었을까?

●● 최초의 후원자

고대 로마제국의 초대 황제이자 현제로 이름 높았던 아우구스투스Augustus, 기원전 63~기원후 14는 41년간의 통치기간 중에 향후 200년 동안이나 지속된 팍스 로마나 시대를 열었다. 이 시대는 정치적인 안정으로 인해 '라틴문학의 황금시대'라고 불릴 정도로 위대한 문학적 성과를 많이 낳았다. 이는 당시 정치가이자 시인이었던 가이우스 클리니우스 마에케나스Gaius Clinius Maecenas, 기원전 70~8의 예술가들에 대한 후원 활동이 뒷받침되었기에 가능했다. 그는 당대 유명 예술가들과 교류하면서 베르길리우스, 호라티우스, 리비우스 같은 문인들의 창작활동을 직접 후원하였다.

역사상 최초로 문화예술을 후원한 사람으로 기록되어 후대

팍스 로마나(Pax Romana)
'로마의 평화'를 뜻하는 라틴어로, 기원전 27년부터 기원후 180년까지 지속된 로마의 번영기를 가리킨다. 이 시대의 문을 연 아우구스투스 황제의 이름을 따 팍스 아우구스타(Pax Augusta)라고도 한다.

에 그림의 주인공으로 등장하기까지 한 이가 바로 마에케나스다.^{도2-1} 그래서 그의 이름은 오늘날 '문화예술에 대한 후원 활동과 후원자'를 지칭하는 단어가 되었다. 프랑스어로는 '메세나^{mécénat}', 네덜란드어로는 메체나트^{mecenaat}, 독일어로 메첸^{Mäzen}, 이탈리아어로 메체나티스모^{mecenatismo}라고 하는 등 마에케나스를 어원으로 하는 단어는 전 세계적으로 퍼져 있다. 최근에는 기업들의 문화예술 후원 활동을 지칭하는 단어로 주로 쓰이며, 메세나 활동의 역할과 중요성은 날로 커지고 있다.

영미권에서는 '메세나'보다는 '패트런^{patron}'이란 단어를 더 많이 사용한다. '패트런'이란 예술가들이 예술 활동을 하는 데 경제적, 물질적인 지원을 아끼지 않을 뿐만 아니라 예술가들에게 정신적인 동료이면서 때로는 비평가가 되기도 하는 사람을 말한다. 예술가와 패트런의 관계는 떼려야 뗄 수 없는 공생의 관계라고 할 수 있다. 그들의 관계가 돈독할 때 문화 예술이 더 화려하게 꽃피웠던

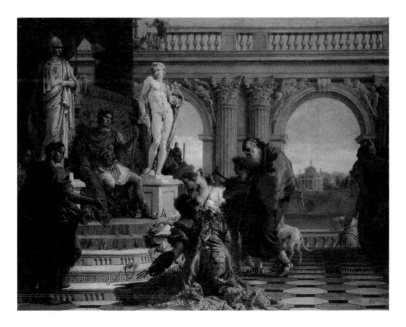

도2-1 조반니 바티스타 티에폴로, 「아우구스투스에게 교양의 신을 소개하는 마에케나스」, 캔버스에 유채, 69.5×89cm, 1743, 예르미타시 박물관

사실을 우리는 역사 속에서 확인할 수 있다.

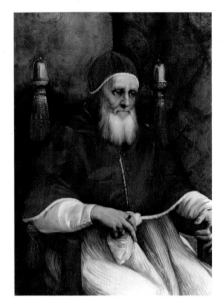

●● 패트런으로서의 교황

과거에 예술품 주문자, 구매자로서 가장 큰 역할을 담당했던 것은 동서양을 막론하고 종교계였다. 특히 모든 예술이 신에 대한 봉사로 여겨지던 중세시대에는 예술작품의 내용과 형식에 대한 강력한 통제가 이루어졌고 작품을 제작하는 비용 또한 교회가 댔다. 교회의 후원 아래 있었던 수세기 동안 화가들은 대개 종교적인 주제로 작업할 수밖에 없었다. 예술가와 종교는 한순간도 떨어져 있던 적이 없다. 서양에서 예술작품의 최고, 최다 주문자는 역시 교회였다. 르네상스 시대에 아무리 인간 중심의 사상이 널리 퍼졌다고 해도 조각, 회화 작품으로 교회를 꾸미는 작업은 여전히 계속되었다. 아니 오히려 위축이 되기는커녕 인문학과 예술의 부흥이라는 '영광의 르네상스'를 재현하기 위해 종교미술은 더 발달했다고 할 수 있다. 게다가 문화예술에 대한 교양이 풍부한 종교적 지도자가 이런 경향을 부채질했다.

교황 율리우스 2세^{재위기간 1503~13}는 특히 르네상스 거장들이 최고의 대작을 만들게 하는 데 결정적인 역할을 한 인물이다.^{도2-2} 율리우스 2세는 교회의 권위를 높이기 위하여 로마의 대규모 조영^{造營} 사업을 추진해갔다. 그는 브라만테^{Donato Bramante, 1444~1514}에게 성베드로 성당을 짓게 했고, 미켈란젤로^{Michelangelo Buonarroti, 1475~1564}에게는 시스티나 예배당의 벽화를 그리게 했고, 라파엘로^{Sanzio Raffaello, 1483~1520}에게는 교황의 집무실이었던 '서명의 방^{Stanza della Segnatura}'을 비롯한 바티칸궁의 교황실 네 개에 벽화를 그리게 했다.^{도2-3} 당시 스

물다섯 살에 불과했던 라파엘로는 이 역사적인 주문으로 인해 로마에서 화가로서 그 누구도 따르지 못할 명성을 얻게 되었다. '서명의 방' 벽화는 철학(「아테네 학당」), 신학(「성체논쟁」), 그리고 시와 법률을 나타내는 네 가지 주제의 연작이었다. 교황 율리우스 2세는 라파엘로에게 그림의 내용과 세부묘사까지도 일일이 지시했다.

율리우스 2세는 자신은 조각가이지 화가가 아니라면서 그림을 그릴 것을 거부했던 미켈란젤로 부오나로티를 로마로 불러들여 서양미술사 최고 걸작으로 많은 사람들의 사랑을 받는 작품을 남기도록 설득하기도 했다. 바로 시스티나 예배당의 천장화, 「천지창조」가 그것이다. 사실 둘은 사이가 그다지 좋은 편은 아니었다. 고집

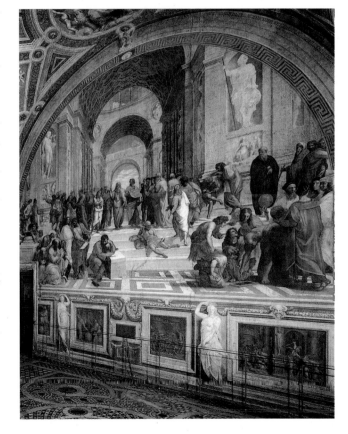

도2-3 라파엘로의 벽화 「아테네 학당」이 그려진 바티칸 궁전의 교황 서명실

세고 독선적이었던 미켈란젤로와 자신의 권위에 복종할 것을 요구한 교황은 사사건건 부딪쳤다. 하지만 최고의 실력과 프로의 열정을 가진 미켈란젤로는 4년 동안 조수도 없이 사람들의 출입을 통제하고 천장 밑에 세운 작업대에 앉아 고개를 뒤로 젖힌 채 천장에 물감을 칠해나가는 고된 작업 끝에 대작을 완성했다.

「천지창조」를 완성한 지 24년이 흐른 뒤, 교황 클레멘스 7세는 로마로 다시 미켈란젤로를 불러들인다. 바티칸 궁전의 시스티나 예배당에 거대한 벽화 「최후의 심판」(1536~41)을 그리게 하기 위

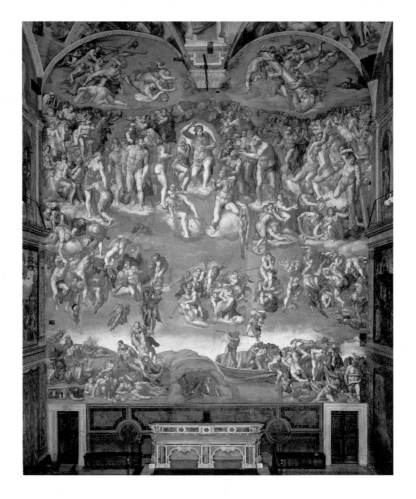

해서였다. 세상의 마지막 날 구세주의 심판을 담은 이 그림은 미켈란젤로 필생의 역작으로 그의 나이 예순일곱 살에 완성되었다.^{도2-4}

도2-4 미켈란젤로, 「최후의 심판」, 프레스코화, 1370×1220cm, 1537~41, 바티칸 궁 시스티나 예배당

●● 세기의 스폰서, 메디치가 사람들

예술의 전성시대 르네상스에는 종교와는 무관한 개인 후원자들이 급부상했고, 덕분에 화가들은 좀더 폭넓은 창작의 기회를 얻게 되었다. 부유한 상인과 금융업자 들이 새로운 패트런으로 떠오

른 것이다. 15세기에 들어 이들은 고대 그리스의 신화나 초상화처럼 종교적 내용을 탈피한 주제의 그림을 주문하기 시작했다. 물론 그들도 화가들에게 강력한 영향력을 행사하기는 했지만 화가들의 창의력과 기량을 좀더 중요하게 여겼다. 피렌체의 메디치가, 밀라노의 스포르차가, 페라라의 에스테가 등이 당시의 대표적인 후원자 가문이었다.

이탈리아 르네상스의 성지聖地로 불리는 꽃의 도시 피렌체는 그 이름 그대로 르네상스를 꽃피운 문화예술의 도시이다. 피렌체는 14세기에 경제의 중심지일 뿐만 아니라 문화의 중심지로 발돋움하였다. 피렌체의 번영의 중심에는 금융 가문으로 유명한 메디치가가 있었다. 메디치

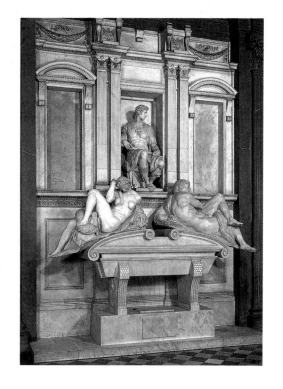

가는 학문을 장려하고 예술 보호 활동을 벌여나갔다. 종교적인 주제의 미술작품으로 교회를 장식하는 데 많은 돈을 기부했고 '궁전'이라 불릴 정도로 규모가 컸던 저택을 장식하기 위해 수많은 예술가들을 고용했다.

'피렌체의 아버지'로 불리는 코시모 데 메디치Cosimo de' Medici, 1389~1464부터, 피에로 데 메디치Piero de' Medici, 1416~69, 로렌초 데 메디치Lorenzo de' Medici, 1449~92의 3대에 걸친 15세기 이탈리아 르네상스의 메디치 가문 사람들은 광범위한 분야에 걸쳐 학문과 문화예술을 후원하였다. 당시 사람들이 '피렌체에 만약 독재자가 필요하다면 메디치가보다 더 훌륭하고 매력적인 독재자는 없을 것이다'라고 했을 정도로 메디치가는 14세기부터 18세기까지 오랜 기간 동안 정계와 재계는 물론 문화예술계를 선도해갔으며, 네 명의 교황을 배출하는

도2-5 미켈란젤로, 로렌초 데 메디치의 무덤, 대리석, 1521~34, 피렌체 산로렌초 성당(메디치가 예배당)

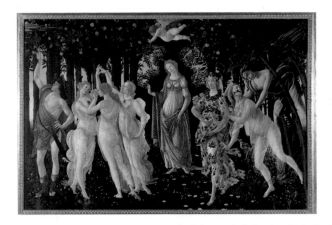

등 종교계에도 큰 영향력을 떨쳤다. 예를 들어 메디치가 출신 교황 레오 10세와 클레멘스 7세는 미켈란젤로에게 가족묘인 메디치 예배당을 장식하는 일을 맡기기도 했다.^{도2-5}

　　메디치 가문이 주문한 수많은 작품 중 가장 유명한 것이 보티첼리의 「봄」과 「비너스의 탄생」이다. 봄의 여신을 그린 「봄」은 작품 속에 식물만 500여 종을 그려 마치 식물도감을 보는 것 같다. 그중 오렌지색 과일은 '말라 메디치', 즉 메디치 사과라는 것으로 메디치 가문의 주문을 받아 그려진 그림이라는 의미를 전달하기 위해 그려졌다.^{도2-6} 보티첼리가 그린 또 하나의 명작 「비너스의 탄생」(1486)은 메디치 가문의 일원인 로렌초 데 메디치가 동생의 결혼을 기념하여 주문한 그림이다. 이 그림은 키프로스 섬 근해의 바다 거품 속에서 비너스가 탄생하였다는 그리스 신화 내용을 그린 것으로, 당시 시인이었던 폴리티누스가 이 가문의 시인이자 예술가들의 후원자였던 로렌초 데 메디치의 동생인 줄리아노 데 메디치를 위해 지은 시 「비너스의 왕국」을 토대로 한 것이다.

●● 기업의 예술 후원

　　1512년 11월 1일, 미켈란젤로가 그린 시스티나 예배당의 천장화가 완성되자 그것을 기념하는 미사가 열렸다. 그후 약 500년 동안 이 벽화는 오랜 세월에 걸쳐 쌓인 먼지, 여러 차례에 걸친 덧칠과 보수로 인해 상당히 훼손되었다. 하지만 1981년부터 1994년까지 14년에 걸쳐 철저한 고증과 최첨단의 과학기술을 동원한 복원

도2-6 산드로 보티첼리, 「봄」, 목판에 템페라, 203×314cm, 1482~83, 피렌체 우피치 미술관

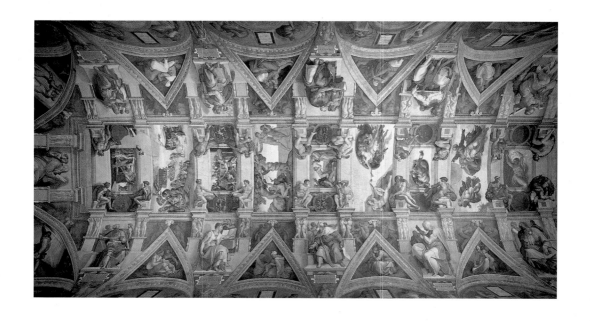

작업이 이뤄졌고, 그 덕분에 이제 관광객들은 색채와 형태가 원본에 가깝게 재현된 「천지창조」와 「최후의 심판」을 만날 수 있게 되었다. 도2-7

　　이 복원 작업은 일본의 민영 텔레비전 방송사인 NHK가 2천9백만 달러라는 어마어마한 금액의 돈을 지원하여 이뤄졌다. 개인으로서는 상상하기 힘든 금액이 투여된 이 복원 작업은 기업의 문화예술 후원사업의 일환으로 가능했다. NHK는 이 복원 사업을 자국의 경제력을 바탕으로 한 선진문화국으로서의 위상을 널리 알리는 계기로 보아 과감히 투자했다. 게다가 NHK는 이 막대한 비용을 지원하는 조건으로 시스티나 예배당 벽화 이미지에 대한 저작권을 가져갔다. 이 벽화를 보기 위해 몇 시간씩 기다려야 하는 관광객들의 줄은 끊어질 줄을 모른다. 성당 안에서는 사진 찍기는 물론 얘기하는 것이 금지되어 있다. 만약 사진을 한 장이라도 찍을라치면 그 대가로 NHK에게 돈을 지불해야 할 것이다. 끝없이 이어질, 이

도2-7 미켈란젤로, 시스티나 예배당의 천장화, 복원 작업 후 원래의 색채를 되찾은 모습

불후의 명작을 보고 싶어하고, 보여주고 싶어하는 사람들 덕분에 NHK는 방송, 출판 등을 위한 사진촬영의 저작권료를 톡톡히 챙길 수 있다. 이 시스티나 예배당 벽화의 복원 사업이 결코 밑지지 않는 것이었음을 알 수 있다. 그뿐이 아니다. 복원 작업이 진행되는 동안에는 자연스럽게 일본의 기업과 문화를 알리는 홍보 효과를 누릴 수도 있었다.

●● 현대미술의 대표적 후원자, 페기 구겐하임

이탈리아의 아름다운 물의 도시 베네치아에는 페기 구겐하임 미술관이 있다. 미국 모더니즘의 여왕으로 불리는 페기 구겐하임 Peggy Guggenheim, 1898~1979이 30년 동안 살았던 자택을 미술관으로 꾸민 곳으로, 2007년 베니스비엔날레의 한국관 개막식 파티가 열린 곳도 이 미술관의 정원이었다. 페기 구겐하임은 제2차 세계대전 이후 20세기 현대미술계에 결정적인 영향을 준 대표적 후원자이자 전설적인 컬렉터였다. 그녀는 예술에 대한 사랑과 정열, 그리고 탁월한 안목과 지도력, 사업수단까지 겸비해 뉴욕의 현대미술을 세계적인 수준으로 이끈 주인공이다. 도2-8

사실 그녀의 훌륭한 현대미술 컬렉션은 그녀의 화려한 연애 경력과도 겹친다. 그녀는 당대 최고의 예술가들과 사귀었고 그중 한 사람과는 결혼까지 했다. 미술에 대한 그녀의 후원은 삶과 떨어뜨려놓고 생각할 수 없다. 마르셀 뒤샹, 콘스탄틴 브란쿠시, 이브 탕기 등과는 연인 사이였고, 제2차 세계대전 당시 미국에 망명해 있던 독일 출신의 초현실주의 화가 막스 에른스트가 강제 추방될 위기를 맞자 이를 막기 위해 그와 결혼하기도 했다. 비록 채 2년도 지속되지 않았지만 말이다.

도2-8 페기 구겐하임. 미국 최대의 화상으로 초현실주의를 미국에 소개하는 데 일조했고 추상표현주의 작가들에게 물질적·정신적으로 많은 도움을 주었다.

그녀의 컬렉션 목록에는 그녀의 애인들의 작품은 물론, 자코메티, 파울 클레, 피에트 몬드리안, 조르조 데 키리코, 살바도르 달리, 르네 마그리트, 바실리 칸딘스키 등 그야말로 20세기 서양미술사 그 자체라고 할 만한 쟁쟁한 이름들이 올라 있다.

그녀는 1942년 뉴욕에 금세기미술 갤러리를 열었고, 이 갤러리를 중심으로 추상표현주의가 발달하였다. 추상표현주의 화가 잭슨 폴록, 마크 로스코, 로버트 마더웰 같은 대가들의 개인전이 열린 곳 또한 바로 이 금세기미술 갤러리였다. 이렇게 그녀는 20세기 현대미술의 신경향을 이끌어갈 재능 있는 젊은 작가들을 발굴하면서 유럽의 초현실주의와 미국의 추상표현주의를 절묘하게 결합시켜 미술의 중심 무대를 유럽에서 미국으로 옮겨오는 데 결정적인 역할을 했다. 그녀는 단순히 예술작품을 감상하고 구입하는 데 그치지 않고 후원자, 수집가로서 새로운 경향을 선도해가며 예술가들의 작품을 소개하는 훌륭한 메신저 역할을 톡톡히 했다.

은퇴 후 베네치아에 정착한 그녀는 자신의 모든 소장품을 숙부가 설립한 뉴욕의 솔로몬 구겐하임 미술관에 기증하였다. 그녀의 소장품들은 지금 베네치아의 페기 구겐하임 미술관에 전시되어 관람객들을 맞이하고 있다. 그녀가 제2차 세계대전 당시 약 4만 달러에 구입한 작품들은 기증 당시에는 4,000만 달러 정도의 금전적 가치를 가지는 것으로 추정되었는데, 시간이 꽤 흐른 지금 어느 정도가 되었을지는 상상에 맡긴다. 하지만 중요한 것은 소장품의 경제적 가치가 아니다. 그녀가 돈벌이를 위해서 작품을 사 모은 것이 아니었다는 점을 이해해야 한다. 예술가들의 동료애를 바탕으로 한 순수한 예술에 대한 열정과 사명감으로 일구어낸 진정한 패트런의 모습을 페기 구겐하임을 통해 알 수 있는 것이다.

기업 문화예술 후원의 두 얼굴

삼성전자는 2007년 1월 31일, 로마 바티칸 시티에 위치한 바티칸 박물관에 대형 LCD 모니터와 사무용 컴퓨터 등 IT기기 일체를 공급한다고 발표했다. 세계 각국에서 연간 400만 명의 관광객들이 찾는 바티칸 박물관은 우리가 잘 아는 미켈란젤로의 「천지창조」「최후의 심판」을 볼 수 있는 시스티나 예배당이 있는 곳이다. 전 세계에서 몰려든 관광객들은 삼성전자의 LCD 모니터를 통해서 박물관 현황, 전시 상황 등 다양한 정보를 제공받게 된다. 이로써 삼성전자의 브랜드 가치는 더욱 올라갈 것으로 예상된다. 이미 올림픽과 월드컵 등 굵직한 스포츠 행사의 스폰서를 담당해온 삼성전자의 이런 문화예술 마케팅 사업은 여기에 그치지 않는다. 영국의 빅토리아앤드앨버트 미술관, 프랑스 파리의 기메 미술관, 미국 메트로폴리탄 미술관에 한국관을 세우는 것을 도우기도 했다.**도2-9** 또, 연간 750만 명, 한국인만 6만 명 이상이 찾는 파리의 루브르 박물관에는 2005년부터 한국어 안내 책자 제작을 지원하고 있다. 정말 반가운 일이 아닐 수 없다.

이렇게 삼성전자는 역사와 문화에 기여하는 공익적인 이미지를 전 세계에 알리고 있다. 전 세계에서 사람들이 많이 모이는 유명 박물관, 주요 공항, 시내 중심가, 최고급 호텔에서 삼성 로고를 만나는 것은 이제 흔한 일이 되어버렸다. 기업의 문화예술 후원활동, 즉 메세나 활동은 앞서 얘기 했듯이 예술·문화·과학·스포츠에 대한 지원뿐만 아니라 사회적·인도적 차원에서 이루어지는 공익사업에 대한 모든 지원 활동까지 포함한다. 기업 측에서는 이윤의 사회적 환원이라는 기업 윤리를 실천하는

도2-9 삼성이 후원한 메트로폴리탄 미술관의 한국관 전경

것 외에, 회사의 문화적 이미지까지 높일 수 있어 브랜드와 기업 및 국가의 이미지를 제고하는 전략적인 마케팅 수단으로 활용하고 있다.

한편, 메세나 활동의 원조격인 메디치가의 예술 후원 활동은 초기에는 그리 순수한 의도로 시작된 것은 아니었다고 한다. 메디치가가 막대한 재산을 축적할 수 있었던 금융업은 당시에는 고리대금업에 가까운 사업이었다. 메디치가는 그들에게 쏟아지는 사회적인 적개심과 오명을 씻고자 재산을 교회에 헌납하고 사회에 기부하였던 것이다. 물론 순수한 목적에서 예술을 사랑한 이도 있었으나 대개는 가문의 사회적인 신분 유지와 권력 강화를 위해 수많은 예술작품을 주문하였고, 예술가들을 후원함과 동시에 통제하고 이용하였던 것이다. 즉 메디치 가문의 이미지 제고와 정치적인 야심을 위한 전략적인 후원이었다는 것이다.

삼성의 문화예술 후원 뒤에도 어두운 그늘은 있다. 2005년에는 교통사고로 사망한 조각가 구본주1963~2003의 보험금을 산정하면서 삼성화재는 예술가를 무직자로 간주하였다.**도2-10** 문화기업을 지향하는 삼성이 꽤 주목받던 예술가의 생전의 활동을 생산 가치 없는 노동으로 매도해버린 것이다. 이것이 문화예술 중심의 마케팅을 펼치는 삼성의 야누스적인 다른 얼굴은 아닐까.

도2-10 2005년 7월 28일 서울 삼성생명 본사 앞에서 있었던 고 구본주 작가의 동료 조각가이자 미술비평가인 이태호 교수의 1인 시위

>>> 더 생각해보기! <<<

중세·르네상스 시대에 종교·정치 지도자들이 예술가들을 지원했던 것은 자신들이 표방하는 이데올로기가 정당하다는 것을 가시적으로 선전하기 위한 목적도 있었다. 예술가들의 작품들로 자신들의 야심을 시각적으로 고상하게 표현함으로써 권력에 정당성을 부여한 것이다. 현대사회에서 문화예술 후원가들의 활동은 더욱 두드러지고 있다. 현대의 패턴은 과거와 어떤 점에서 같고 어떤 점에서 다를까?

20세기의 메디치, 록펠러

석유왕, 세계 최고의 부자, 위대한 자선가 등으로 불리는 존 록펠러John D. Rockefeller, 1839~1937는 미국 자본주의를 대표하는 록펠러 가문을 일으킨 사람이다. 도2-11 록펠러 1세는 석유 사업으로 막대한 부를 쌓았는데 지금 가치로 환산하면 현재 세계 최고의 부자인 빌 게이츠 재산의 3배가 넘는 돈을 벌었다고 한다. 그는 철강왕 앤드류 카네기, 자동차왕 헨리 포드와 함께 현대 자본주의의 역사와 미국의 현대사를 대표하는 인물이다.

하지만 살아생전 그의 재산에는 항상 '더러운 돈'이란 꼬리표가 붙어다녔다. 록펠러는 미국 석유시장의 대부분을 점유한 독점 기업을 운영하면서 온갖 뇌물과 리베이트 등 편법과 불법을 자행하며 수단과 방법을 가리지 않고 이른바 '검은 돈'을 싹쓸이하였다. 경쟁자와 노동자들에 대한 폭력과 살인도 서슴지 않는 탐욕스럽고 악독한 자본주의 기업가라는 평판이었다. 원한을 산 사람들이 많았기에 그는 항상 침대 곁에 총을 두고 잘 정도였다고 한다. 하지만 오늘날 록펠러는 위대한 자선사업가로 기억되고 있다.

록펠러와 그의 가문은 오명을 씻고자 엄청난 돈을 기부하는 등 자선사업을 벌였다. 록펠러는 만년에 "내 재산은 인류의 복지를 위해 사용하라고 하느님께서 주신 것"이라고 말하기도 했다. 1913년 당시 5천만 달러를 기부하여 세계 최대의 재단인 록펠러재단을 설립하였고, 록펠러 의학연구소, 록펠러 대학(현재의 시카고 대학), 록펠러센터 등에 엄청난 재산을 쏟아부었다. 록펠러는 록펠러재단 설립 준비를 1909년부터 시작했지만 그때까지 그의 악명이 얼마나 높았던지 연방 정부의회의 인가를 받는데만 3년이라는 시간이 걸렸다. 록펠러에 대해 "얼마나 선행을 베푸느냐에 관계없이 재산을 쌓기 위해 저지른 악행을 갚을 수는 없다"고 한 루스

도2-11 스탠더드 오일로 벌어들인 막대한 재산으로 자선사업을 벌인 존 D. 록펠러와 그 아들

벨트 대통령의 말은 유명하다. 우여곡절 끝에 설립된 록펠러의 자선단체
들은 교육·의학·과학·문화·예술 등 다양한 분야에서 후원을 아끼지
않고 있다. 예술단체와 미술가들에 대한 후원도 하고 있는데 우리나라의
백남준도 록펠러재단의 후원기금을 받은 바 있다.

2007년 5월 뉴욕에서 열린 소더비 경매에서 마크 로스코의 작품 「화
이트 센터」(1950)가 7천2백8십만 달러(약 673억 원)라는 엄청난 가격에
낙찰된 일이 화제가 되었다. 이 어마어마한 값의 그림을 내놓은 사람이
바로 록펠러 집안의 후손으로 전직 은행가이자 뉴욕 현대미술관MoMA 명
예회장인 데이비드 록펠러였다. 마크 로스코의 그림은 데이비드 록펠러
가 1960년 1만 달러에 구입해 50년 동안 자신의 사무실에 걸어두었던
작품이었는데 7,000배가 넘는 엄청난 수익을 낸 것이다. 그는 이렇게 얻
은 수익을 자선단체에 기부할 것이라고 밝혔다. 평생 동안 애지중지했던
그림을 내놓으며 "팔기가 무척 아쉬웠지만 사회에 기부할 수 있게 되어
서 기쁘다"고 하는 모습에서 우리는 진정한 '노블레스 오블리주'의 모습
을 볼 수 있다. 록펠러 1세와 그의 집안 후손들은 이제 과거의 오명을 거
의 지웠을 뿐 아니라 기업 이윤의 사회 환원과 공헌에 있어 모범으로 꼽
히고 있다.

더
알아보기

노블레스 오블리주(Nobless Oblige)

'노블레스 오블리주'란 높은 사
회적 신분에 상응하는 도덕적
의무와 책임을 뜻하는 말로 '귀
족은 귀족다워야 한다'는 프랑
스어 속담에서 유래되었다. 사
회의 지도층이 존경받고 특권
을 누리기 위해서는 '명예(노블
레스)'만큼 '의무(오블리주)'를
다해야 한다는 뜻이다.

영원한 동반자 혹은 적, 미술과 종교

예술이 종교적인 주제를 다루었을 경우 왕왕 종교계와 다툼이 일어나곤 한다. 한쪽에서는 표현의 자유를 주장하는 한편, 다른 한쪽에서는 신성모독이라며 비난을 퍼붓는다. 다양한 장르의 예술작품에 대한 종교적 논란은 수없이 많았다. 예수가 막달라 마리아와 결혼해 아이를 낳았다는 이야기를 담고 있는 소설 『다 빈치 코드』가 그리스도의 신성을 해쳤다며 영화를 보지 말자는 운동까지 벌어진 적도 있다. 처음부터 끝까지 '성스러운' 방식이 아니라면, 종교를 둘러싼 어떤 표현도 '이단'이 되는 것일까? 과연 종교가 표현의 자유를 제한할 권리가 있을까?

●● 예술과 종교의 밀월 관계

박물관이나 미술관을 찾으면 근대 이전에 제작된 서양미술의 대부분이 종교적인 주제를 다뤘다는 사실을 금세 알 수 있다. 이는 비단 서양 문화권에만 해당하는 얘기는 아니다. 전 세계 여러 문화권에서 종교와 예술은 서로 밀접하게 연관이 되어 있다. 종교미술은 종교의 교리를 전파하고 숭배의 대상으로 삼기 위해서, 그리고 종교적인 공간을 장식하기 위해서 제작되었다. 종교적인 이미지들은 인간의 상상력으로 다양하게 표현되었으며 하나의 전형을 형성하기도 했다. 이러한 종교의 회화적 재현은 아이러니컬하게도 우상 숭배를 금지했던 기독교 문화권에서 가장 적극적으로 실현되었다.

서양미술사를 알고자 한다면 기독교에 대한 이해는 필수적이

다. 특히 중세와 르네상스 시기의 미술은 종교문화의 한 도구로 제작되었다고 해도 과언이 아니다. 따라서 종교개혁 등 종교사에 나타나는 변화는 예술 활동에도 영향을 끼쳤다. 종교 이념의 변화에 따라 도상과 주제, 표현 양식들이 시대에 따라 다르게 나타나는 것이다. 중세 시대, 르네상스 시대 모두 가톨릭교회의 이상에 부합하는 양식을 적용한 종교미술을 제작하였지만, 중세 시대에는 다소 경직되고 정형화된 표현을 보이다가 르네상스 시대에 와서는 인문주의에 바탕을 둔 종교화가 나타나는 것 등이 그런 예이다. 과거의 미술은 천상과 지상의 모습을 재확립하여 가톨릭교회의 교세를 회복하는 역할을 수행했다. 미술은 교회의 의식과 신도들의 신앙생활에 필수적인 요소로 기능했다.

●● 면죄부를 팔아 성당을 짓다

제6조. 교황은 하느님이 용서한 바를 선언하는 것 외에 어떠한 죄도 용서할 수 없다.

제27조. 영혼이 천당에 가기 위해서는 돈을 내야 한다는 거짓 설교를 하지 말라.

제37조. 참다운 기독교인은 면죄부가 없어도 하느님의 축복을 나누어 가진다.

이것은 마틴 루터Martin Luther, 1483~1546가 교황의 면죄부 판매를 맹렬히 비난하며 발표한 「95개조 의견서」(1517) 중의 일부이다. '면죄부'란 교회에 돈이나 재물을 헌납한 사람은 죄를 용서받아 죽어서 천당에 갈 수 있다는 뜻으로 교황이 발행해 준 증서이다. 천당으

로 가는 차표를 돈을 주고 미리 예약하는 것과 마찬가지라 할 수 있다. 중세 말기부터 교회당 건립과 포교를 위하여 많은 돈이 필요해지자 교회는 많은 헌금을 강요하면서 면죄부 판매를 적극적으로 시행하였다. 흡사 시장에서 물건을 파는 것처럼, 교황 식스투스 4세 Sixtus IV, 재위기간 1471~84는 다음과 같이 말하기도 했다. "면죄부는 산 사람들을 위한 것만이 아닙니다. 죄를 많이 지은 자들의 죽은 영혼이 천당에 못 가고 구천을 떠돌고 있습니다. 자, 죽은 자의 영원한 안식을 위하여 면죄부를 삽시다."

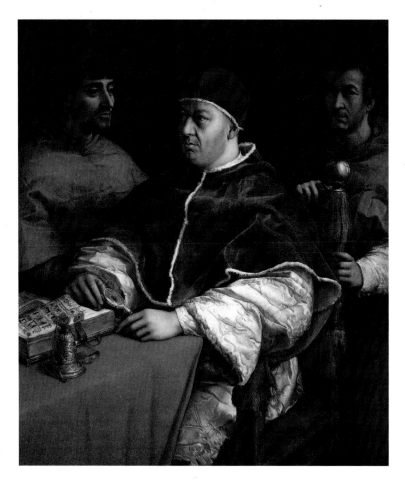

도3-1 라파엘로, 「레오 10세와 두 추기경의 초상」, 나무판에 유채, 154×119cm, 1518~19, 피렌체 우피치 미술관

이러한 교회의 악습은 갈수록 정도를 더해 교황 레오 10세^{Leo X, 재위} _{기간 1513~21} 때에는 극에 달한다. 레오 10세는 르네상스 최고의 명문인 메디치 가문의 일원으로 열세 살의 나이에 추기경 부제副祭가 되었고 서른일곱 살에 교황 자리에 오른 인물이었다.^{도3-1} 예술에 대한 아낌없는 후원, 성베드로 성당^{도3-2}의 건축, 그리고 투르크에 대한 십자군 원정 계획이 교회 재정을 파탄에 몰아넣었다.

특히 성베드로 성당의 건축 자금을 충당하기 위해 적극 장려된 방법이 면죄부 판매였다. 그리고 이로 인한 교회의 타락을 보다 못한 마틴 루터는 마침내 종교개혁을 일으키게 된 것이다.

●● 종교와 결별한 근·현대미술

과거 서양미술에서는 전통적으로 종교미술이 큰 비중을 차지했다. 하지만 오늘날의 서양미술은 기독교적인 형상과 주제를 많이 다루지 않는다. 종교적인 신념이 과학과 이성의 발달로 차츰 약화되었기 때문이다. 교회의 타락과 쇠퇴, 철학사상의 세속화, 과학의 발전과 유물론의 등장, 여러 종파로의 분리 등으로 화가들은 더이상 그리스도의 구원의 메시지를 전달할 필요를 느끼지 않게 되었다.

근대 이후 서양의 화가들은 종교와 관련 없는 자신의 체험을 작품에 반영하기에 이르렀다. 그들은 오랫동안 서양미술 대부분을 차지했던 기독교 도상과 표현을 개인적인 성향이 두드러지는 전

도3-2 바티칸 소재 성 베드로 성당의 모습. 열주를 둥글게 배치해 위에서 보면 열쇠 모양이 된다. 교회가 천국으로 들어가는 열쇠라는 뜻을 나타낸 것이다. ⓒ James Popple

위적인 스타일로 재해석하기도 했다. 때로는 과격한 표현 방식으로 전통적인 가치관에 도전해 대중의 비난을 사기도 했다. 표현주의 화가 에밀 놀데Emil Nolde, 1867~1956와 야수파 화가 조르주 루오Georges Rouault, 1871~1958는 기독교적인 주제를 새로운 도상과 실험적인 표현으로 재해석해낸 화가들이다. 도3-3, 도3-4 그들의 예술 세계는 대부분의 동시대 화가들과는 달리 종교와 분리되지 않았다. 인간과 그리스도를 주제로 한 작품을 다수 남긴 놀데와 루오는 십자가에 못 박혀 고통 받는 그리스도의 모습 등을 통해 신의 인간에 대한 사랑과 구원을 표현하였다. 하지만 그들의 작품은 과거의 종교미술과는 달랐다. 전통적인 종교적 도상을 따르지 않고 개인적인 성향이 돋보이는 전위적인 스타일로 재해석했기 때문이다.

●● 달콤한 예수

'나 이외의 우상을 섬기지 말라'라는 십계명의 제1계명이 무색할 정도로 예수상은 늘 미술계에서 수많은 작품으로 재현되어왔다. 그점에 있어서는 현대사회도 예외가 아니다. 2007년 3월, 부활절을 앞두고 초콜릿으로 제작된 예수 조각상이 가톨릭계의 분노를 샀다. 문제의 조각상은 십자가에 매달린 발가벗은 예수의 모습을 초콜릿을 재료로 하여 실물 크기로 제작한 것이었다. 「나의 달콤한 예수님」도3-5이라는 제목이 붙은 높이 182센티미터의 이 초콜릿 조각

도3-3 에밀 놀데, 「십자가에 매달리심」, 캔버스에 유채, 220.5×193.5cm, 1912, 아다와 에밀 놀데 재단
도3-4 조르주 루오, 「십자가의 그리스도」, 캔버스에 유채, 65×49cm, 1939, 개인 소장

상은 코시모 카발라로^{Cosimo Cavallaro, 1961~} 라는 이탈리아 조각가의 작품이다. 하지만 이 조각상은 재료가 초콜릿인 것은 물론, 보통 예수의 허리에 둘러 치부를 가리던 천을 없애버림으로써 논란을 낳았다.

특히 이 조각상이 고난주간인 3월 31일부터 4월 8일 부활절까지 뉴욕 맨해튼의 한 갤러리에 전시될 것으로 알려지면서 가톨릭계는 강하게 반발했다. 결국 가톨릭계의 강력한 항의로 전시가 취소됐고 조각상은 위치가 알려지지 않은 한 냉동트럭 안에 보관되게 됐다. 주로 종교적인 주제로 작업을 해온 카발라로는 이 초콜릿 예수상의 전시 계획이 발표되자 자선단체나 봉사단체, 전시장 관계자들에게서 수천 통의 항의 메일을 받는 동시에 초콜릿 조각상을 사겠다는 전화와 전시하고 싶다는 연락 또한 쇄도했다고 말했다. 그가 종교적인 주제를 단지 구경거리로 전락시키고자 의도한 것은 아니었겠으나, 종교계는 그를 가만히 두지 않았다. 이렇듯 예수상은 언제 어디서나 논쟁거리이다.

●● 종교계의 테러리스트, 안드레 세라노

종교계에서 가장 싫어하는 예술가가 있다면 안드레 세라노^{Andres Serrano, 1950~}일 것이다. 그의 작품이 전시되는 곳은 언제나 시끄럽다. 그는 신체의 특정 부위를 생생하고 충격적으로 드러내는 작업으로 주목을 받아왔다. 오줌 속에 십자가 예수상을 넣은 「오줌 예수」부터 시작하여 신체 분비물을 찍은 「피와 정액」 연작, 삶의 또 다른 형태로서의 죽음을 주제로 한 「시체 공시소」 연작, 남성과 여

도3-5 코시모 카발라로, 「나의 달콤한 예수님」, 높이 182cm, 2007

성의 관계를 다룬 「성의 역사」 연작 등 작품들을 내놓을 때마다 그는 항상 논란과 화제를 뿌렸다. 세라노는 독실한 기독교인의 눈으로 볼 때 아마와 같은 존재다. 그는 극단적인 종교 표현과 적나라한 성 묘사로 신성모독을 일삼는 예술가라며 자주 공격의 대상이 된다. 그의 카메라 앞에서는 감추고 싶은 사회의 터부, 종교와 죽음 그리고 성까지도 한갓 눈요깃거리로 비친다. 그래서 그에게는 '이단의 예술가' 또는 '문화 테러리스트'라는 말이 꼬리표처럼 따라다닌다. 심지어 종교인들은 그를 '악마 또는 인간의 탈을 쓴 사탄' '예수를 능멸하고 기독교를 배척하는 이단자'라고 부르기도 한다.

1997년 10월, 오스트레일리아의 멜버른에 있는 빅토리아 국립미술관에서 〈안드레 세라노의 역사〉라는 제목의 전시회가 열렸을 때, 세라노의 작품이 신성모독이며 추잡하다는 이유로 교회 관계자들이 전시회의 취소를 청원하는 소송을 내는 사건이 벌어지기도 했다. 이에 대해 오스트레일리아 법원은 "법 자체가 신성모독까지 관여하지는 못한다"라는 판결을 내렸고 어린이의 입장을 금지하는 경고문을 붙이는 것으로 교회 관계자들의 반대를 무마했다. 하지만 이 전시에서 한 관객이 세라노의 「오줌 예수」를 발로 차고 도끼로 내려쳐 작품을 훼손했고, 급기야 전시회는 중단되고 말았다. 네덜란드 그로닝거 미술관에서 열린 전시에서는 교회 단체가 강력하게 항의를 한 데다가 기독교인들이 미술관에 페인트 통을 집어 던지는 등의 돌발 사태로 전시를 중단한 사건도 있었다. 이밖에도 세라노를 둘러싸고 전시 취소와 폐쇄를 요구하는 항의와 논란이 이어진 사례는 수도 없이 많았다.

뉴욕에서 태어난 다인종의 혼혈인 세라노는 어린 시절에는 열심히 성당에 나갔던 독실한 가톨릭 신자였다. 하지만 그의 일련의 사진작품들은 신성한 종교적인 주제를 담은 전통적인 종교화의

도상을 파격적이고 도발적으로 다룸으로써 주목을 끈다. 세라노 본인은 특정 종교 집단과 예수에 대한 악감정은 없다고 말한다. 그의 작품이 종교를 무조건적으로 비판한다기보다는 서양 중심, 기독교 중심의 문화에 대한 저항에서 출발했다고 보는 것이 옳을 것이다.

세라노의 작업은 상업적이기도 하다. 세라노는 예수 그리스도와 성모마리아를 자신의 오줌 속에 빠뜨리는 극단적인 행동들을 통해 사람들의 종교적 환상을 깨고자 했다. 특히 그의 작품은 기독교에 대한 가치체계의 전복을 시도한 것으로, 그는 신성의 상징인 예수 그리스도를 전복시킴으로써 사람들이 종교에 대해 갖는 고정되고 신비주의적인 생각들을 뒤집고자 한 것이다. 마치 '인간학적 무신론'을 주장했던 독일의 철학자 루트비히 포이에르바흐Ludwig Feuerbach, 1804~72가 『기독교의 본질』(1841)에서 "모든 신과 종교는 인간의 환상이 만들어낸 것이다"라고 한 말을 작품으로 옮겨놓은 것 같은 모양새이다.

서양미술사에서 전복의 상징으로 십자가·예수·성모마리아가 등장하는 것은 그리 드문 일이 아니지만 세라노의 경우는 그 강도가 무척 세다. 미술사가나 비평가 들은 이미지만 볼 때는 그렇게 불경스럽고 이단적이지는 않다고 말한다. 실제로 시각적으로는 완벽한 아름다움을 추구한 완성도 높은 그의 사진작품은 매우 비싼 가격에 팔린다.

예수를 오줌에 넣다니!

1980년대 말 현대미술의 메카 미국에서 검열 바람이 일어났다. 바로 세라노의 「오줌 예수」^{도3-6} 때문이었다. 제목에서도 알 수 있듯 이 작품은 소변을 담은 용기에 십자가상을 넣어 찍은 사진이다. 공교롭게도 이 작품은 미국의 국립미술진흥기금 National Endowment for the Arts(NEA)의 지원을 받아 제작되었는데 이 때문에 정치권과 미술계 사이에 격렬한 논쟁이 벌어졌다.

당시 정치계에서는 이 작품을 '쓰레기''신성모독'이라고 표현하며 비난했다. 『워싱턴타임스』는 "안드레 세라노의 이 작품은 미국 미술과 문화를 노골적으로 반 기독교적이고 반 미국적이며 허무주의적인 것으로 만든다"라고 부정적으로 논평했다. 결국 미 의회는 국립미술진흥기금의 삭감안을 통과시켰고 이 기금은 정치적이고 이념적이거나, 외설적이며 사회적인 이슈를 표현한 미술은 후원하지 않는다는 수정안까지 발표했다.

세라노가 이 작품을 제작할 때 이런 파장을 미리 예상했을까? 그는 이 작품의 제작과정을 설명하면서 다음과 같이 말했다. "오줌이 단지 그럴듯한 노란색, 금색의 느낌을 가지고 있다는 사실이 떠올랐을 뿐이다. 또한 오줌은 인간의 배설물로 폐기물에 불과하지만 신체 기능에 없어서는 안 될 중요한 것이다." 이 말을 곧이곧대로 받아들인다면 세라노에게 십자가와 오줌은 단지 사진의 소

도3-6 안드레 세라노, 「오줌 예수」, 실리콘·플렉시 글라스·나무판, 152.4×125.7cm, 1987, 뉴욕 폴라 쿠퍼 갤러리

재였을 뿐 다른 예쁜 꽃이나 멋진 풍경을 찍는 것과 다를 바가 없다. 한 평론가는 이 작품이 이렇게 논쟁을 불러일으키게 된 이면에는 그가 만든 이미지가 아니라 그가 작품에 붙인 제목에 있다고 했다. 만일 그 제목이 아니었더라면 아무도 그 액체가 오줌이라는 사실을 알지 못했을 테고, 그렇게 큰 의미를 부여하지도 않았을 것이다. 하지만 세라노는 제목을 그렇게 붙임으로써 자신의 작품이 어떻게 만들어졌는지 알리는 쪽을 택했다.

●● 비주얼 스캔들의 대명사, 베네통 광고

이탈리아의 세계적 패션그룹인 베네통이 1980, 90년대에 내놓은 광고는 전 세계적으로 충격과 파장을 야기했다. 당시 베네통은 '모든 인간은 존엄과 권리에 있어 자유롭고 평등하게 태어났다'라는 캐치프레이즈를 내세운 광고 캠페인을 전개했다. 인종차별, 에이즈, 전쟁과 기아, 사형 제도를 고발하려는 의도에서 만들어진 베네통의 충격적인 광고들(출산, 동성애, 베네통 회장의 누드, 남녀의 성기, 백인·흑인·황인종의 심장, 색색의 컬러 콘돔 수백 개를 화면 가득히 채운 이미지에 이르기까지)은 그 파격성에서 따를 것이 없었다. 기존의 광고와는 차별화된 이런 과격한 광고들로 베네통은 지구상에서 일어나고 있는 충격적인 사건들을 고발해 사람들에게 교훈적인 메시지를 전함과 동시에 베네통의 이미지를 확실히 각인시키는 상업적인 효과 또한 유도해냈다.

이렇게 파격적인 광고로 베네통의 성공적인 마케팅 전략을 이끌어낸 배후에는 16년간 베네통의 광고를 담당했던 올리비에로 토스카니Oliviero Toscani, 1942~ 라는 광고 디자이너가 있었다. 그는 마치 보도사진과 같은 스타일로 소비자를 자극하는 광고들을 선보였는

UNITED COLOR
OF BENETTON.

데, 그중에 수녀와 신부의 입맞춤을 담은 광고사진**도3-7**은 윤리적인
논란을 불러일으켰다. 신의 부름을 받고 신에게 봉사하며 평생을
독신으로 지내는 성스러운 존재로 인식되고 있었던 신부와 수녀가
세속인들처럼 입맞춤을 하고 있는 장면을 담은 이 사진은 가톨릭계
의 원성을 샀다.

　이 광고의 전례는 이미 오스트리아 화가 에곤 실레^{Egon Schiele,}
1890~1918의 「추기경과 수녀」**도3-8**에서 찾아볼 수 있다. 외설스럽다 평
할 만큼 노골적인 누드 그림들로 유명한 에곤 실레의 이 그림 역시
도발적이다. 자신과 자신의 애인을 모델로 남녀의 애정을 표현한
그림인데, 에곤 실레는 그림 속 인물들에게 굳이 신부와 수녀의 의
상을 입혀 관람객을 자극했다. 평생을 독신으로 인간의 성적 욕망

도3-7 신부와 수녀가 입을 맞추는 사진을
사용한 베네통 광고

을 뒤로한 채 신에게 봉사하는 '추기경과 수녀'를 연인으로 묘사하면서 보는 이가 받을 충격을 예상치 못했으리라고는 도무지 생각할수 없다. 베네통의 광고도 마찬가지로 관객을 자극하려는 의도를 가지고 있었기에 가톨릭계의 원성에 오히려 반가워하는 기색이 역력했다. 종교 논란으로 인해 화제의 중심에 올라 브랜드 인지도가부쩍 향상됐기 때문이다.

●● 외설과 예술의 차이

예술에 대한 종교적·정치적 검열은 상당히 역사가 깊다. 플라톤은 『공화국』에서 이상국가의 실현을 위해서는 '예술가의 광기'

도3-8 에곤 실레, 「추기경과 수녀」, 캔버스에 유채, 70×80cm, 1912

를 추방해서 없애야 한다고 썼다. 플라톤이 상정한 이상국가의 건설에 예술가는 불필요한 존재라는 것이다. 플라톤은 이 책에서 어른들은 어린이들에게 호메로스의 책을 전부 읽어줘서는 안 되며, 교훈적이고 공인된 이야기만을 들려주어야 한다고 주장하고 있다.

종교적인 소재는 시작부터 끝까지 신성하게 표현하지 않으면 '이단'의 논란을 피할 수 없는 경우가 많다. 예술과 외설의 차이, 신성모독과 표현의 자유에 대해서는 논란이 끊이지 않고, 그 갈등이 커지면 법의 판단에 의지할 수밖에 없다. 민주주의 국가라면 어느 나라나 표현의 자유를 인정하지만 종교적인 문제에는 그것만으로 해결되지 않는 미묘함이 있다.

앞서 살펴본 세라노는 제도화된 종교성, 특히 우리가 가지고 있는 종교적 아이콘에 대한 전복을 노렸다. 일반적으로 이해하고 있고 통상적으로 받아들여지는 종교적인 표현이 미묘한 차이로 인해 때로는 사회적·문화적 정황과 관계에 따라 다르게 해석될 수 있는 이중성을 가지고 있다. 여기서 '예술표현의 한계는 어디까지인가'라는 질문을 떠올려볼 수 있다. 물론 사람들이 모든 작품을 수용해야 하는 것은 아니다. 어떤 작품을 좋아하거나 싫어하는 것 또한 개인의 자유이다. 하지만 예술적인 상상력이 특정 종교의 관점에서 재단되어 검열의 대상이 된다면 문제가 생긴다.

예술이란 예술가가 어떤 의도를 가졌든지 일단 세상에 발표되고 나면 더이상 그의 의도대로 세상에 존재하지 않는다. 예술가의 의도를 참고할 수는 있어도 그 나머지는 관객에게 달려 있기 때문이다. 그래서 서로 견해 차이에서 비롯된 오해가 싹트는 것이다. 대다수 사람들의 상식에 비춰볼 때 어긋난다면, 소수의 불온한 생각을 가진 예술가들의 작품은 종교단체나 국가의 종교적·정치적 검열의 가위질을 받아야 하는 것일까? 아니면 불쾌하더라도 예술작

품에 있어 '표현의 자유'는 무한정 보장되어야 하는 것인가? 불온한 그들이 상상력을 펼칠 수 있는 기회를 박탈하는 것은 과연 정당할까?

악마의 영화?

우리에게 『그리스인 조르바』로 잘 알려진 그리스 작가 니코스 카잔차키스Nikos Kazantzakis, 1883~1957의 『예수의 마지막 유혹』(1951)은 출판되기 전부터 그 소재의 민감성 때문에 격렬한 논쟁의 대상이 되었다. 이 소설은 1988년 미국에서 영화화되었는데, 그 당시 '악마의 영화'라며 큰 비난을 받았고, '이단논쟁'에 휩싸여 교회와 각종 단체의 항의 시위와 수천 통의 항의 편지로 제작사가 바뀌는 등의 진통을 겪었다. 「예수의 마지막 유혹」도3-9이 영화사상 가장 강력한 '이단' 꼬리표를 달고 도마 위에 놓인 이유는 영화 러닝타임 162분 가운데 마지막에 해당하는 30분 때문이었다.

영화 속에서 예수는 로마군에게 유대인을 처형하는 십자가를 만들어 파는 목수로 등장한다. 영화의 2시간가량은 복음서의 내용대로 흘러가지만 영화의 마지막 30분 동안에는 십자가에 못 박힌 예수가 인간으로서 겪게 되는 고통과 욕망, 환상을 다룬다. 악마의 유혹에 빠진 예수가 십자가에서 내려와 막달라 마리아와 결혼해 아이를 낳고 살다가 뒤늦게 자신의 책무를 깨닫고 다시 십자가에 매달린 후 죽어가는 내용으로 구성되었던 것이다. 이뿐 아니라 이 영화는 예수가 제자들 앞에서 심장을 꺼내는 장면과 여성들과의 애정 관계 등을 묘사함으로써 기독교인들에게 '용서할 수 없는 이단'이란 낙인이 찍혔다.

우리나라에도 수입되었으나 기독교계의 반대로 두 차례나 상영이 취소되었다가 결국 개봉된 것은 2002년의 일이었다. 사회주의 국가나 이슬람권 국가처럼 외화 수입을 철저히 통제하는 나라와 이스라엘을 빼고는 전 세계에서 가장 늦은 개봉이었다. 당시 한국기독교총연합회와 교계단체는 상영반대 성명서를 발표하고 영화 수입사를 상대로 영화상영금지가처분신청을 내기도 하는 등 상영을 막는 데 총력을 기울였다. 이

도3-9 영화 「예수의 마지막 유혹」의 스틸 이미지, 1988

들은 영화가 예수와 기독교를 모독했다며 이 영화를 상영할 경우 엄청난 국론분열과 사회혼란이 닥칠 것이라고 주장했다.

이 영화를 만든 마틴 스콜세지 감독은 사실 엄격한 가톨릭 집안에서 태어나 신부가 되고자 한 인물이다. 그는 그리스도의 생애에 대한 영화 제작을 꿈꿔왔는데 할리우드의 정형화된 성서 해석에서 벗어나 메시아의 진정한 의미를 되찾기 위해 이 영화를 만들었다고 했다. 특히 신부가 되려고도 했던 감독의 종교적 구원과 내면의 갈등을 담아낸 이 영화는 예수 그리스도에 대한 신성을 파괴하고자 하는 의도보다는 오히려 많은 '이단적 유혹과 인간적인 모습의 예수'로 인해 '더욱 성스럽다'는 감상을 유발할 수도 있다. '구원과 파괴' '정도와 일탈' '육체와 정신' 사이에서 갈등하는 인간의 모습은 스콜세지 감독이 줄곧 추구해온 주제이기도 하다.

영화 상영 반대 모임 회원들이 '성경에도 없는 내용을 꾸며내 우리가 구세주로 믿는 분을 모독하는 영화를 상영할 수 있느냐'고 항의한 데 대해 영화 수입사 대표가 '예수도 인간이었다는 관점에서 허구적으로 만든 영화라는 점을 이해해달라'고 한 당부의 말처럼 경직된 종교관에서 조금은 자유로워질 수는 없는 일일까? 때로는 종교적 상상력이 새로운 발상으로 느껴지도록 말이다.

>>> 더 생각해보기! <<<

몇 년 전 경북의 한 초등학교 본관 앞 운동장에서 기독교 목사를 포함한 7명의 사람들이 망치로 단군 좌상을 부수다 주민의 신고로 경찰에 붙잡힌 사건이 있다. 이들은 경찰에서 '초등학교에 단군 상을 설치한 것은 종교의 자유를 침해한 것'이라고 주장했다. 이들의 행동이 정당했는지에 대해 찬반 의견을 제시하고 종교의 자유란 무엇인지 생각해보자.

미술에 나타난 동서양의 내세관

인간은 누구나 언젠가 죽을 운명을 가지고 태어난다. 우리는 살아간다고 말하지만 정확히 말한다면 실제로는 조금씩 죽어가고 있는 것이다. 하지만 우리는 죽음을 마치 나에게 해당되지 않는 남의 일로 생각하고 싶어한다. 그러나 중요한 것은 어쩌면 '잘 죽는 것'이다. 삶과 죽음은 동전의 양면과 같아 살아 있는 존재라면 언젠가 꼭 경험해야 할 일이 죽음이며 그렇기 때문에 누구나 언젠가 닥쳐올 죽음에 대비해야 한다. 죽음 이후의 세계는 언제나 미스터리였으며 무엇보다 알고 싶은 것이었다. 사후세계에 대한 진지한 고민들은 미술, 특히 종교미술에 고스란히 나타나 있다. 두려움과 공포의 대상인 죽음을 외면하지 않고 현실에서 더욱더 값진 삶을 겸허하게 살아가야 한다는 메시지를 우리에게 전하고 있는 것이다.

•• 죽은 자를 위한 예술

고대 이집트인들은 죽음 후에도 삶이 계속된다고 믿었다. 즉, 생명의 힘은 영원하다는 영혼불멸靈魂不滅 사상을 믿어 사람이 죽으면 영혼은 육신을 잠시 떠났다가 곧 되돌아온다고 생각했다. 고대 이집트인에게 육신은 신성한 영혼이 머무르는 장소였다. 인간은 물질적인 육신과 생명 에너지인 영혼 '카Ka'와 인간의 영원하고 소멸치는 정수精髓인 '바Ba'로 이뤄졌다고 믿었다.

지상에서 누렸던 부귀, 권세, 행복을 죽은 다음에도 변함없이 누리고 싶었던 고대 이집트 왕족들은 죽은 후 영혼이 육신으로 돌아올 것을 대비해 피라미드와 미라, 초상 조각을 만들었다. 이 모두가 죽은 자가 영원한 삶을 얻도록 도와주는 것이기에 고대 이집트

58

왕은 살아 있는 동안 대부분의 시간을 죽음을 준비하는 데 썼다. 미리 자신의 무덤을 만들어 장식하고 그 안에 평소에 사용하던 소지품들을 챙겨넣는 등 죽어서 살 집을 미리 준비한 것이다.

고대 이집트 미술을 '죽은 자를 위한 예술'이라고 부르는 것도 이렇게 한결같이 죽음을 염두에 두고 만들어졌기 때문이다. 왕들의 무덤인 피라미드와 살아 있을 때의 모습 그대로 썩지 않도록 보존하기 위한 미라, 그리고 피라미드 속의 벽화를 보면 이집트인들의 내세에 대한 믿음이 고스란히 드러난다. 물론 이것들 모두는 통치자인 파라오를 위한 것이지만 영원한 생명과 죽은 후의 부활을 믿었던 이집트인들 대부분의 보편적인 내세관이 표출되었다고 볼 수도 있다. **도4-1**

특히 무덤 속 벽화에는 생전의 부귀영화, 평화로운 일상생활이 그대로 그려져 있다. 축제와 제의를 포함하여 백성들이 농사를 짓고 추수하는 장면, 강가에서 고기를 잡고 포도주를 만들고 빵을

도4-1 쿠푸, 카프레, 멘카우레의 피라미드, 석회암, 기원전 2500~2475, 기자

굽는 장면, 머리를 깎고 면도하는 장면까지, 왕과 왕비의 화려한 왕궁에서의 생활은 물론 평민들의 일상생활이 함께 묘사되어 있다.

●● 불멸의 존재를 꿈꾸다

이집트 미술에서 가장 눈에 띄는 특징은 사람을 그릴 때 눈과 어깨와 몸통은 정면을 향하도록 하고, 머리와 팔, 다리는 측면을 바라보는 자세로 표현한 점과 등장인물들의 크기를 신분에 따라 엄격하게 구분짓는다는 점이다. 왕과 왕비에서부터 제사장, 관리, 신하, 평민, 노예까지 신분이 낮을수록 작게 그려졌다.

고대 이집트 사회는 엄격한 신분제 계급사회였다. 게다가 그 계급은 태어날 때부터 정해져 세습되는 것이었다. 파라오의 혈통을 가진 자만이 파라오가 될 수 있었고, 재상의 가문에서는 재상이, 장군의 가문에서 장군이 배출되었다. 평민과 노예계급도 마찬가지로 세습되었다. 하지만 고대 이집트에서는 이러한 신분제에 대한 불만은 없었던 것 같다. 신분 간의 갈등이나 혁명은 거의 일어나지 않았다. 고대 이집트인들은 자신의 운명에 순종하여 자신에게 정해진 신분의 벽을 깨뜨리려 하지 않았고, 지배자와 피지배자는 서로 불만을 갖지 않고 평화롭게 지냈다. 현생에서의 삶의 행복이 죽어서도 영원히 계속된다고 믿었기 때문이다.

그림뿐만 아니라 조각상도 현실세계보다는 저 먼 영혼의 세계에 초점을 맞추고 있음을 알 수 있다. 기원전 2530년경에 만들어진 초상 조각 「멘카우레 왕과 카메레르네브티 왕비」도4-2를 보자. 두 사람은 감정이 없는 듯 딱딱한 표정을 짓고 엄숙한 자세를 취한 채 정면을 바라보고 있다. 이렇게 이집트의 초상 조각이 판박이 같은 모습에 부자연스런 자세를 취하는 데는 까닭이 있다. 모델의 개

성적인 모습이나 희로애락喜怒哀樂 같은 인간의 감정은 순간적인 것
이기에 배제하고, 변하지 않는 것, 어느 것 하나 빠지지 않은 완벽
한 형태를 나타내는 것을 더 중요하게 생각했기 때문이다. 이집트
의 초상 조각은 거의 대부분 무표정하며, 두
팔은 몸통에 가깝게 붙이고 눈은 정면을 향
하고 있다. 이 부부는 지금 현실세계를 바라
보고 있는 것이 아니다. 그들의 시선은 영혼
의 세계를 향하고 있다. 이집트인들에게 가
장 중요한 것은 영혼의 세계이기 때문이다.

　　고대 이집트인들의 사후관死後觀을 엿
볼 수 있는 예술품의 또다른 예로 『사자死者
의 서書』도4-3가 있다. 『사자의 서』는 파피루스
나 가죽 두루마리 혹은 피라미드 벽면에 새
긴 비문으로 피라미드에 미라와 함께 매장
한 사후세계 안내서이다. 죽은 자가 심판관
오시리스Osiris 신과 42명의 배심원 앞에서 42
개의 죄에 대해 자신의 무고함을 증명해 보
여야 내세, 즉 오시리스의 왕국으로 들어가
영원한 삶을 살 수 있다.

　　재판 과정은 이러하다. 우선 양심을
상징하는 죽은 이의 심장을 저울에 달아 무
게를 잰다. 죽은 자의 심장이 반대편 저울의
진실을 상징하는 깃털보다 무거우면 영원
한 죽음을 맞이하게 된다. 하지만 심장이 깃
털보다 가볍거나 그 무게가 같다면, 죽은 이는
오시리스 신과 배심원들에게 42개의 죄에 대해 하나하나 결백을 증

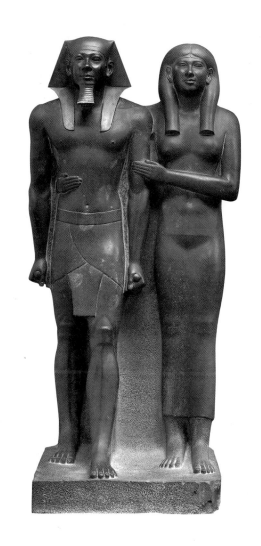

도4-2 「멘카우레 왕과 카메레르네브티 왕
비」, 편암, 높이 139cm, 기원전 2548~30,
보스턴 미술관

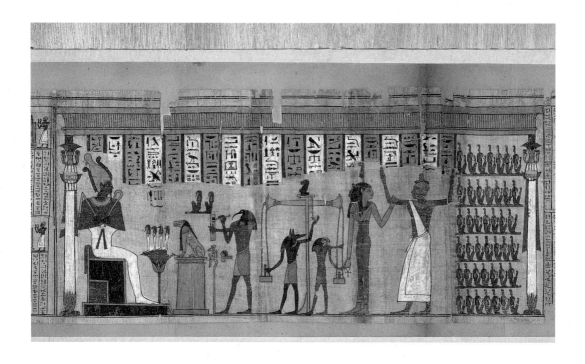

명해야 한다. 예를 들면 '나는 부모님께 효도했습니다. 나는 이웃에게 해를 끼치지 않았습니다. 나는 거짓말을 하지 않았습니다. 나는 도둑질을 하지 않았습니다. 나는 사람을 죽이지 않았습니다……' 등이다. 죽은 자를 심판하는 장면은 기독교 미술의 '최후의 심판' 주제에서 볼 수 있는 장면과 매우 유사하다.

●● 천국에 들어가 구원을 얻는 길, 최후의 심판

기독교는 '어떻게 속죄하여 영생永生을 얻을 것인가'에 궁극적인 목표를 둔다. 기독교는 하느님을 믿음으로써 천국에서 영생을 얻는 것을 구원이라고 말한다. 아담과 이브가 뱀의 유혹을 이기지 못하고 하느님의 계율을 위반한 죄 때문에 모든 인류가 원죄를 짓게 되었고, 따라서 천국에 가기 위해서는 구원을 받아야만 한다. 이

도4-3 「레, 오시리스, 이시스, 네프티스 앞에서의 죽음」 콘수모스의 「사자의 서」의 일부. 파피루스 문서, 기원전 1285년경, 루브르박물관

원죄는 혼자의 힘만으로는 극복할 수 없다. 지옥에 떨어지지 않도록 몸과 마음을 모두 바쳐 하느님의 율법을 섬겨야만 용서를 얻어 속죄하고 죽음에서 해방될 수 있다고 기독교에서는 믿는다.

기독교의 이러한 교리와 성서의 내용은 그림과 조각으로 끊임없이 재현되어왔다. 15세기 초의 피렌체 화가 마사초^{Masaccio, 1401~28}가 성당의 프레스코 벽화로 제작한 「에덴동산에서의 추방」**도4-4**은 칼을 든 천사가 벌거벗은 아담과 이브를 낙원 밖으로 내쫓고 있는 장면을 그리고 있다. 아담은 죄를 진 자신이 부끄러워서 차마 얼굴을 들지 못하고 손으로 가리고 있으며 이브는 거의 울부짖다시피 한다. 미켈란젤로의 시스티나 성당 천장벽화 중의 일부인 「낙원에서의 추방」**도4-5**은 아담과 이브가 유혹에 못 이겨 선악과善惡果를 따먹는 장면과 낙원에서 추방당하는 장면을 동시에 한 화면 안에 그려넣었다.

기독교의 시간관으로 보면 세상은 시작이 있고 끝도 있다. 즉, 하느님이 천지를 창조함으로써 세상이 시작되었다면 '최후의 심판'으로 끝을 맺게 되는 것이다. 신약성서의 맨 마지막 책인 『요한묵시록』은 매우 상징적으로 세상의 종말을 묘사하고 있다. 세상이 종말에 이르는 최후의 날, 그리스도가 재림하여 악을 이기고 최종적인 승리를 이루어 천상의 예루살렘을 세우는데, 이때 지구상의 모든 사람들은 그리스도의 심판을 받게 된다. 이것이 바로 '최후의 심판'이다. 이때 그리스도를 믿고 따르며 빛을 사랑하는 사람들은 천국으로 들어가 영원한 삶을 얻게 되고, 그리스도를 믿지 않으며 빛 대신에 어둠을 사랑하며 죄악을 저지른 사람들은 지옥으로 떨어져 죽음을 맞이하게 된다. 결국 심판

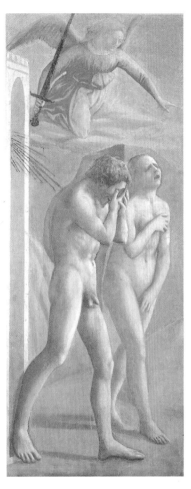

도4-4 마사초, 「에덴동산에서의 추방」, 프레스코화, 208×88cm, 1426~27, 피렌체 산타 마리아 델 카르미네 성당 소재

을 통해 죽음과 부활, 천국과 지옥이라는 최후의 길 중 하나가 주어진다.

이는 기독교의 기본 교리로 많은 화가들이 같은 제목으로 교회를 장식하기 위해 즐겨 그린 주제이기도 했다. 매우 극적인 이야기를 담은 '최후의 심판'은 주로 교회의 제단화나 예배당과 관공서의 벽면에 대형 벽화로 많이 그려졌다. 「최후의 심판」의 전형적인 모습은 다음과 같다. 예수 그리스도가 왕좌나 무지개에 올라 있고 주위는 환한 빛으로 빛나고 있다. 심판관인 예수 그리스도의 오른손은 그가 구원한 착한 이들을 축복하고 왼손은 악한 이들을 심판하고 거부한다. 하늘에서 나팔을 불고 있는 천사들과 성자들, 순교자들을 그림 상단의 천국에 배치하였고, 하단에는 대천사 미카엘이 저울을 들고 선한 자와 악한 자를 심판하여 천국과 지옥으로 보내는 모습을 주로 담았다.

화가들의 상상력은 지옥을 그릴 때 더욱 발휘되었다. 불길에 휩싸인 심연深淵을 배경으로 가혹한 형벌과 고문을 받고 고통스러워하는 인간들이 적나라하게 묘사되어 있다. 지옥에 대한 자세한 묘

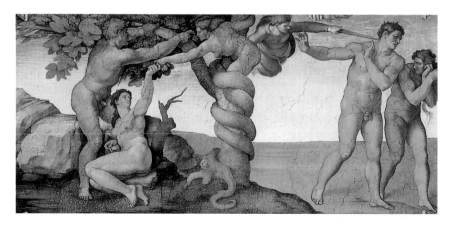

도4-5 미켈란젤로, 「낙원에서의 추방」, 프레스코화, 1508~12, 바티칸 궁 시스티나 예배당 소재

사는 단테Alighieri Dante, 1265~1321의 『신곡』에서 영향을 받은 14세기 이탈리아 르네상스 미술 이후에 많이 보인다.

로히어르 판 데르 베이던Rogier van der Weyden, 1399년경~1464과 히에로니무스 보스Hieronymus Bosch, 1450년경~1516의 「최후의 심판」 제단화의 지옥 묘사는 특히 눈길을 잡아끈다. 판 데르 베이던의 다면 제단화**도4-6**는 가운데 패널 윗부분에 천상의 권좌에 앉은 그리스도를 그려 넣고 그 아래에 대천사 미카엘이 영혼의 무게를 재고 있는 모습을 담았다. 무덤 속에서는 사람들이 걸어 나와 죄를 지은 이는 오른쪽 패널 끝의 지옥으로 쫓겨가고, 구원 받은 이들은 왼쪽 패널 끝의 천국의 문으로 인도되고 있다. 보스의 「쾌락의 정원」**도4-7** 역시 삼면 제단화로, 양쪽 날개를 닫아 중앙 패널을 덮으면 흑백으로 그려진 「우주의 창조」**도4-8**가 보인다. 열려 있을 때 왼쪽 날개에는 낙원, 즉 에덴동산에서의 천지창조 장면이 펼쳐진다. 온갖 동식물들이 모인 평화로운 동산에서 하느님이 아담과 이브를 창조하는 장면이 그려져 있다. 반면 가운데 그림은 성욕 · 식욕 · 물욕 등 인간의 모든 욕망과 그에 따른 죄악에 타락한 인간들이 가득 채워져 있는 현실세계

『신곡』(La Divina Commedia)

이탈리아의 시인 단테가 지은 종교적인 서사시로 단테 자신이 작중 인물로 등장한다. 여기서 단테는 신의 은총을 입어 지옥의 심연에서 연옥과 천국까지 여행하며, 그 과정에서 영혼이 정화된다. 「지옥편」 「연옥편」 「천국편」의 3부 총 100곡으로 구성되어 있으며, 단테는 이것을 1304년경부터 집필하기 시작하여 1321년에 완성하였다. 로댕이 1880년에서 1900년 사이에 제작한 미완성의 청동문, 「지옥의 문」은 바로 단테의 『신곡』에서 영감을 얻은 것이다.

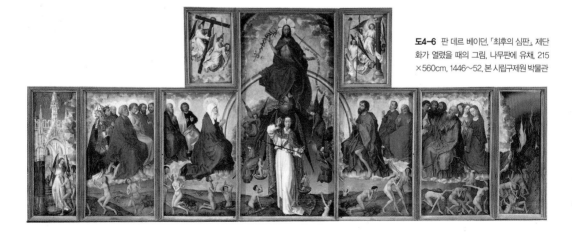

도4-6 판 데르 베이던, 「최후의 심판」, 제단화가 열렸을 때의 그림, 나무판에 유채, 215×560cm, 1446~52, 본 시립구제원 박물관

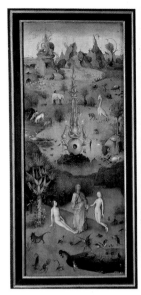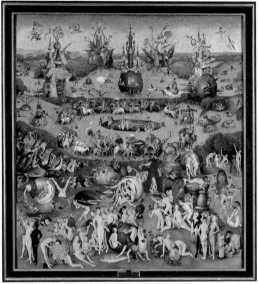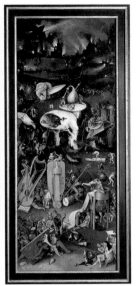

를 나타낸다. 오른쪽 날개에는 초현실적인 장면이 가득한 지옥의 무시무시한 풍경이 그려져 있다. 이 제단화는 쾌락의 덧없음과 욕망을 이기지 못하고 타락한 인간에게 경고의 메시지를 보낸다.

●● 삶과 죽음을 친절히 안내하는 불교

힌두교·기독교·이슬람교·불교 등 세계의 수많은 종교 가운데 가장 적극적으로 죽음을 다루는 종교가 바로 불교이다. 불교는 인간의 삶과 죽음, 즉 생사 문제를 가장 중요한 화두話頭로 삼아 시종일관 인간이 그 굴레에서 탈출할 수 있는 방법을 찾는 것이 바로 생로병사生老病死와 생사윤회生死輪廻의 고통에서 해탈解脫에 이르는 진리의 길이라고 제시하고 있다. 다시 말하면, 불교에서는 죽음을 인간으로서는 피할 수 없는 현실로 보고, 이 현실의 냉혹한 자각을 통해 죽음이라는 실상을 초연하는 보다 높은 차원의 진실을 체

도4-7 히에로니무스 보스, 「쾌락의 정원」, 220×390cm, 1480~90, 마드리드 프라도 미술관

득함으로써 현실적 죽음의 문제가 극복된다는 입장을 취하고 있다. 그래서 이 극복을 통해 자유로움을 추구하는 것이 불교의 목표라고 할 수 있겠다.

불교에서 중요시하는 것은 죽은 뒤의 세상이 아니라, 죽음에 대한 새로운 차원의 인식이다. 즉 삶에도 번민하지 않고 죽음에도 번민하지 않는, 생명에 대한 추구이다. 죽는다고 해서 삶이 끝나는 것이 아니다. 또다른 삶이 기다리고 있기 때문이다. 그래서 죽음은 삶과 따로 분리되지 않는다. 이것이 불교의 가장 근본적인 가르침이다.

도4-8 히에로니무스 보스, 「쾌락의 정원」 제단화의 닫힌 모습

기독교의 이분법적 세계관은 불교에서는 한층 더 다양하고 복잡하게 전개된다. 불교의 세계관은 모두 10개로 나뉘어 체계화하고 있다. 지옥地獄 · 아귀餓鬼 · 축생畜生 · 아수라阿修羅 · 인간人間 · 천天의 여섯 세계를 각자 지은 업業에 따라 생사를 거듭하며 끝없이 윤회輪 廻하는 육도六道라 하고, 성문聲聞 · 연각緣覺 · 보살菩薩 · 불佛의 세계는 수행으로 인해 깨달음을 얻어 윤회의 굴레에서 벗어난 깨달음의 세계, '극락極樂의 세계'라 일컫는다. 지옥, 아귀, 축생은 특히 '삼악도三惡道'라 하여 고통스런 형벌을 받게 된다. 기독교에서는 예수 그리스도가 인간의 죄를 심판하는 역할을 담당하는데 불교에서는 죽음의 세계, 즉 '명부세계冥府世界'를 관장하는 열 명의 시왕十王이 재판관의 역할을 한다. 이런 죽은 뒤의 지옥세계를 묘사한 그림으로는 「시왕도十王圖」도4-9가 있는데 그중의 하나를 살펴보자.

이 그림은 지옥의 주인 염라대왕과 판관들 앞에서 '업경대業鏡

도4-9 「통도사 시왕도(제5염라대왕)」
도4-10 「아미타삼존도」, 비단에 채색, 110×51cm, 고려 시대, 호암미술관

틀'라는 거울에 생전에 지은 죄가 하나하나 그대로 비쳐 그 죄에 따라 벌을 받는 장면을 묘사하고 있다. 반면 살아서 좋은 일 많이 하고 수행을 열심히 한 사람은 천상세계로 인도된다. 죽은 이를 영접하러 천상에서 내려온 서방정토 극락세계의 아미타부처가 직접 밝은 빛으로 인도하고 있다. 「아미타삼존도阿彌陀三尊圖」 도4-10가 그 내용을 표현한 그림이다.

불교가 바라보는 삶과 죽음을 친절하게 안내하는 『티베트 사자의 서』는 죽음과 환생 사이의 중간 상태에서 일어나는 윤회의 모든 과정을 다루면서, 그 과정에서 경험하는 모든 것이 자신이 만든 환상임을 깨달아 해탈할 것을 가르치는 책이다. 그래서 죽음의 실제 과정이 일어나는 동안 깊은 통찰력과 깨달음으로 탄생과 죽음의 윤회를 넘어선 대 자유를 얻을 수 있다는 것을 설명하고 있다. 『티베트 사자의 서』는 과학적이고 명상석인 방법으로 인간의 삶과 죽음 그리고 존재를 탐구한 책이다. 결국 이 책의 메시지는 죽음의 예술은 삶의 예술만큼이나 중요하며, 죽음은 삶을 완성시켜준다는 것이다.

이렇게 불교는 한 인간의 미래는 어떤 생각과 어떤 방식으로 죽음을 맞이하는가에 달려 있다고 역설한다. 삶과 죽음은 동전의 양면과 같아서, 죽음을 두려워하고 회피한다고 해서 다가오는 죽음을 막을 수는 없는 일이다. 다가올 죽음에 대해 자유로운 사람은 삶에서도 자유롭다. 대부분의 사람들은 죽음을 무서워한다. 누구에게나 닥쳐올 것이지만 애써 외면을 한다. 그래서 죽음에 대한 공포를 잊기 위해서 눈앞에 펼쳐진 달콤한 현상과 유혹에 온 정신을 빼앗겨 정력을 쏟고 있는지도 모른다.

더 알아보기

『티베트 사자의 서』

1927년 영국 옥스퍼드 대학의 종교학 교수였던 에번스 웬츠(Walter Evans-Wentz, 1878~1965) 박사가 8세기에 티베트의 고승 삼바바(Padma Sambhava)가 지은 경전 『바르도 퇴돌(Bardo Thodol)』을 편집하고 해설을 붙여 출간한 책이다. 『바르도 퇴돌』이라는 원 경전의 의미는 '죽음과 환생의 중간 상태에서 듣는 영원한 자유의 가르침'인데, '바르도'는 '사람이 죽은 다음에 다시 환생하기까지 머무는 중간 상태'를 말하며, '퇴돌'은 '듣는 것만으로도 영원한 자유에 이른다'는 뜻이다. 『바르도 퇴돌』에서는 사후세계를 죽음 직후의 사후세계, 존재의 근원을 체험하는 사후세계, 그리고 환생의 길을 찾는 사후세계의 세 단계로 나누어 설명한다.

연예인의 자살

최근 몇 년간 유명 연예인의 잇단 자살 소식이 충격을 안겨주었다. 젊어서 인기와 부를 모두 얻은 그들이 왜 자살을 선택했는가를 두고 이런저런 분석이 뒤따르면서 자살이 범사회적 문제로 대두되기도 했다. 통계청의 2005년 발표에 따르면 한국인 10만 명당 24.7명이 자살한 것으로 나타나, 한국이 OECD 국가 중 자살률이 가장 높은 나라로 밝혀졌다(그 다음은 헝가리 22.6명, 일본 20.3명의 순서로 이어진다). 언제부터 이렇게 자살률이 높아진 것일까 당혹스럽기까지 하다. 인터넷에서는 자살 사이트까지 등장하여 회원들이 서로 자살 방법을 공유하고 자살을 돕기까지 하는 등 자살이 일종의 유행인 것처럼 여겨지기도 한다.

자살은 지극히 개인적인 행동이지만 또한 사회적인 현상을 반영하는 것이기도 하다. 개인의 성격 같은 직접적인 요인도 있지만 자살을 쉽게 생각하고 그 사람을 자살하게 만드는 자살 사이트, 동반자살, 악플, 왕따 등 사회의 암묵적인 방치도 또다른 요인이 된다. 현대사회는 열린사회라고들 한다. 하지만 그 열린사회 속에서 느끼는 폐쇄감, 소외감, 절망감 등은 심리적으로 더 큰 압박감을 불러온다.

프랑스 사회학자 에밀 뒤르켐Emil Durkheim, 1858~1917은 자살의 사회적 원인을 분석했는데, 현실 적응에 실패한 정신질환자의 자살 같은 이기적 자살과 종교적인 순교나 가미가제 자살특공대처럼 자신이 속한 사회나 집단에 지나치게 밀착되어 발생하는 자살인 이타적 자살, 그리고 사회가 무규범상태의 혼란에 빠졌을 경우 자주 발생하는 아미노적 자살의 세 가지로 자살의 유형을 나누었다. 이중 예술가들과 유명 연예인의 자살은 어느 유형에 속할까?

유명 연예인의 자살은 사회적으로 더 큰 파급효과를 낳는다. 이른바

'베르테르 효과'는 유명인이나 자신이 좋아하고 존경하는 사람이 자살할 경우, 그 사람과 자신을 동일시해서 자살을 시도하는 현상을 일컫는다. '동조자살copycat suicide' 또는 '모방자살'이라고도 하는 '베르테르 효과'는 괴테의 소설『젊은 베르테르의 슬픔』(1774)도4-11에서 유래한다. 소설 속 남자 주인공 베르테르는 실연의 슬픔을 못 이기고 권총 자살을 택하는데, 당시 유럽에서 선풍적인 인기를 끈 이 소설 속 주인공의 상실감과 고독에 공감한 젊은이들이 베르테르를 따라 자살하는 사건이 다수 발생했다. 이 사태로 유럽 일부 지역에서는 이 소설의 발간과 판매가 중단되는 일까지 발생했다. 실제로 한국에서도 2005년 한 유명 여배우의 자살 이후 일정 기간 동안 서울시내 하루 평균 자살자가 0.84명에서 2.13명으로 2.5배나 늘어났다고 한다.

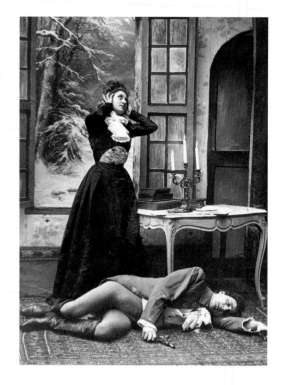

>>> 더 생각해보기! <<<

뇌사 상태에 있는 아들의 인공호흡기를 떼어낸 아버지에게 살인죄가 적용되었다고 한다. 회생불능의 판정을 받고 생명연장 장치에 의해 살아가는 많은 환자들과 보호자들이 고통을 받으며 무의미한 치료로 더 중요한 환자들이 치료를 받지 못한다고도 한다. 과연 그 아버지의 행동은 유죄인가, 무죄인가? 품위 있게 죽을 권리는 인정되어야 할까?

도4-11 청색 연미복을 입고 자살한 베르테르. 당시 젊은이들의 이상 자살 현상을 낳았다.

천하를 얻었어도 죽음만은 두려웠던 진시황

중국을 최초로 통일하고 스스로를 칭해 황제라 하였던 진시황^{기원전} 259~210에게도 두려운 것은 있었다. 바로 죽음이었다. 그는 재위기간 동안 불로장생不老長生 약을 구하려고 백방으로 애썼고 그런 노력의 일환으로 수은까지 먹었던 것으로 알려져 있다. 진시황은 어떻게든 죽음을 피하고 싶어 서복徐福(『사기史記』에는 서불徐市로 기록되어 있고, 이를 잘못 읽어 '서시'라고 알려져 있기도 하다)에게 어린 소년 소녀 3,000명과 많은 보물을 실은 배들을 거느리게 하여 동해에 있다는 신선이 사는 섬에 가서 불로장생의 약초와 약을 구해오도록 했다(일설에는 우리나라에 불로장생의 명약이 있다고 하여 찾으러 왔다고 한다). 그러나 서복 일행은 끝내 약을 구하지 못하고 일본으로 도망쳐버렸다. 그후 진시황은 스스로 신선이라 자칭하는 노생과 후생이라는 사람들을 불러들여 사적으로 불로장생의 약을 구하고자 했으나 결국 실패했다. 그대로 있다가는 틀림없이 죽임을 당할 것이라고 생각한 그들은 도망쳐버렸다. 화가 난 진시황은 유생들이 자신을 비방한다며 수많은 책들을 불태워버리고 결국 460여 명이나 되는 유생들을 붙잡아 구덩이를 파고 생매장해버렸다. 이것이 바로 '분서갱유焚書坑儒' 사건이다.

죽음을 피해 영원히 살고 싶은 그의 욕망이 집대성되어 나타난 것이 바로 '진시황릉秦始皇陵'과 '병마용갱兵馬俑坑'이다. 1974년 3월 우연히 한 농부가 우물을 파다가 땅속에서 뭔가 걸리는 것을 끌어올렸더니 흙으로 빚은 무사 조각상이 나왔다. 2,200년 동안 땅속에서 잠자고 있던 어마어마한 지하 궁전이 발견된 역사적인 순간이었다. 중국 산시성陝西省 시안西安에 위치한 진시황릉은 한 사람을 위한 단일 묘로서는 세계 최대의 크기이다. 사마천司馬遷, 기원전 145년경~86년경의 『사기』 중 「진시황본기秦始皇本紀」에 의하면 진시황릉은 진시황의 즉위 초에 착공하여 전국통일 이후에는 70

여만 명이 동원되어 지어졌다고 한다. 강제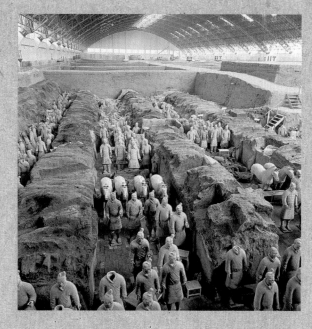
노역으로 만들어진 진시황릉은 전체 60여
만 평 지하 4층 규모로 30미터 높이의 토성
으로 지어진 건축물과 함께, 내부에는 수은
으로 채워진 강이 있는 지하 궁전으로, 침
입자가 들어오면 화살이 자동으로 발사되
는 시설도 갖추었다고 한다.

진시황릉 인근에는 진시황이 살았을 때
처럼 그를 호위하는 군대를 주위에 배치했
는데 이것이 바로 '병마용갱'도4-12이다. 발
견된 지 40여 년이 지난 지금까지도 여전
히 발굴조사가 이루어지고 있는 이 엄청난
규모의 병마용갱은 실물 크기의 병사, 말, 전차 들로 1,2,3호 갱에 모두
8,000여 구가 배치되어 있다. 그 많은 조각상 중에 하나도 같은 얼굴, 같
은 자세의 병사가 없다는 것이 놀랍다. 복장과 머리 모양까지 각각 다르
게 살아 있는 사람처럼 사실적으로 만들어졌다. 죽어서도 진시황을 수호
하는 병사들은 언제라도 황제의 명을 받들겠다는 듯 도열해 있다. 1년에
200만 명 이상의 관람객이 찾는 이 진시황릉과 병마용갱은 일단 그 엄청
난 규모로 보는 사람을 압도하고 2,200년 전에 사람의 손으로 이런 것들
이 만들어졌다는 점에서 또 한 번 놀라게 한다.

중국 대륙 통일은 얼마 가지 못했고, 물론 진시황도 영원히 살지 못했
다. 그는 다섯 차례에 걸친 전국 순행 중 길가에서 죽었다고 한다. 불로
장생의 명약이라 믿고 복용한 수은 때문에 죽었다는 얘기도 전해지는데,
결국 영원할 것만 같던 그의 제국도 그가 죽고 3년 후에 멸망했다.

도4-12 병마용갱의 1호갱의 내부 전경, 기
원전 210년경, 시안 산시성

천재와 미치광이는 종이 한 장 차이?

우리는 미술사 속에서 광기를 지닌 독창적인 천재 예술가들을 자주 만나볼 수 있다. 천재 예술가들은 때론 너무나 직관적이거나 독창적이어서 자기만의 세계에 사로잡혀 있는 경우가 종종 있다. '기인'이나 '광인'이라고 표현될 정도로 상식을 벗어난 행동을 서슴지 않거나 사회에 잘 적응하지 못하기도 한다. 우리는 그들에게서 일종의 정신분열증, 우울증, 신경과민 등의 증상을 찾아낸다. 이런 예술가들은 때로는 무서운 집중력으로 인해 창조성이 돋보이는 작품을 만들어내지만 심한 경우 자신을 파괴할 정도의 광기 속에서 헤어나지 못하고 불행한 삶을 마감하는 경우도 있다. 하지만 미치광이 짓을 한다고 다 천재는 아니며, 천재라고 해서 다 미치광이 짓을 하는 것은 아니다. 과연 천재는 미치광이에 가까운 것일까?

●● 내 귀를 내가 잘랐다는데 왜들 난리요?

"인생의 고통이란 살아 있다는 것 그 자체"라는 말을 남기고 37년의 짧은 삶을 살다 간 비극적 천재 화가, 영혼의 화가로 알려진 빈센트 반 고흐Vincent van Gogh, 1853~90. 생전에 그림을 한 점밖에 팔지 못했던 가난한 화가, 빈센트 반 고흐의 이글거리는 듯한 강렬한 눈빛과 격렬한 붓 터치의 그림들은 이제 모르는 사람이 없을 정도로 유명하다. 그는 모델을 구할 돈이 없어서 거울 속에 비친 자신의 모습과 주변 인물들, 풍경을 주로 그렸다. 그의 자화상이 40여 점에 이를 정도로 많은 것이 다 그의 가난 때문이었다니 이런 아이러니도 따로 없다. 말년에 심한 정신분열증을 앓아 1886년부터 약 3년간 프랑스의 한 정신병원에 입원했던 고흐는 그동안 12점이 넘는

자화상을 그렸고, 정신병원의 풍
경과 병실 모습, 자신을 치료해준
의사들을 화폭에 담았다. 넓게 보
면 자화상뿐만 아니라 그 모든 것
이 스스로의 모습을 담은 셈이다.

　　그의 숱한 자화상들 가운데
「귀에 붕대를 감은 자화상」^{도5-1}은
정신분열증이 악화되어 자신을 제
어하지 못하고 스스로 귓불을 자
른 사건이 일어난 후에 그린 것이
다. 이 그림은 고통 받는 영혼을
가진 비극적인 천재의 전형적인
이미지로 기억되고 있다. 하지만
공교롭게도 고흐가 일생 동안 가
장 풍성한 작품 활동을 하면서 생
애 최고의 걸작을 만들어낸 시기

는 정신적인 문제로 인하여 심한 고통과 좌절을 겪었던 시기와 일
치한다.

●● 왕성한 창조력을 낳은 광기

　　이렇게 불안정한 심리는 종종 예술가들에게는 폭발적인 창작
욕과 연결되어 왕성한 작품 활동을 가능케 하기도 한다. 수많은 정
신과 의사들이 고흐의 병명을 알아내려고 했으며, 그 덕분에 고흐
의 증세에는 30가지도 넘는 병명이 붙어 있다. 그중 하나로, 어떤
신경학자들은 고흐의 뇌가 '하이퍼그라피아^{hypergraphia}'라는 장애를

도5-1 빈센트 반 고흐, 「귀에 붕대를 감은
자화상」 캔버스에 유채, 60×49cm, 1889,
런던 코톨드 인스티튜트 미술관

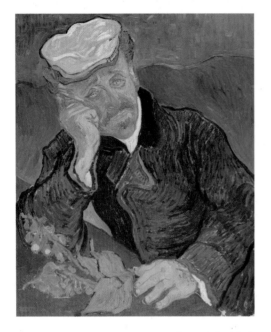

겪었다고 주장하기도 한다. 하이퍼그라피아는 뇌의 특정 부위에 변화가 생길 때 나타나는 증상으로, 흔히 간질이나 조울증 등이 그 원인이 되어 주체할 수 없는 창작 욕구(주로 글쓰기)에 빠지게 되는 질병을 말한다. 러시아의 대문호 도스토옙스키가 바로 이 하이퍼그라피아라는 이름의 창조적 열병을 앓았다고 전해진다.

고흐는 또한 극심한 환각과 환청 증세를 겪었고, 심한 우울증을 앓았는데, 우울증이 너무 심할 때는 그림을 그리지 못했지만 몸 상태가 좀 괜찮을 때는 뜨거운 태양 아래서 하루 14시간 이상의 광적인 그림 노동을 했다. 그 덕분에 그의 그림은 현재 2,000점이 넘게 전해지고 있다. 그가 그리 오래 살지 못했다는 것을 고려해보면 대단한 생산력이 아닐 수 없다. 어찌 보면 창작 활동이 그의 정신병을 치료하는 하나의 돌파구였던 것은 아니었을까. 고흐가 "나는 나 자신이 철저하게 작업에 몰입할 때는 문제가 없다. 그러나 나는 항상 절반은 미친 상태로 있다"라고 말했던 것처럼 그의 창의성은 과할 정도의 긴장 상태에서 나온다는 것을 본인 스스로도 잘 알고 있었던 것 같다.

고흐는 그의 생애 마지막을 프랑스 파리 근교의 오베르쉬르우아즈라는 작은 마을에서 보냈다. 70일 동안 머무른 이곳에서 고흐는 자신을 치료해준 신경정신과 의사인 가셰 박사의 초상화^{도5-2} 2점과 말년의 역작이라고 평가되는 「까마귀가 나는 밀밭」^{도5-3}을 포함하여 오베르쉬르우아즈의 아름다운 풍경과 건물을 소재로 70여 점의 그림을 남겼다. 하루에 한 점 꼴로 그림을 그린 셈이니, 정신적인 질병으로 가장 괴로워하던 시기에 가장 왕성한 창작 활동을

도5-2 빈센트 반 고흐, 「가셰 박사의 초상」, 캔버스에 유채, 68×57cm, 1890, 파리 오르세 미술관

보였다고 해도 과언이 아니다.

1890년 7월 27일 고흐는 해질 무렵 밀밭을 산책하던 중 자신의 가슴에 총을 쏘았다. "늙어서 평화롭게 죽는다는 것은 밤하늘의 반짝이는 별까지 걸어간다는 뜻이다"라고 쓴 고흐의 편지에서 짐작할 수 있듯이 그는 이 세상에 혼자 남겨진 채 계속되는 정신적인 혼란으로 시달림을 당했다. 결국 고흐가 평화로운 안식을 찾기 위해 선택한 것은 극단적인 권총자살이었다.

•• '천재 화가' 달리의 기행

스스로를 '미치광이이자 피타고라스의 정확성을 가진 인간'이라고 정의 내렸던 살바도르 달리Salvador Dalí, 1904~89. '엽기'라는 표현이 더 잘 어울리는 사람이 없을 정도로 달리의 기행은 상상을 초월한다. 게다가 그는 자신의 광기를 창작 활동에 의도적으로 '이용'하는 면모를 보이기도 했다. 워낙 기이한 행동을 많이 해서 실제 그가 미

도5-3 빈센트 반 고흐, 「까마귀가 나는 밀밭」, 캔버스에 유채, 50.5×103cm, 1890, 암스테르담 반 고흐 미술관

치광이였는지 정상인이었는지 헷갈릴 정도였다.**도5-4**

 그는 자신의 초현실주의 예술세계를 극대화하여 대중에게 보여주기 위해 기행을 일삼았다. 17세기 에스파냐의 거장 벨라스케스의 콧수염을 따라 꾸민 익살스럽게 위로 치켜 올라간 콧수염은 그의 트레이드마크가 되었고, 꽃을 달고 다니거나 여자 옷같이 화려하고 괴상한 의상을 입고 연극적이고 엽기적으로 행동했으며, 그의 기이한 유머감각은 사람들을 당혹스럽게 했다. 그는 겁이 많아 길을 건너기를 무서워했고 지하철도 혼자서는 타지 못했으며 대화에는 전혀 소질이 없어 혼자서 엉뚱한 얘기를 늘어놓거나 큰 소리로 웃는 등 미치광이 같은 행동으로도 유명했다.

 스스로 천재라고 주장한 살바도르 달리는 1952년부터 1963년까지 쓴 일기를 모아서 『어느 천재의 일기』(1964)를 발간했다. 서문에서 달리는 프랑스 르네상스 시대의 사상가 몽테뉴의 "인간과 인간 사이의 상이함이 종이 다른 동물들 간의 차이보다 더 크다"라는 말을 인용하면서 책의 말문을 연다. 이어서 그는 이렇게 쓰고 있다.

 일명 천재라고 불리는 인간들 역시 죽음의 운명을 가지고 태어난 일반인들과 별 차이가 없다고 믿어버리는 이 악의적이고 어리석은 인식의 경향은 프랑스혁명 이래 굳어진 것이다. 하지만 나는 그렇지 않다. 나는 현 세기 가장 폭넓은 정신세계를 가진 천재요, 가장 뛰어난 천재다. (……) 이 책은 어느 한 천재의 일상생활과 꿈, 소화 기능, 황홀경, 손톱, 감기, 피, 그리고 삶과 죽음이 어떤 것인지를 보여주는 것이다. 그리고 한 천재적 인간의

도5-4 스라소니와 함께한, 지팡이를 든 살바도르 달리, 로저 히긴스 사진, 1965

범상치 않은 삶이 대다수의 평범한 인간들과 어떻게 다른지를 분명하게 보여주게 될 것이다. 이 책은 천재가 쓴 유일한 일기다.

어린 시절부터 달리는 자신의 천재성을 지나치게 인식하고 있었다고 한다. 그의 아버지는 아들에게 '구원자'라는 뜻의 '살바도르Salvador'라는 이름을 붙여주었는데 그래서인지 달리는 일찍부터 스스로를 세상의 '구원자'로 여겼다.

애너그램(anagram)

단어나 구문의 글자 순서를 뒤바꿔 새로운 단어나 구문을 만들어내는 놀이를 뜻한다. 이때 글자는 꼭 한 번씩만 사용되어야 한다. 뜻이 통하는 단어나 구문을 만들어내기만 해도 애너그램이라고 할 수 있지만, 좀더 진지하고 깊이 있는 애너그램은 유사어·반대어를 만들어내거나 패러디를 하거나 비판하는 식으로 원래 단어의 어떤 면을 반영하고 그 단어에 대한 논평을 곁들일 것까지 요구한다. 이를테면 브르통이 달리를 가지고 만든 애너그램처럼 말이다.

•• 편견을 이용하여 성공하다

그는 늘 화제를 몰고 다닐 만큼 기상천외한 행동과 쇼맨십으로 매스컴의 주목을 받았다. 예술가로서뿐 아니라 유명 인사로서 달리는 유럽은 물론 미국에서 상업적으로 성공했다. 그의 성공의 이면에는 그의 예술적인 영감과 열정과 노력 외에도 매스컴과 대중에게서 스포트라이트를 받기 위한 철저한 자기 홍보가 있었기에 가능했다. 이 때문에 그의 성공이 예술적인 성취라기보다는 의도적이고 치밀하게 쌓아올린 악명 덕분이라는 비판도 만만치 않게 제기되곤 한다. 달리가 이렇게 얻은 유명세를, 그림 값을 올리는 데 이용했다는 것이다. 엄밀히 말하면 달리는 '예술가＝광인'이라는 일반적인 인식을 이용해 상업적 성공을 거뒀다고 볼 수 있다. 달리와 사이가 좋지 않았던 초현실주의의 수장 앙드레 브르통은 달리의 이런 점을 불쾌히 여겨, Salvador Dalí라는 그의 이름의 철자를 뒤섞어 '달러를 탐한다'는 뜻의 Avida Dollars라는 별명을 붙여주는 애너그램 놀이를 하여 조롱하기도 했다.

하지만 그의 저반하고 기묘한 행동 뒤에는 언제나 예술에 대한 진지한 통찰력과 태도가 있었음을 알 수 있다. 달리는 일반인들

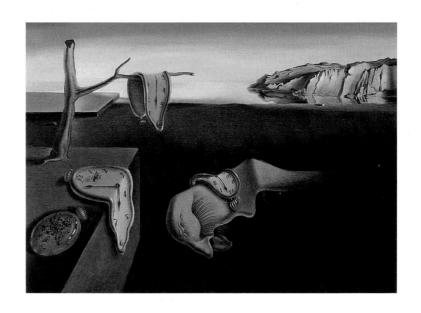

의 상식으로는 이해가 되지 않는 기발한 착상과 행동들로 당시의 권위주의적이고 근엄한 철학 사상과 사회적 태도를 조롱했다. 그의 유쾌한 상상력은 그것들을 우스꽝스럽게 만들면서 새로운 생각으로 전환을 가능케 했다. 달리의 쇼킹한 언행을 보고는 그냥 '미친 사람이군!' 하고 웃어넘길 수도 있다. 하지만 그는 풍부한 예술적 상상력을 가진 예술가로서 과학의 발견과 발명에 대해서도 지대한 관심을 가졌고 이를 자신의 작품 속에 표현하고자 부단히 노력했다. 『어느 천재의 일기』의 서문을 쓴 프랑스 아카데미의 미셸 데옹의 말을 빌리자면 달리는 "'비합리적'인 예술적 직관을 통해 과학의 '합리적'인 발전을 인지한 '예술가'"이다.**도5-5**

　　달리는 "광인과 나의 유일한 차이점은 난 미치지 않았다는 것이다"라고 말한 적도 있다. 그의 이 말처럼 천재성을 지닌 예술가들은 그들의 예술세계를 통해 적극적인 가치를 스스로 실현한다는 점에서 광기어린 행동을 보이는 단순한 정신이상자와 구분된다. 천재는 미치광이에 가까울 수도 있고 천재와 미치광이는 종이 한 장

도5-5 살바도르 달리, 「시간의 지속」, 캔버스에 유채, 24.1×33cm, 1931, 뉴욕 현대미술관

차이로 비쳐질 수도 있다. 세상에는 일부러 미친 척해서 달리처럼
성공한 화가도 있지만, 또 광인이 아니라고 해서 훌륭한 예술가가
아닌 것은 아니다.

자신을 파괴할 권리

『브람스를 좋아하세요?』로 유명한 프랑스의 소설가 프랑수아즈 사강Françoise Sagan, 1935~2004은 현대인의 고독을 다룬 일련의 작품으로 유명하다. 사강은 마리화나 흡연과 마약 복용 혐의를 받아 체포된 적이 있는데, 재판정에 선 그녀는 이렇게 말했다. "남에게 해를 미치지 않는 한 나는 나를 파괴할 권리가 있다"라고.

　19세기에 세기말의 암울함이 가득한 파리의 뒷골목은 예술가들의 천국이었다. 툴루즈 로트레크나 아르투르 랭보 같은 당대의 유명 화가와 문인 들은 '에메랄드의 유혹' 또는 '마법의 술'이라고 불리던 압생트에 취한 채 예술과 삶을 논했다. 고흐 또한 몽마르트르에서 만난 로트레크의 권유로 압생트를 즐겨 마셨다고 한다. 압생트는 중독성이 매우 강한 술로 일종의 환각 작용을 일으켜, 20세기에 들어와서는 대부분의 나라에서 판매가 금지되기까지 한 위험한 술이다. 압생트에 중독되면 환청과 착시 현상을 일으켜 흥분과 분노, 공격, 발작 등의 정신적인 혼란증상을 야기하는데 고흐가 귓불을 자른 것이나 자살을 한 것은 압생트에 중독되었기 때문이라는 설도 있다. 도5-6

　어떤 예술가들은 사회적인 인습과 세속적인 잣대로는 평가하지 못할 만큼의 자유롭고도 거리낄 것이 없는 삶을 살았다. 세상의 그 무엇에도 구속받지 않으려고 했던 것이다. 그래서 때로는 자기 파괴적인 행동까지도 서슴지 않는다. 유명 예술가들 중 몇몇은 일종의 마약과 같은 약물에 중독되는 것에서 더 나아가 극단적인 경우 자해를 하거나 자살을 시도하기도 하였다. 앞서 살펴본 반 고흐 외에도 에른스트 키르히너, 아실 고키, 마크 로스코 등 자살로 생을 마감한 예술가들은 꽤 많다.

도5-6　툴루즈 드 로트레크, 「빈센트 반 고흐」, 보드지에 파스텔, 54×45cm, 1887, 암스테르담 반 고흐 미술관
반 고흐와 친구 사이였던 로트레크가 그린 초상화. 반 고흐의 앞에 놓여 있는 것이 바로 중독성 강한 술 압생트이다.

그런데, 예술을 향한 순수한 열정이 있다고 해서, 그리고 그렇게 해서 누구도 부인할 수 없는 훌륭한 작품을 만들어낼 수 있다고 해서 이러한 예술가들의 방종한 자기 파괴 행위를 용납할 수 있는 것일까?

정신분석학자이자 사회학자인 에리히 프롬Erich Fromm, 1900~80은 삶에 대한 사랑과 죽음에 대한 사랑 사이에서 일어나는 선택에 관해 이야기한다. 그의 인간주의적 윤리학은 '개인'이란 한 사람이 자신의 독특성을 유지하기 위해 필요한 무엇이 아니라, 한 사람이 살아오고 앞으로 살아갈 모든 삶의 발현이라고 말한다. 그는 '~로부터의 자유(소극적 자유)'보다는 '~를 위한 자유(적극적 자유)'의 달성을 강조한다. 프롬의 인간주의적 윤리학의 발전은 개인주의적인 깨달음을 가정하고 있다.

예술가들은 표현의 자유를 마음껏 누리고 싶어한다. 때로는 상식을 넘어선 행동으로 대중을 당혹스럽게 하기도 하고 술과 약물에 중독되어 자신을 파괴해가며 한편으로는 창작의 불꽃을 태우기도 한다. 스스로를 파괴하고서 남긴 걸작, 그것은 파우스트가 악마 메피스토펠레스와 거래한 대가처럼 더욱 매혹적으로 다가온다. 어쩌면 우리는 예술가들의 일탈된 행동을 보면서 일종의 대리 경험을 하고 그로부터 만족감을 얻는 것은 아닌지 모르겠다.

>>> 더 생각해보기! <<<

김동인(金東仁, 1900~51)의 『광염 소나타』(1930)는 광기어린 한 음악가에 관한 이야기를 담고 있다. 이 소설에서 주인공 백성수는 방화를 하고, 노인의 시신을 본 후에 사람을 죽이면서 광기를 느끼고, 여기서 얻은 영감으로 훌륭한 곡을 만든다. 이 소설은 백성수의 죄를 벌해야 하는지 예술을 위해 천재를 구명해주어야 하는지에 대한 의문을 던진다. 이 의문에 뭐라고 답할 수 있을까?

조선의 반 고흐, 최북

아마 반 고흐는 잘 알아도 조선시대 영·정조 시대를 살다 간 우리나라 화가 중 최고의 기인, 호생관 최북豪生館 崔北, 1712~86년경을 아는 사람은 많지 않을 것이다. 스스로를 호생관, 즉 '붓으로 먹고 사는 사람'이라고 부를 정도로 일찍부터 화가로서 자부심을 갖고 살았던 최북은 자신의 이름 北을 반으로 쪼개어 스스로 '칠칠七七'이라고 칭하기도 했다.

그는 미천한 중인계급 출신이었지만 그림으로 명성을 얻었다. 특히 메추라기를 잘 그려 '최 메추라기', 산수화에 뛰어나 '최산수'라는 별명이 붙기도 했다. 그림을 그려 팔아서 생계를 유지했던 그는 엄격한 신분제에 대한 반항심과 화가로서의 자존심, 술과 기행으로 '미치광이' 소리를 들을 만큼 숱한 일화를 남겼다. 그 한 예로, 금강산을 여행하다가 "천하 명인 최북은 천하 명산 금강산에서 죽어야 한다"며 깊은 연못으로 뛰어들었는데 주위의 도움으로 죽음을 모면한 일도 있었다고 한다. 그림도 자기가 그리고 싶을 때만 그리고, 그려주고 싶은 사람에게만 그려주곤 했다. 그림을 그려준 사람이 마음에 안 차 하거나 요구사항이 계속되면 받은 돈을 도로 돌려주고 그림을 그 자리에서 찢어버리기 일쑤였다. 그의 작품이 지금 많이 남아 있지 않은 것은 이러한 이유에서이다.

급기야 어느 날, 탐탁지 않게 여기던 양반이 그림을 그려달라고 찾아와 그의 붓 솜씨를 트집 잡자 화가 난 최북은 자기 손으로 한쪽 눈을 찌르며 "남이 나를 저버린 게 아니라 내 눈이 나를 저버렸다"고 큰소리로 꾸짖었다 한다. 애꾸가 된 최북은 그후로 전국을 유랑하며 그림을 팔아 얻은 동전 몇 닢으로 자신을 미천하다 천대하는 세상을 원망하며 술에 취해 지냈다. 그는 결국 열흘을 굶다가 그림 한 점을 팔고는 술에 취해 돌아오는 길에 성곽 모퉁이에 쓰러져서 얼어 죽었다. 기행과 광기의 화가

'칠칠이'는 이렇게 생을 마감하였다.

여기 그의 삶을 대변해주는 작품 두 점이 있다. 최북이 보여준 기인의 면모는 「풍설야귀인도風雪夜歸人圖」도5-7에 잘 나타난다. 눈보라 치는 겨울밤, 개 짖는 소리가 요란한 가운데 귀가하는 나그네를 그렸다. 그림 속 거칠게 휘몰아치는 눈보라를 헤치고 의연히 걸어가는 나그네의 모습에서 최북의 거침없는 성격과 그의 고달픈 인생을 짐작할 수 있다. 이 그림은 '지두화指頭畵'로 알려져 있다. 지두화란 붓 대신에 손가락이나 손톱에 먹물을 묻혀서 그린 그림을 뜻하는데 불같은 성격이 드러나는 그의 손놀림이 그림에 광기를 더했다.

「공산무인도空山無人圖」도5-8는 그의 최고 명작으로 꼽힌다. 소동파蘇東坡, 1036~1101의 시 "텅 빈 산에는 사람이 없는데 물 흐르고 꽃이 피네(空山無人 水流花開)"가 적혀 있는 이 그림에는 산속에 텅 빈 정자가 홀로 있다. 그림의 깊은 적막을 깨뜨리는 계곡 물소리가 들려오는 듯하다. 정자는 사람이 한 명이라도 쉬어 갈 만한데 비어 있다. 오직 깊은 자연 속의 변함없는 계곡 물소리가 세상에 대한 불만과 쓸쓸한 인생의 회한을 빌어주기라도 하는 것처럼 최북의 마음을 그려내고 있다.

최북은 사회에 대한 반항과 부정으로 기존의 통념에 도전한 화가였다. 그의 삶에는 늘 불만과 고독이 함께했다. 쓸쓸한 그의 최후와 같이 그림 속에도 그의 불편한 심사가 그대로 드러나고 있다.

도5-7 최북, 「풍설야귀인도」 종이에 수묵담채 33.5×38.5cm, 조선시대 18세기, 개인 소장
도5-8 최북, 「공산무인도」 종이에 수묵담채, 31.0×36.1cm, 조선시대 18세기, 개인 소장

새로운 창작? – 패러디의 세계

우리가 잘 알고 있는 명화나 기성품을 모방했으되 작가의 창조성을 발휘해 새로운 시각으로 재창조한 예술을 '패러디'라고 한다. 하지만 모든 예술작품은 적든 많든 어느 정도는 과거의 예술작품의 영향을 받아 탄생한다. 그런 의미에서 보면 문화의 역사는 모방에서 비롯되었다고 해도 과언이 아니다. 예술작품은 끊임없는 모방을 통해 조금씩 변형되어 재창조되었다. 오늘날 패러디는 거의 모든 예술과 대중매체에서 사회적 이슈나 사건을 신랄하게 비판하거나 유머러스하고 가볍게 풍자하는 한 방법으로 쓰이고 있다. 그러나 기존의 작품을 모방하고 변형하는 특성상, 패러디는 언제나 표현의 자유와 표절의 문제에서 자유로울 수 없다. 패러디와 모방의 차이는 과연 무엇일까? 패러디도 예술작품이 될 수 있을까?

•• 지적재산권에 관한 최초의 법적 소송

16세기 이탈리아 르네상스의 중심지, 베네치아에서 서양 미술사 최초의 표절 사건이 발생했다. 마르칸토니오 라이몬디 Marcantonio Raimondi, 1480~1534라는 판화가가 사건의 중심에 있었다.

라이몬디는 1506년경 독일 르네상스의 거장 알브레히트 뒤러 Albrecht Dürer, 1471~1528의 판화 80여 점 이상을 위조하여 판매했다. 당시 뒤러의 목판화와 동판화는 기술적으로나 예술적으로 완벽했기에 많은 수집가에게 큰 인기를 끌고 있었다. 라이몬디는 모두 36장으로 이루어진 뒤러의 목판화 '그리스도 수난전受難傳'을 동판으로 정확하게 모각하고 작가의 사인이라고 할 수 있는 고유의 문양까지 똑같이 새겨넣었다. 이 위작은 날개 돋친 듯 팔려나갔고, 이 사실을

알게 된 뒤러는 라이몬디를 고소하였다. 이른바 표절을 문제 삼은 위작 사건이 일어난 것이다.^{도6-1}

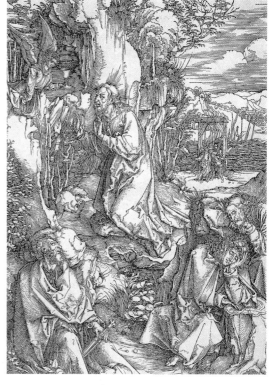

하지만 지적재산권과 같은 개념이 정립되지 않았던 때라 라이몬디의 표절은 별로 심각하게 받아들여지지 않았고, 작가 고유의 문양만 뺀다면 계속 제작하여 판매해도 괜찮은 것으로 판결이 났다. 르네상스 거장의 작품을 그대로 베껴 그린 것은 라이몬디만이 아니었다고 한다. 그리고 이런 모방에 대해 항의를 한 것도 뒤러 혼자만이 아니었다. 원작의 독창성을 지키려는 화가의 자존심은 예나 지금이나 중요한 문제였던 것을 알 수 있다.

　　뒤러의 고소 사건 이후 베네치아에서는 활동을 하기가 불편했는지 라이몬디는 4년 뒤인 1510년에 로마로 갔고, 그곳에서 라파엘로와 미켈란젤로 및 그 제자들의 작품을 복제하여 판매하였다. 그는 소위 '복제 전문가'로서 명성을 날리며 많은 돈을 벌었고 많은 제자를 양성하기도 했다.

●● 복제품만 남은 라파엘로의 「파리스의 심판」

　　라이몬디가 복제한 작품 중에 가장 유명한 것이 바로 라파엘로의 「파리스의 심판」이다.^{도6-2} '파리스의 심판'은 트로이전쟁의 원인에 대해 말하고 있는 고대 그리스 신화이다. 바다의 여신 테티스의 결혼식에 초대받지 못하여 화가 난 불화의 여신 에리스가 연회

도6-1 뒤러, '그리스도 수난전' 중 「올리브 산의 그리스도」, 목판화, 39×27.7cm, 1497~1500, 런던 영국박물관

장에 '가장 아름다운 자에게'라고 쓰여 있는 황금 사과를 남기고 떠났다. 그러자 올림포스 최고의 여신 헤라, 전쟁과 지성의 여신 아테나, 사랑과 미의 여신 아프로디테가 사과가 서로 자기 것이라며 쟁탈전을 벌였다. 이에 신들의 제왕 제우스는 그 판단을 트로이의 왕자 파리스에게 맡겼고, 파리스는 황금사과의 주인은 아프로디테라고 말했다. 아프로디테는 그 대가로 파리스에게 가장 아름다운 여인인 헬레네를 아내로 맞게 해주었다. 하지만 헬레네는 이미 스파르타의 왕 메넬라오스와 혼인한 사이였고 격분한 그리스인들이 헬레네를 되찾기 위해 트로이와 전쟁을 벌이게 되었다. 신화는 트로이전쟁의 원인에 대해 이렇게 설명하고 있지만, 실상은 다르다. 흑해 연안의 해로를 장악하고 있는 트로이를 견제하기 위한 상권 확

도6-2 마르칸토니오 라이몬디, 「파리스의 심판」, 라파엘로의 모작, 동판화, 28.6×43.3cm, 1514~18, 샌프란시스코 미술관

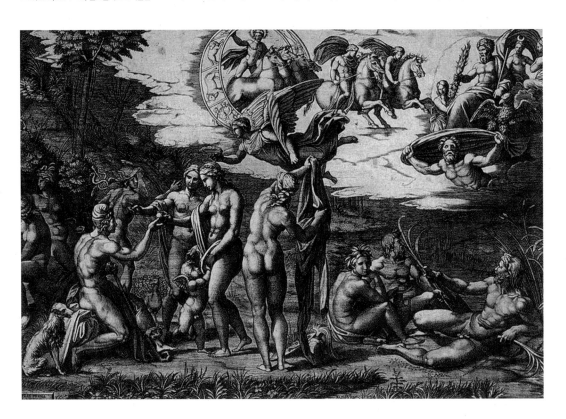

보 차원의 전쟁이었다는 설이 유력하다.

라이몬디의 복제작 「파리스의 심판」은 작은 화면 속에 이 신화 이야기를 정교한 필치로 담아냈다. 왼쪽에는 인간인 파리스 앞에서 잘 보이기 위해 아양을 떨며 미모를 자랑하고 있는 여신들이 있고, 그 오른쪽에는 시끄러운 사건에는 관심이 없다는 듯 편안한 자세로 누워 있는 바다의 신들이 보인다. 이 바다의 신들은 「파리스의 심판」에서 조연에 지나지 않았지만 그로부터 350년 이상의 시간이 흐른 뒤에 큰 주목을 받게 되었다. 19세기 파리의 한 도발적인 예술가, 에두아르 마네Édouard Manet, 1832~83가 큰 논란을 불러일으킨 그림 「풀밭 위의 점심」에서 이 바다의 신들의 포즈를 그대로 따서 썼기 때문이다.

●● 파리의 피크닉 풍경으로 옮겨온 신화 이야기

마네의 「풀밭 위의 점심」도6-3은 사실은 루브르 박물관에 전시되어 있던 티치아노Tiziano Vecelli, 1485~1576의 「전원음악회」를 현대적으로 재해석하여 그리고 싶다는 바람에서 시작된 그림이었다. 최전성기 르네상스 시대의 거장인 티치아노의 그림에는 벌거벗은 여인 두 명과 성장을 하고 있는 남성 두 명, 류트 연주자와 양치기가 멀리 숲과 양떼들이 있는 목가적인 전원풍경 속에 배치되어 있다.

그런데 정작 마네가 모티프를 가져온 그림은 마르칸토니오 라이몬디가 라파엘로의 작품을 모방한 판화 「파리스의 심판」이었다. 모방한 그림을 또다시 모방한 셈이다. 1861년 이 판화를 손에 넣은 마네는 르네상스 시대 거장의 작품을 차용하려는 것은 자신만이 아니라는 점을 깨닫고 과거의 작품을 현대적으로 재현해내고자 했다. '파리스의 심판'이라는 그리스 신화의 이야기를 당대 프랑스

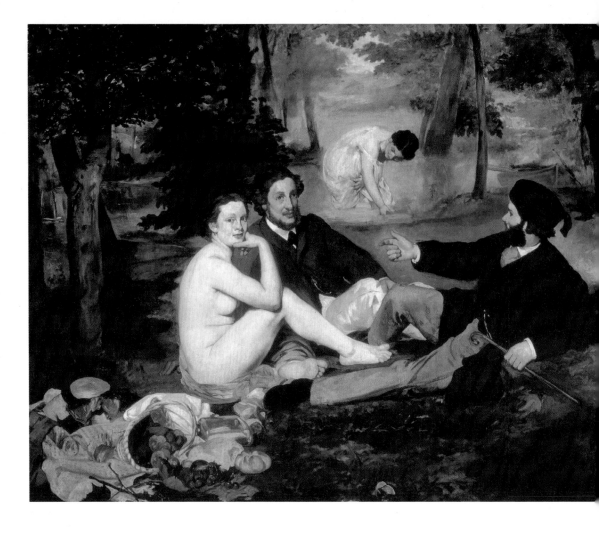

파리 상류층의 생활에 접목시켜 표현한 것이다. 과거부터 전해오는 전통적인 도상의 이미지를 현대적인 이미지로 변용한 것이다.

　　마네는 「풀밭 위의 점심」을 1863년 〈살롱〉에 출품했다가 낙선했고, 이 그림은 같은 해 황제가 〈살롱〉의 낙선자들을 위해 개최한 〈낙선전〉에서 대중에게 공개 전시되었다. 그러나 나폴레옹 3세는 물론 대부분의 사람들이 외설적이라며 이 그림에 맹렬한 비난과 항의를 쏟아부었다. 한낮의 숲속 샘터 근처에 모인 네 명의 남녀 중 신사로 보이는 남자들은 모자까지 쓴 정장차림을 하고 있지만 여자

도6-3 에두아르 마네, 「풀밭 위의 점심」, 캔버스에 유채, 208×264cm, 1863, 파리 오르세 미술관

들은 실오라기 하나 걸치지 않았거나 속옷차림으로 있는 모습의 그림이었다. 일상적이지 않은 이 장면이 당시 파리 사회를 충격에 몰아넣은 것이다.

마네가 활동했던 19세기 후반 파리는 도시의 재개발사업으로 인해 변두리에 카바레와 술집들이 들어서는 등 향락적이고 퇴폐적으로 변해갔다. 당시 파리의 상류층 남자들은 이런 곳을 드나들며 정부情婦를 두는 등의 위선적인 이중생활을 즐겼다.

마네는 이런 그들의 현실을 미화하지 않고 그대로 보여주고자 했다. 이 그림 속의 여성은 신화에 나오는 성스러운 여성이 아니라 현실세계에 실재했던, 당시 큰 인기를 끈 고급 매춘부를 모델로 그린 것이다. 부르주아 출신의 마네 자신을 비롯한 파리 상류층 남자들의 아름다운 정부가 이제 그림의 모델이 되어 세상 밖으로 나온 것이다. 그림 속의 그녀는 빤히 관객들을 쳐다본다. 그녀의 그런 도발적이고 뻔뻔한 시선은 그녀의 고객인 남자들을 불쾌하게 만들었다. 여론재판의 도마 위에 오르게 된 마네는 온갖 비난과 조롱을 받았다.

이 작품은 이처럼 큰 사회적인 반향을 불러 모았지만 그림 속 인물들의 포즈와 구성은 마네의 독창적인 창작에서 나온 것이 아니었다. 바로 라이몬디의 「파리스의 심판」에서 이런 구도를 그대로 발견할 수 있다. 지금은 근대 회화의 탄생을 알린 그림으로서 높은 평가를 받고 있는 이 그림도 과거 그림의 패러디를 통해 탄생한 것이다. 패러디의 행렬은 여기서 그치지 않았다. 마네의 「풀밭 위의 점심」을 기폭제로 파블로 피카소 등 많은 화가들이 이 그림을 모방했고, 심지어 광고와 가수의 앨범 표지에서도 「풀밭 위의 점심」에서 따온 것이 분명한 이미지가 나타나고 있다. 몇 가지만 예를 들더라도 뉴웨이브 밴드인 바우 와우 와우Bow Wow Wow의 1981년 앨범 커버^{도6-4}, 코

도상圖像

도상은 '아이콘(icon)'이라고도 하는데, 이 단어는 '이미지'를 뜻하는 그리스어에서 나왔다. 주로 종교적이거나 신화적인 의미를 띤 인물과 형상을 뜻하는 단어이다. 이런 이미지를 연구하는 학문을 '도상학(Iconography)'라고 하며, 주로 미술에 나타난 모든 종류의 이미지의 역사와 의미를 탐구한다.

〈살롱〉

〈살롱〉은 생존 미술가들의 작품을 선보이는 정기 행사이자 공식 행사로서, 프랑스에서 처음 열리기 시작하여 점차 다른 나라로 확산되었다. 프랑스에서는 17세기에서 19세기 초까지 열렸으며, 〈살롱〉에서 수상자로 선정되면 장래가 보장될 정도로 영향력이 큰 행사였다. 〈살롱〉은 한 나라의 미술 취향을 보여주고 당대 미술의 흐름을 보여주는 장이었다. 미술 비평이라는 것도 〈살롱〉으로 인해 비로소 생겨나게 되었다. 〈살롱〉의 심사 기준은 무척 까다로워 형식뿐 아니라 내용의 도덕성도 심각하게 고려했고 그 기준에 맞지 않으면 가차없이 낙선시켰다. 오늘날 우리가 알고 있는 위대한 화가 중에도 〈살롱〉의 낙선자가 많다. 쿠르베와 마네, 밀레도 〈살롱〉에서 고배를 마신 적이 있다.

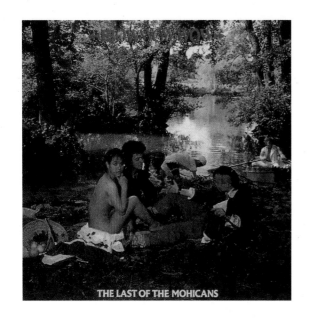

카콜라 광고 등으로 다양하게 변형되어 나타났음을 알 수 있다.

** '천박한' 모나리자

전 세계 각지에서 루브르 박물관을 찾는 사람들 중의 열이면 열 모두가 레오나르도 다 빈치의 「모나리자」를 보러왔노라고 망설이지 않고 대답한다. 그런데 '서양미술사 최고의 아이콘'이라고 불리는 이 성스러운 미소의 주인공 「모나리자」가 모욕을 당했다.

20세기 전위예술의 위대한 예술가 마르셀 뒤샹^{Marcel Duchamp,} ^{1887~1968}은 레오나르도 다 빈치의 원작 「모나리자」의 그림엽서를 구입해 그 위에 연필로 콧수염과 턱수염을 그려넣었다. 그리고 이 작품의 제목이 되기도 한, 'L.H.O.O.Q'라는 알파벳을 적어넣었는데, 아무 뜻 없어 보이는 이 글자들은 프랑스어로 읽으면 '그녀는 뜨거운 엉덩이를 가졌다'는 뜻의 'Elle à chaud au qul'로 읽힌다. **도6-5**

뒤샹은 위대한 예술품 「모나리자」에 낙서하듯 수염을 그려넣음으로써 전통의 권위를 조롱했다. 기존 원작이 가진 근엄하고 침범할 수 없을 것 같은 이미지를 우습게 만들어버림으로써 틀에 박은 듯한 예술의 양식에 대해 도전장을 내민 것이다. 뒤샹이 다른 그림이 아닌 「모나리자」를 택한 것은 바로 이 작품이 '예술'이라는 개념을 대표할 만한 상징성을 가진, 너무도 유명하고 사랑받는 작품이었기 때문이다. 「모나리자」를 가지고 장난을 친 것은 뒤샹만이 아니었다. 앤디 워홀도 「모나리자」를 복제했고, 수도 없이 많은 광고

도6-4 뉴웨이브 밴드 '바우 와우 와우'의 1981년 앨범 〈라스트 모히칸〉의 재킷

에서도 우리는 익숙한 모나리자의 모습을 볼 수
있다.

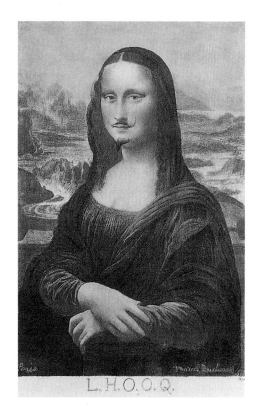

도6-5 마르셀 뒤상, 「L.H.O.O.Q.」, 「모나리자」의 복제물에 연필, 19.7×12.4cm, 1919, 필라델피아 미술관

•• 광고 모델이 된 비너스

광고만큼 명화 이미지를 패러디하는 매체도 많지 않다. 보티첼리의 「비너스의 탄생」도6-6은 미의 여신을 주제로 한 그림이기에 화장품과 액세서리 브랜드의 광고로 자주 등장한다.도6-7 레오나르도 다 빈치의 또다른 작품 「최후의 만찬」 또한 패션, 자동차 등의 다양한 상품 광고에 많이 애용되었다. 프랑스의 유명 의류 브랜드인 마리테 프랑소와 저버Marithé François Girbaud가 2005년 유럽 전지역에 선보인 「최후의 만찬」도6-8 패러디 광고는 여자 예수를 등장시키고 예수의 제자 두 명이 청

바지를 입고 가슴을 드러낸 채 서로 안고 있는 모습을 담아 논란이
되기도 했다.도6-9 종교적 신성을 해치는 공격적인 행위라고 주장한
교회 측의 소송으로 결국 이 광고물은 철거되기도 했다. 패러디가
가진 힘을 역설적으로 보여주는 사례라고 할 수 있겠다.

•• 왜 패러디인가?

이렇게 패러디됨으로써 원작은 과거의 권위를 잃게 된다. 원
작이 갖고 있는 권위를 독일의 철학자 발터 벤야민은 '아우라Aura'라
고 부르기도 했다. 발터 벤야민은 「기술복제시대의 예술작품」이라
는 글에서 아우라가 "예술품의 여기와 지금—예술작품이 놓여 있는

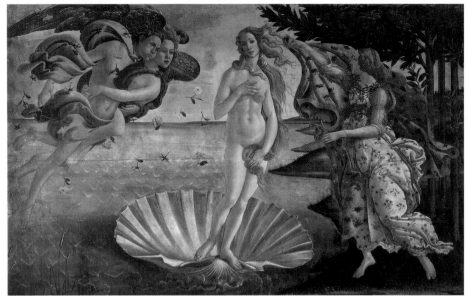

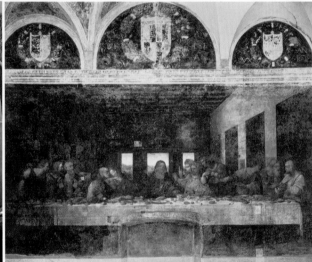

도6-6　보티첼리, 「비너스의 탄생」,
캔버스에 템페라, 172.5×278.5cm,
1485, 피렌체 우피치 미술관
도6-7　패션 브랜드 샤틀리트의 2007
년 광고 비주얼(보티첼리 「비너스의 탄
생」의 패러디)
도6-8　레오나르도 다 빈치, 「최후의
만찬」, 템페라와 유채, 460×880cm,
밀라노 산타 마리아 델레 그라치에 소
재
도6-9　패션 브랜드 마리테 프랑수아
저버의 2004년 광고. ⓒ Brigitte
Niedermair

장소에서의 일회적 현존"에 의해 생성된다고 보았다. 말하자면, 예술작품이란 지금 여기에 오로지 하나만 존재하는 유일무이한 것으로서 가치와 권위를 지닌다는 말이다. 하지만 패러디를 통해 예술작품이 변형되어 복제됨으로써 그것의 가치와 권위는 손상을 입는다. 예술가들은 과거의 예술을 패러디해 작위성을 강조함으로써 기존의 권위에 도전하였다. 이것이 예술가들이 패러디를 즐겨 쓰는 하나의 이유일 것이다.

　　미국의 유명 추상미술가인 로버트 마더웰은 모든 화가들의 머릿속에는 과거 거장들의 그림이 기억되어 있으며, 그렇기 때문에 거기서 벗어날 수 없다고 말했다. 이 말은 모든 예술가들에게 패러디는 숙명과도 같은 것이라는 의미로도 해석할 수 있다. 하지만 패러디는 단순한 모방이나 재현과는 다르다. 예술가는 창조자로서 예술가 자신이 인식하고 있는 진리나 미적 체험을 표현한다. 다시 말해서 예술가는 작품을 통해 자신의 사상과 감정, 진리 등을 전달함으로써 근본적으로 어떤 대상이 아닌 작가 자신을 표현하는 것이다. 그 과정에서 예술가의 자유로운 상상에 의한 표현의 자유는 매우 중요하다. 그러므로 예술 창작의 정신은 곧 자유 실현의 정신이라고도 할 수 있다. 예술 창작 활동은 모든 간섭에서 벗어나 해방을 추구하는 것이기 때문에 예술에는 실제적 조건의 구속이 없는 무한한 세계가 열려 있다.

　　이 무한하고 자유로운 표현의 세계에서 현대의 예술가들은 더 적극적으로 과거의 예술작품을 패러디함으로써 기존 작품에 대한 경외심을 표현하거나 비판의식을 드러낸다. 이미 오랜 시간 동안 사람들에게 익숙하게 다가왔던 작품들을 전도顚倒시킴으로써 원작이 가신 표現과 의미를 다르게 인식시키고, 결국 새 시대에 맞는 새로운 아름다움의 개념을 형성하게 되는 것이다. 이것이 예술가들

이 패러디를 즐겨 쓰는 또다른 이유일 것이다. 이제 과거 예술작품에서의 인용은 더이상 드문 일이 아니며 다양한 목적으로 이용되곤 한다.

●● 패러디 예술의 전성시대

패러디는 원래 '문학작품의 한 형식으로 어떤 저명 작가의 시詩의 문체나 운율韻律을 모방하여 그것을 풍자적으로 또는 조롱삼아 꾸민 익살스런 시문詩文'을 뜻했다. 19세기 유럽에서는 원작에 해학적인 요소를 가미해 개작한 문학작품과 음악에 인용되는 기법으로 알려졌다. 에스파냐의 대문호 미겔 데 세르반테스Miguel de Cervantes Saavedra, 1547~1616의 『돈키호테』(1605)도 중세 기사문학을 패러디한 문학작품이라고 볼 수 있다.

우리나라에도 부르는 말만 달랐을 뿐, '패러디'의 전통이 있다. 바로 '풍자諷刺'와 '해학諧謔'이 특징인 탈춤과 판소리, 한글소설과 풍속화 등이 그 예이다. 조선시대 후기 문예부흥이 일어난 영·정조 시대 이후 특히 신분제와 빈부격차 등의 사회적인 현실 문제를 인식하면서 예술작품 속에 패러디가 많이 나타나게 된 것이다.

이제 패러디는 문학과 음악에서뿐만이 아니라 상업 광고와 오락 영화·코미디·드라마·뮤직비디오·인터넷 등 거의 모든 대중문화 매체 전반에 확산되어 장르의 구분 없이 새로운 문화 코드로 각광받고 있다. 현재 유행하고 있는 패러디는 기존의 사회 현상과 전통문화를 계승하고 또는 비판적으로 수용하면서 재구성하는데, 이것은 사회의 구조와 질서체계를 새롭게 담아내는 방식이라고 할 수 있다.

오늘날의 패러디는 한 명의 예술가에 의해서 만들어지는 개

인의 창작물이라 할 수 없다. 제작자가 있긴 있지만 그가 누구인지
는 그리 중요하지 않을 수도 있다. 또 그가 한 사람이라는 법도 없
다. 빠른 시간에 널리 확산되어 더 많은 사람들이 공감하고 즐길 수
있는 대중적인 패러디가 각광을 받는다. 번뜩이는 참신한 아이디어
와 표현의 독창성을 갖춰야 함은 물론이고 시대정신의 핵심을 파악
하여 사회적인 공감을 이끌어낼 수 있어야 하는 것이다. 어렵고 다
가가기 힘든 사회 이슈들에 대해 패러디는 우회적이면서 가볍고 친
숙하게 대중에게 문제의식을 갖게 할 수 있다는 장점이 있다. 하지
만 때로는 너무 재미에만 치우치거나 원작을 무분별하게 모방하고
변형하여 표절 시비에 휩싸일 수도 있다. 때로는 민감한 정치적 이
슈를 건드려 표현의 자유냐 아니면 개인의 명예냐 같은 결정하기
어려운 문제에 봉착하기도 한다.

우리는 앞에서 명화의 패러디와 모방에 대해 알아보았다. 이제는 웬만한 복제품에 대해서는 별로 신경을 쓰지 않는 듯, 이미 우리 사회는 모조품 즉, '진짜 같은 가짜'에 대해 관대해진 것 같다. 하지만 모조품과 패러디는 분명히 다른 것이다. 패러디가 기존 작품의 일부를 인용하고 차용함으로써 새로운 의미를 만들어낸다면, 모조품은 그저 대량복제를 통해 진품의 독창성을 무단으로 도용할 뿐이기 때문이다. 패러디의 목적이 의미의 창출과 새로운 사고의 방향을 제시하는 데 있다면, 모조품은 그저 쉽게 상업적인 이익을 취하려고 할 뿐이다. 결국 모조품은 진품의 이미지를 실추하는 악영향을 끼친다.

원본과 모사, 복제에 관한 개념은 고대에서부터 있었다. 플라톤은 이 세계가 원형인 이데아, 복제물인 현실, 현실의 복제물인 '시뮬라크르Simulacre'로 이루어져 있다고 했다. 플라톤은 현실이란 인간의 삶 자체가 이데아의 복제물이고, 시뮬라크르는 그 복제물을 다시 복제한 것이기에 무가치하다고 보았다.

후에 포스트구조주의의 대표적인 철학자인 질 들뢰즈Gilles Deleuze, 1925~95는 이 시뮬라크르 개념을 "순간적으로 생성되었다가 사라지는 우주의 모든 사건 또는 자기 동일성이 없는 복제"로 설명했다. 그런데 엄밀한 의미에서 완전한 복제란 있을 수 없다. 예를 들면 사진을 찍을 때 모델의 겉모습을 똑같이 담아낸다고 해도 시시각각 변화하는 모델의 생각과 느낌까지 담아낼 수는 없기 때문이다. 따라서 복제되면 복제될수록 진짜와는 점점 거리가 멀어진다. 플라톤이 '시뮬라크르'를 한순간도 자기로 있을 수 없는 존재, 곧 지금 여기에 실재實在하지 않는 것으로 본 까닭도 바로 이 때문이다.

현대 철학자인 장 보드리야르Jean Baudrillard, 1929~2007는 이러한 대상물의 재현이나 복제의 작용인 '시뮬라시옹Simualtion'과 그 결과물인 '시뮬라크르'를 통해 현대사회의 특징을 설명한다. 현대사회는 원본과 복제의 구별이 사라지고, 복제가 아예 원본을 대체해버린 세계라는 것이다. 즉 현대사회에서는 원본보다 '원본 없이 그 자체로 존재하는 이미지'인 시뮬라크르가 현실을 지배한다고 보드리야르는 보았다. **도6-10**

이제 우리는 원본의 아우라는 사라지고 없는 가운데 그 복제된 흔적, 이미지만을 보면서 열광하기에 이른다. 진짜처럼 보이는 '짝퉁'을 가지고 '짝퉁'이라는 사실을 교묘히 숨기면서 이미지만이라도 진품에 가깝도록 자신을 치장한다. 이른바 '짝퉁의 시대'라고 할 만큼 가짜가 판치고 있다. 명품으로 둔갑한 짝퉁들, 이것은 복제된 것이지만 명품을 걸치고 싶어하는 허영심과 윤리를 버리고 상업적 이익만을 추구하는 상술이 만들어낸 문화현상이다. 그런데 우리가 '짝퉁'에 열광하는 것은 첨단 디지털시대에 들어서 대량생산과 복제기술이 상상을 초월할 정도로 발달했기 때문일까? '짝퉁 천국'이라는 오명을 지닌 한국에서, 표절로 인한 지적재산권 문제는 또 어떻게 해결해야 하는 것일까?

>>> **더 생각해보기!** <<<

최근 다양한 이미지 조작 프로그램을 이용한 '패러디'가 웹 2.0 시대를 맞아 주변에 넘쳐나고 있다. 이런 이미지들은 신선한 착상으로 웃음을 터뜨리게 하기도 하지만, 때로는 지나친 표현으로 논란거리가 되기도 하며, 정치인이나 연예인을 대상으로 할 경우 때로는 법적 처리의 대상이 되기도 한다. 특히 2007년 대선에서 선거관리위원회는 대선 UCC를 선거법 위반으로 규정해 시대의 흐름에 역행하는 법이라는 비판을 받기도 했다. 그렇다면 패러디에 대한 검열과 수사는 표현의 자유에 대한 억압일까?

도6-10 디지털 이미지로 재현된 포스트모던 이론가 장 보드리야르.

공공미술, 모든 사람을 만족시켜야 할까?

도시의 빌딩과 거리를 아름답게 한다는 명분 아래 수많은 예술작품들이 엄청난 비용을 들여 제작되고 구입된다. 하지만 이런 '공공미술'은 때론 초대받지 않은 손님처럼 환영을 받지 못하기도 한다. 여기서 '예술의 공공성'이라는 문제가 발생한다. 그런데 우리가 일상생활에서 보고 즐기지 못한다면 이 작품들은 예술가 개인의 만족을 위한 정신적 사치에 지나지 않는 것인가? 그렇다면 예술작품은 세상과 소통할 때에만 진정한 예술이라고 할 수 있는 것인가? 길거리를 걸으면서 무심코 지나치던 공공미술을 한번 들여다보자. 자, 당신의 눈에는 그것이 예술작품으로 보이는가 아니면 쓸데없는 돈 낭비에 지나지 않는 것처럼 보이는가?

●● 한때는 흉물 취급받은 에펠탑

자국 문화에 대한 자긍심이 높기로 유명한 문화와 예술의 나라 프랑스. 그리고 사랑에 빠질 수밖에 없는 매혹적인 도시, 파리. 누구나 가보고 싶어 마지않고 일단 한번 가보면 또 가고 싶은 그곳을, 꼴도 보기 싫다며 떠나려 했던 사람들이 있었다. 게다가 그 이유가 지금은 파리의 상징으로 전 세계인들의 사랑을 받는 에펠탑 때문이었단다. 참으로 놀랄 만한 일이 아닐 수 없다.

에펠탑은 1889년 프랑스대혁명 100주년을 기념해 열린 만국박람회 때 프랑스 건축토목기사 귀스타브 에펠Gustave Eiffel, 1832~1923이 세운 철제 구조물이다.^{도7-1} 당시 산업화와 공업의 발달로 근대화가 급속히 진행 중이던 유럽에서, 그때까지는 건물을 짓는 데 잘 사용

하지 않던 철재를 써서 지은 에펠탑은 그 존재 자체가 건축공학기술의 발전을 증명해주는 근대화의 산물이었다. 하지만 이 에펠탑이 만들어진다고 했을 때 시민들의 반응은 시큰둥했고 급기야 경제적인 지원을 받지 못한 에펠 자신이 건축비의 80퍼센트를 충당하기까지 했다.

거대한 알파벳 대문자 A의 형태를 띠고 있는 높이 324미터의 에펠탑은 높이와 방향에 따라 파리 시내의 다양한 모습을 조망할 수 있게 설계되었고, 또한 파리 어디에서나 에펠탑이 보이도록 세심히 선정된 장소에 세워졌다. 그도 그럴 것이, 지어진 후 40년 동안 에펠탑은 세계에서 가장 높은 구조물이었던 것이다. 하지만 오랜 시간에 걸친 도시계획으로 잘 정비된 아름다운 도시 파리를 사랑하던 많은 파리

도7–1 귀스타브 에펠, 「에펠탑」, 철제 구조물, 높이 324m, 1889, 파리 ⓒ 김홍기

시민들은 에펠탑의 건설을 환영하지 않았다. 많은 사람들이 아름다운 파리의 경관을 헤친다며 철판 쪼가리와 쇠가락을 뜯어 붙인 괴물 같은 이 철탑기둥이 파리 한복판에 들어서는 것을 반대했다. 특히 『비곗덩어리』 『여자의 일생』 같은 작품으로 유명한 소설가 기 드 모파상Henri Rene Albert Guy de Maupassant, 1850~93이 에펠탑을 혐오한 인물로서 자주 회자된다. 그는 매일 점심식사를 에펠탑 2층에 있는 식당에서 했는데, 그 이유가 파리에서 에펠탑이 보이지 않는 유일한 장소가 그곳이기 때문이었다고 한다. 하늘을 수놓는 화려한 불꽃놀이와 에펠탑, 조명예술의 극치를 보여주는 에펠탑을 동경하는 오늘날의 우리로서는 믿기지 않는 일화이다. 그로부터 100여 년이 지난 오늘날에는 아무도 에펠탑을 혐오스럽다고 생각하지 않는다. 오히려 자

유·평등·박애를 상징하는 프랑스의 국기보다도 더 프랑스적인, 프랑스의 대명사로 인정받고 있다.

•• 모든 예술이 다 쉽고 아름답지만은 않다!

에펠탑으로 인한 충격이 가신 지도 얼마 지나지 않은 어느 날, 프랑스 문화예술계에 또 하나의 사건이 발생했다. 1898년 5월 〈살롱〉에서 프랑스 문인협회가 당대 최고의 조각가인 오귀스트 로댕Auguste Rodin, 1840~1917에게 주문했던 「발자크상」이 공개되었을 때의 일이다.도7-2 "나폴레옹이 칼로 정복하지 못한 것을 펜으로 정복하리라"고 했던 프랑스 대문호 오노레 드 발자크Honoré de Balzac, 1799~1850를 존경하는 뜻에서 이집트의 신상 조각들처럼 영원불멸성을 갖춘 기념조각상을 의뢰했던 문인협회는 로댕의 「발자크상」을 인정하지 않았다. 급기야 문인협회는 "숭고함은 눈 씻고 찾아보려야 볼 수 없는, 자루를 뒤집어 쓴 듯한 유령처럼 보이는 거대한 청동덩어리"라며 강한 혐오감을 드러냈고 발자크를 모욕하는 조각상을 몽파르나스에 세울 수 없다고 선언했다.

이 작품을 위해 수십 점의 습작과 100여 점에 이르는 발자크 두상을 만들었던 로댕이었다. 이 치욕적인 결정에 로댕은 "일반인의 기호는 습관적으로 모델을 따라 만드는 조각가의 타성에 길들여져 있다"고 일갈하면서, "나는 조각이 사진과 다르다는 것을 보여주고자 했다. 이 작품의 본질은 형태의 단순한 모방이 아니며 생명 그 자체를 추구했다"고 항변했다. 하지만 그들이 유령 같다고 폄하한 이 「발자크상」은 무려 41년 동안 방치되어 떠돌아다니다가, 로댕이 죽은 지 22년이 지난 1939년에야 원래 세워지기로 했던 몽파르나스에 안치될 수 있었다.

도7-2 오귀스트 로댕, 「발자크」, 브론즈, 1892~98, 파리 몽파르나스 소재

로댕의 제자 부르델은 당시에 이렇게 외쳤다. "사람들은 언젠가 이 압도하는 덩어리 속에서 끓어 넘치는 천재의 소리를 들을 수 있을 것이다!"

더 알아보기

아마벨(Amabel)

스텔라가 이 작품을 제작하던 중 그의 친구인 세계철강협회 회장의 딸이 비행기 사고로 숨 졌는데 그 소녀의 이름이 아마벨이었다고 한다. 스텔라는 실제로 비행기 고철 30톤을 사용하여 이 작품을 제작했다. 스텔라는 우리나라 최고의 철강회사 앞에 세운 조형물에 비행기 사고로 세상을 뜬 소녀의 이름을 붙임으로써 기계화된 물질 문명의 폐해를 비판하고 있는지도 모른다.

17억 원짜리 고철덩어리

파리에 에펠탑이 세워진 지 100여 년이 지난 1999년 한국에서도 한 예술품이 과거 에펠탑이 겪은 것과 비슷한 수모를 당했다. 이 사건으로 미술계는 물론 사회적으로 큰 논란이 일었다. 바로 서울 강남 테헤란로의 포스코센터 앞에 있는 프랭크 스텔라Frank Stella, 1936~의 대형 옥외 조각작품인 「아마벨」의 철거를 두고 벌어진 논란이 그것이다.^{도7-3} 원 제목이 「꽃이 피는 구조물Flowering Structure」인 이 작품은 1997년 새로이 문을 연 포스코센터를 기념할 만한 조각작품을 찾던 포스코(당시 포항제철) 측이 세계철강협회장의 추천을 받아 미국 추상표현주의 작가 프랭크 스텔라에게 주문제작한 작품이다.

프랭크 스텔라는 독일의 경제 전문지 『카피탈』에 금세기 최

도7-3 프랭크 스텔라, 「아마벨」, 스테인리스 스틸, 유리와 알루미늄, 높이 9m, 1997, 서울 포스코센터 소재

고의 작가로 선정되기도 했을 만큼 미술사에도 큰 족적을 남긴 명망 높은 대가이다. 스텔라는 이 작품을 제작하기 위해 한국을 수차 방문했고, 포항제철이라는 회사의 이미지에 어울리는 작품을 만드는 데 중점을 두어 1년 6개월의 제작 기간을 거쳐 철을 재료로 높이 9미터, 무게 30톤에 이르는 거대한 조각작품을 만들었다. 이 작품의 위치와 각도는 스텔라가 직접 선정했으며, 그는 부재료를 직접 공수해와 현장에서 조립하고 완성할 정도로 작품에 정성을 쏟았다. 처음 「아마벨」이 세워졌을 당시, 이 작품은 포스코센터의 건축 조형과 서울이라는 도시공간을 통해서 본 "20세기 인간 문명의 방향성에 대한 비판적 발의"를 담았다며 높이 평가받았다.

하지만 세워진 지 2년 만에 철거 논란이 일어났다. 철거하자는 측의 주장은 도대체 뭔지 알아볼 수 없는 고철 덩어리로 비행기 추락 사고의 잔해처럼 흉측해 보인다는 대중의 비난을 근거로 했다. 그저 고철덩어리로 보이는 이 작품의 가격이 17억 5,400만 원이었고 설치하는 데만 1억 3,000만 원이 들었다는 사실도 대중의 반감을 샀다. 결국 포스코 측은 이런 표면상의 이유를 들어 이 작품을 철거해 과천의 국립현대미술관에 기증한다고 발표했는데, 그 이면에는 정권이 바뀌면서 전임 경영자의 잔재와 흔적을 지우기 위한 정치적 음모도 깔려 있다는 추측도 나돌았다.

●● 공공미술, 누구의 것인가

하지만 모두가 「아마벨」을 철거하자는 데 쌍수를 들고 나선 것은 아니었다. 철거를 반대하는 이들의 주장은 이러하다. 아무리 서울이 국제적인 도시라고 해도 세계인의 주목을 끌 '랜드 마크'가 될 만한 유명 예술가의 기념비적인 건축물과 예술작품이 과연 얼마

나 있는가? 일정 규모 이상의 건축물을 지으면 의무적으로 예술작품을 구입·설치해야 하는 이른바 '1퍼센트 법'에 따라 많은 경우 구색 맞추기에 급급한 특색 없는 환경 조형물들이 서울 도심의 빌딩들을 장식해왔다. 하지만 「아마벨」은 건축공간과 미술품의 조화로운 배치를 위해 독특하고 특징적인 작품을 만들어낸 좋은 사례라는 것이다.

이 사건을 계기로 국내에서도 공공미술의 의미와 가치, 그리고 공공미술의 주체 문제에 대한 논의가 수면 위로 떠올랐다. 「아마벨」을 이전하려면 수억 원의 비용이 들어가는데다가, 작가인 스텔라가 작품의 이전을 완강히 반대했고, 국립현대미술관 측도 무상 인수를 유보함으로써 확실한 결론이 나지 않은 채 소모적인 논쟁이 계속되었다. 이 논쟁은 공공미술의 주체가 과연 누구냐, 즉 작품을 만든 예술가인가 작품을 주문한 건축주인가 아니면 작품을 향유하는 일반 시민인가 하는 문제를 제기했다. 하지만 아쉽게도 「아마벨」은 순전히 주문자인 기업 경영진의 일방적인 결정에 의해 설치와 철거가 결정되었다. 이런 일이 비단 「아마벨」에게만 일어난 일은 아닐 것이기에, 1퍼센트 법의 제정으로 1984년부터 엄청나게 쏟아져 나온 환경조형물이 과연 공공미술로서 적합한지에 대한 종합적인 검토가 이루어졌으면 하는 아쉬움이 남는다.

테헤란로에 자리 잡은 지 10년이 된 「아마벨」은 결국 원래 설치된 그 자리에 그대로 남아 있다. 하지만 「아마벨」을 둘러싸고 벌어진 논쟁은 그저 논쟁에만 그쳤을 뿐 이후 달라진 것은 별로 없다. 심지어 작품의 소유주인 포스코는 「아마벨」 주위에 나무를 심고 화단을 꾸며서 작품을 조금이라도 눈에 덜 띄게 하려는 해프닝을 연출했다. 지금도 강남 테헤란로를 지날 때면 고층빌딩 숲 가운데 우리 공공미술의 치부인 양 숨겨져 있는 「아마벨」을 찾을 수 있다.

더 알아보기

1퍼센트 법

일정 규모 이상인 건축물을 지으려면 공사비 1퍼센트에 해당하는 금액을 환경조형물 등의 미술품 구입에 의무적으로 사용해야 한다는 법으로 '문화예술진흥법' 제9조에 해당한다. 현재 1퍼센트 법에 의해 서울 시내에 설치된 미술품은 모두 3천5백여 점이 넘는다. 구색만 맞추기 위해 별다른 고민 없이 세워지는 경우가 많아 오히려 도시 환경을 해치는 주범이라는 비난도 일고 있다.

「아마벨」은 분명히 그 자리에 있지만 실제로는 없는 것이나 마찬가지였다. 다행히도 포스코와 강남구청이 수년 간 합의한 끝에 지금은 나무 화단으로 쌓은 가림막을 벗기고 원래의 위풍당당한 모습을 찾은 상태이다. 시간이 흐르면서 포스코 측도 자신들의 대표적인 소장품이 홀대받고 있다는 인식을 갖게 되었고 공공미술에 대한 구청 측의 이해와 협조도 한몫한 덕분이다. 이제라도 강남 테헤란로를 지날 때 활짝 피어난 「아마벨」을 볼 수 있게 되어 안도하게 된다.

●● 공공의 미인가, 공공의 적인가?

세계 최고의 미술시장이며 현대미술의 메카인 미국 뉴욕의 맨해튼 한복판에서도 한 유명 미술가의 조각작품에 대한 청문회가 열렸다. 공공미술 정책과 제도가 잘 갖추어져 있는 미국에서도 한 예술품을 두고 「아마벨」과 같은 철거 논란이 있었던 것이다. 미국의 조각가인 리처드 세라Richard Serra, 1939~ 가 미국의 연방조달청의 의뢰를 받아 제작한 높이 3.6미터, 길이 36미터, 무게 73톤의 거대한 강철조각판인 「기울어진 호Tilted Arc」가 그 주인공이다.도7-4 이 작품은 1981년에 뉴욕 맨해튼의 페더럴 광장의 한가운데를 가로지르며 세워졌다. 연방정부 건물을 지을 때 건축비용의 0.5퍼센트에 해당하는 금액을 예술작품의 설치를 위해 지출해야 한다는 규정이 있는데, 연방조달청은 이 규정에 따라 리처드 세라에게 작품 제작을 의뢰한 것이다.

이 작품은 설치되자마자 자유로운 보행을 방해한다는 이유로 철거 논쟁에 휘말리게 되었다. 국민의 세금 17만 5천 달러로 제작된 작품을 철거하라는 캠페인이 벌어졌고, 마침내 1985년 청문회가 열렸다. 작품의 작가인 리처드 세라는 물론, 예술가 · 예술비평가 · 예

술사가 · 미술관 디렉터들 · 정치인과 연방정부 건물에서 근무하는 사무원들까지 대거 참석한 청문회였다. 예술계에 종사하는 사람들은 세라의 「기울어진 호」가 연방정부의 권위적인 성격을 제거함과 동시에 특수한 장소의 특별한 조건들에 부합되게 창작되고 감상되는 작품이므로 장소를 옮기는 일은 작품을 파괴하는 것과 마찬가지라며 철거에 반대했다. 현재에는 칭송해 마지않는 인상주의나 후기인상주의 화가들도 당시에는 환영받지 못하고 미친 사람 취급을 받았듯이 도전적인 예술작품의 새로운 예술언어가 대중에게 널리 이해되기까지는 어느 정도 시간이 필요하다는 논리도 등장했다.

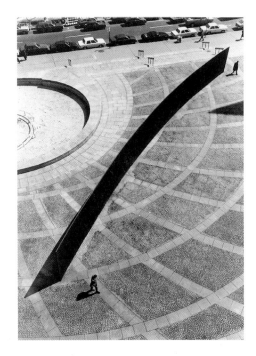

하지만 연방정부에서 일하는 사람들은 이 작품이 자신들의 유일한 휴식처를 앗아갔다고 항의했으며, 작품을 의뢰한 연방정부조차 이 작품이 보행을 불편하게 하고 감시카메라의 작동을 가로막아 마약상에게 좋은 거래처를 제공할 뿐만 아니라 폭탄 테러에도 취약함을 보일 수 있다는 이유를 들어 철거를 주장했다. 배심원들은 4대 1로 철거를 결정하였고 결국 1989년 3월에 「기울어진 호」는 철거되었다.

세라는 「기울어진 호」를 광장을 가로지르게 설치함으로써 광장을 두 개의 다른 지역으로 구분하여 완전히 새로운 종류의 공간 경험을 가능케 하고자 했다. 또한 작품과 광장의 연계성을 높여 대중과 소통할 수 있게 제작했다고 말했다. 하지만 세라의 의도는 대중의 이해를 얻지 못했다. 세라의 바람은 그 작품이 공공예술이었다는 관점에서 볼 때 지극히 개인적인 예술가의 한계를 드러낸 것으로 받아들여지고 말았다.

도7-4 리처드 세라, 「기울어진 호」, 코르텐 스틸, 높이 3.6m, 길이 36m, 1981, 뉴욕 페더럴 광장, 1989년 3월 15일 파손됨.

공공미술의 가치와 역할

공공미술은 국민의 세금으로 지원되는 경우가 많기 때문에 그것의 가치와 역할에 대해 좀더 신중할 필요가 있다. 우리의 삶을 질적으로 향상시키기 위해서, 혹은 삶의 공간을 예술적으로 꾸민다는 취지하에서 때로는 대중이 이해하기에는 너무 난해한 작품을 세운다든가, 공공미술작품을 구입하는 데 터무니없이 많은 비용을 사용했다든가 하는 사실을 알게 되면 당황할 수밖에 없다. 날이 갈수록 문화와 환경 정책에 대한 관심이 높아지자 지역주민을 위해 공공미술을 적극적으로 도입하는 지방자치단체들이 많아졌다. 하지만 길거리를 지나다가 무엇에 쓰는 것인지 짐작도 가지 않는 박스 하나에 수천만 원에 이르는 세금이 쓰였다는 것을 알게 되면 대부분의 사람들은 예산 낭비가 아니냐는 생각을 자연스럽게 하기 마련이다.^{도7-5} 하지만 일부에서는 시민에게 양질의 공공미술을 공급하기 위해서는 예산 투자가 불가피하다고 말한다.

공공미술은 시민과 1백 퍼센트 소통할 때에만 의미가 있고 공공성과 안전성을 보장해야 한다. 공공미술을 설치할 때마다 예술가와 공무원들의 마찰과 공공성을 둘러싼 논란은 끊이지 않는다. 작가들은 시민의 삶 속으로 들어간 예술을 꿈꾸며 공공미술작품을 만든다. 하지만 때로는 시민들의 환영을 받지 못하기도 한다. 예술의 공공성 문제는 개인의 사사로운 창작 의지만으로 해결될 문제가 아니다. 공공 서비스로서의 예술 생산이라는 개념을 적극적으로 도입해야 제대로 된 공공미술의 가치와 역할을 기대할 수 있을 것이다.

도7-5 마이크 & 더크 뢰베트, 「에너지 박스」, 철제 박스, 2006, 경기도 평촌 제설함이 있던 자리에 공동구 환기구를 '포장하기 위해 세워진 공공미술품이다. 안양시가 공공예술프로젝트(APAP)의 일환으로 개당 4,000만 원에 사들여 논란을 낳았다.

대중에게 환영받지 못했던 공공미술로 인한 논쟁들을 살펴보았다. 그런 논쟁이 일어난 것은 시대를 앞서간 예술가들의 영감과 직관이 대중에게 받아들여지지 않은 경우이거나, 혹은 처음부터 대중과의 소통을 고려하지 않았기 때문이었을 것이다. 이러한 예들은 공공미술이 대중의 취향에 따라 제작되어야 하는지, 대중의 취향에 안 맞더라도 혁신적인 도전과 같은 새로운 가치를 추구해야 하는지 등의, 대답하기 힘든 질문을 우리에게 던진다. 모든 예술은 반드시 쉽고 아름다워야 하는 것일까?

청계광장의 「스프링」 논란

환경 조형물은 그 자체로 역사성을 내포한다. 시공을 초월한 공동체의 의식과 정서가 반영되는 것이다. 과거, 현재, 미래로 이어지는 삶의 터전 속에 자리하는 공공미술은 간혹 우리 사회와는 동떨어진 '부당한 침투'로 여겨질 수 있다. 하지만 상호소통의 과정을 거친 작품은 역동적인 문화의 일환으로 자리 잡을 수 있다.

서울시가 추진한 청계천 복원사업의 마지막 단계로 청계광장에 세운 조형물이 논란을 일으켰다. 재미있는 설치미술로 유명한 미국의 팝아티스트 클래스 올덴버그Claes Oldenburg, 1929~ 의 「스프링」도7-6이란 작품을 두고서이다. 작가는 알록달록한 색으로 이뤄진, 위로 올라갈수록 뾰족해지는 나선형 다슬기 모양의 이 조형물이 역동적이고 수직적인 느낌을 전달해 청계천의 샘솟는 물과 서울의 발전을 상징한다고 말한다.

하지만 이 작품은 계획안의 발표 때부터 작가 선정과 제작비, 작품성을 두고 문화연대, 민족미술인협회, 한국미술협회 등 국내 미술단체의 반대에 부딪쳤다. 급기야는 올덴버그의 작품이 청계천에 세워지는 데 반대하는 항의 퍼포먼스까지 열렸다. KT에서 작품 가격 34억 원 전액을 기부한 이 작품에 대해 반대가 컸던 것은 작품의 비싼 가격 때문이 아니라 이것이 외국 작가의 작품이기 때문이었다. 먼저 서울의 상징인 청계천의 첫머리 지점에 외국 작가가 만든, 그것도 인도양 조개 모양의 조형

도7-6 클래스 올덴버그, 「스프링」, 스테인리스 스틸 · 알루미늄 · 섬유강화플라스틱 등의 혼합매체, 높이 20m, 2006, 서울 청계광장 소재

물이 세워져야 하는가에 대한 의문이 제기됐고, 올덴버그가 청계천을 상징하는 조형물 제작을 의뢰받고도 단 한 차례도 청계천을 방문한 적이 없다는 사실 또한 지적되었다. 그리고 정작 작품의 실제 제작은 국내 모 대학교수의 공방이 맡았기에 올덴버그가 제공한 이름과 디자인에 그처럼 많은 비용을 지불한 것이 과연 옳은가 하는 점 또한 지적되었다. 마지막으로 우리 관료사회의 반복적인 밀실행정, 즉 예술 정책의 부재로 인한 일방통행식 작품 선정 과정이 도마에 올랐다.

하지만 미술계의 우려는 아랑곳없이 일반인들은 「스프링」을 대체로 재미있어 한다. 형형색색의 꽈배기 같은 이 작품은 「아마벨」이 그랬던 것처럼 거부감을 불러일으키지는 않는 것 같다. 대중이 이해하기 쉬운 일상적인 이미지를 도입하고 주위에 널려 있는 일상적인 소재를 씀으로써 대중과의 소통이 가능했기 때문일 것이다. 청계천을 찾는 서울 시민은 물론 외국인들도 「스프링」 앞에서 기념사진 찍기에 여념이 없다. 최근에는 '행운의 동전 던지기'의 명소로 떠오르면서 밤이면 보름달처럼 빛나는 둥근 구멍 안으로 동전을 던지는 관람객의 모습도 쉽게 볼 수 있다.

국내 미술단체에 의하면 「스프링」은 함량 미달에 세금을 낭비한 '나쁜' 공공미술의 표상이지만 시민들에게 즐거움을 준다는 면에서는 썩 만족스러운 작품이라 할 수 있다. 그렇다면 그 많은 논란에도 불구하고 「스프링」은 공공미술로서 충분한 요건을 갖춘 것일까?

>>> 더 생각해보기! <<<

연면적 1만 제곱미터 이상 되는 모든 민간 건축물과 공공건물은 건축비용의 1퍼센트를 건축물의 미술장식에 써야 한다는 법 덕택에 서울 시내 곳곳에는 예술작품들이 많이 늘었다. 이른바 이 '1퍼센트 법'의 긍정적인 면과 부정적인 면은 어떤 것이 있으며, 문제점을 개선하기 위해 기업과 정부, 예술가 각각이 어떤 노력을 해야 할지 생각해보자.

장소 특정적 미술과 「더 게이츠」

리처드 세라는 자신의 작품 「기울어진 호」를 철거하는 것이 부당하다며 '장소 특정적 미술site-specific art'이라는 개념을 들어 반론을 펼쳤다. '장소 특정적 미술'이란 특정한 장소·공간과 불가분의 관계 속에서만 성립하는 미술을 말한다. 즉, 작품이 설치된 미술관의 전시 공간까지 작품의 일부인 설치미술, 자연 환경을 전시 공간으로 하여 바로 그 장소를 위해 만들어진 대지미술 등이 '장소 특정적 미술'에 속한다. 보다 넓게 보면 지정된 장소 주변의 상태나 특징 등을 고려하여 바로 그 장소에서만 의미를 갖게 되는 설치미술이나 장소 그 자체를 위한 환경 디자인 등을 포함하며, '장소에 결합하는 예술'이라는 의미를 갖고 있기 때문에 매우 다양한 장르를 포함한다.

도7-7 크리스토와 잔 클로드의 공동작업, 「더 게이츠」 2005, 뉴욕 맨해튼 센트럴파크 © 박정민

2005년 2월 미국 뉴욕 맨해튼의 센트럴파크가 오렌지색 물결로 뒤덮였다. 미국의 세계적인 대지미술가 크리스토Javacheff Christo, 1935~ 와 잔 클로드Jeanne Claude, 1935~2009 부부가 26년 동안 고심해 마련한 「더 게이츠The Gates」가 일반인들에게 공개된 것이다. 도7-7, 도7-8 크리스토와 잔 클로드 부부는 실제 자연 환경을 이용해 특정한 환경에 어울리는 조형물을 설치하거나 거대한 자연이나 건축물 등을 말 그대로 '포장'하는 대지미술로 각광을 받아왔다. 그들의 작품은 늘 세계적인 이슈가 되었고

일정 기간 동안만 작품을 볼 수 있기 때문에 수많은 관광객들을 몰고 다녔다. 「더 게이츠」는 그들의 가장 최신작으로 2,100만 달러(약 210억 원)를 들여 커튼을 단 문 7,500개를 공원 산책로 36.8킬로미터를 따라 설치한 작품이다. 이 작품도 특정한 장소, 즉 뉴욕 맨해튼의 센트럴파크를 배경으로 그곳에만 설치될 수 있는 '장소 특정적 미술'의 하나이다. 그 장소에서만 감상할 수 있고, 그 장소의 특징을 고려하여 특별히 고안한 단 하나의 작품인 것이다.

크리스토와 잔 클로드 부부는 1979년부터 이 프로젝트를 실현하고자 노력해왔는데, 공원을 찾는 시민들의 불편과 철새 등 자연 생태계에 미칠 영향을 우려한 뉴욕 시가 허가해주지 않았다. 하지만 기둥의 수를 당초 계획의 절반으로 줄이고 계절도 공원을 찾는 사람들이 비교적 적은 겨울로 바꾸고 친환경소재의 커튼을 사용하는 등의 노력을 기울인 결과

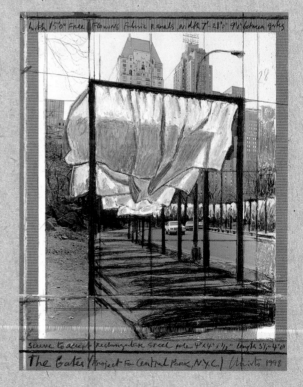

마침내 이 계획은 실현 가능하게 되었다. 이 작품은 단 16일간 전시되었는데, 이 기간 동안 400만 명의 관광객이 뉴욕을 다녀갔고 2억 5,400만 달러의 경제적 효과를 가져왔다고 한다. 뉴욕 시는 이 작품 제작에 단 1달러도 지원하지 않았지만 각종 행사를 벌여 뉴욕 시민은 물론 전 세계에서 몰려든 관광객들에게 즐거운 경험을 선사했다. 보름간 설치되었던 이 프로젝트에 쓰인 수천 톤의 철재와 플라스틱은 재활용되었고 행사로 얻어진 수익금 역시 환경단체기금으로 쓰이는 등 일반인의 거부감을 최소화한 「더 게이츠」는 뉴욕 시 역사상 최대의 성공을 거둔 공공예술 프로젝트로 평가되고 있다.

Ⅱ. 그림으로 본 사회 쟁점

미인의 변천사

2006년 겨울에 개봉해 흥행에 성공한 한국영화 「미녀는 괴로워」의 주인공 한나는 머리끝부터 발끝까지 성형수술을 한 덕분에 일과 사랑이라는 두 마리 토끼를 다 잡는다. 그녀를 보면서 우리 또한 꿈을 꾼다. '마취에서 깨어나면 보기 흉한 애벌레에서 나비가 될 수 있을 거야.' 날씬하고 아름다워야 한다는 강박관념 속에 오늘도 많은 사람들이 괴로워하고 있다. 미용과 성형, 지나친 다이어트는 비단 우리나라만의 문제는 아니다. 거식증으로 깡마른 모델들이 사망하는 사건들이 잇달아 발생하자 지나치게 마른 모델을 패션계에서 퇴출하자는 자성의 목소리가 전 세계적으로 높다. 한편, 경국지색(傾國之色)의 미녀로 불리는 당나라의 양귀비는 지금의 기준으로 보면 비만에 가까웠다. 만약 우리가 당(唐) 시대에 살았다면 살을 찌우기 위해 노력했을 것이다. 이렇듯 시대와 장소에 따른 미감의 차이와 유행은 분명 존재한다. 그렇다면 미의 절대적 기준은 있는 것인가? 있다면 과연 무엇일까?

●● 순결한 알몸의 그녀, 보티첼리의 비너스

르네상스 시대의 걸출한 화가인 산드로 보티첼리^{Sandro Botticelli,} ^{1445~1510}가 그린 「비너스의 탄생」^{도8-1}은 세상에서 가장 아름다운 명화 중 한 점으로 손꼽힌다. 이 그림에 등장하는 비너스는 과거부터 현재까지 시공을 초월하여 아름다운 여성의 표본처럼 인식되어왔다. 「비너스의 탄생」은 그 제목이 시사하듯 1천 년 암흑의 중세 시대가 저물고 등장한 최초의 누드화이자 비너스 그림의 효시로 알려져 있다. 르네상스 시대는 중세 시대의 신神 중심의 세계관에서 인간 중심의 새로운 가치체계를 성립시켜 새로운 전기를 맞이한 시기였다. 이에 따라 중세 시대 미술작품의 주제가 대부분 성서에 나오는 내용을 다룬 종교적이고 경직된 것이었다면 르네상스 시대부터

는 다시 고대 그리스 신화를 주제로 한 작품들이 나오기 시작한다. 르네상스 시대에 이르러 회화는 다시 서정성을 찾게 되고 인체의 고전적인 미를 추구하는 경향은 최고조에 달하게 되는데, 「비너스의 탄생」은 그 대표작 중 하나이다.

 사랑과 미의 여신인 비너스는 지금 막 푸른 바다의 거품에서 태어나 조개껍질을 타고 바다 위에 떠 있다. 그림의 왼쪽에는 서풍의 신 제피로스와 그의 연인 플로라가 자리를 잡았는데, 제피로스는 바람을 일으켜 비너스를 해안으로 이끌고 있다. 그림의 오른쪽은 키프로스 섬 해안으로, 여기서 계절의 여신 호라이가 비너스를 위한 겉옷을 들고 여신을 맞이하고 있다. 보티첼리는 꿈속에서 방금 깨어난 듯한 모습의 비너스를 섬세하고 감미로운 색조로 표현하였다. 이 그림의 모델은 당시 '라 조스트라La Giostra'라는 축제에서 피

도8-1 산드로 보티첼리, 「비너스의 탄생」, 캔버스에 템페라, 172.5×278.5cm, 1485, 피렌체 우피치 미술관

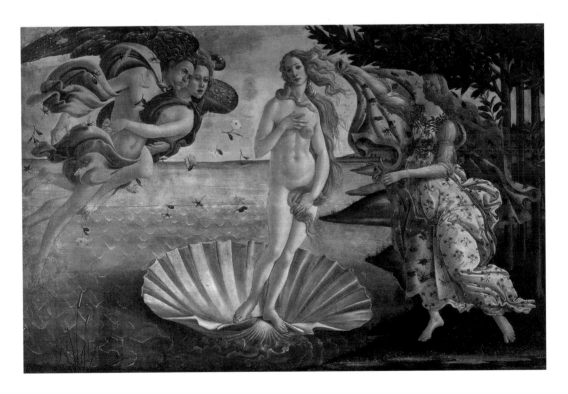

렌체 최고의 미인으로 선발된 시모네타라는 여성이었다고 한다. 시모네타는 겨우 열여섯 살에 폐결핵으로 죽었는데, 「비너스의 탄생」은 시모네타가 죽은 후 보티첼리가 피렌체 최고 명문인 메디치가의 주문을 받아 그린 그림이다.

휘날리는 머리카락, 가녀린 미소. 손으로 은밀한 곳을 가린 채 나체로 조개 위에 서 있는 비너스의 모습은 청순하면서도 우아하다. 여체의 곡선의 미를 한껏 뽐내는 이 자세는 그리스 조각에서 즐겨 사용된 자연스럽고 이상적인 자세로, '콘트라포스토'라고 한다. 이 그림 속 비너스는 미인의 전형을 보여준다고 해도 과언이 아니다. 계란형의 갸름하고 작은 얼굴, 이마의 둥근 곡선, 가늘고 긴 목, 오뚝한 코, 쌍꺼풀 진 커다란 눈, 희고 투명해 보이는 매끄러운 피부, 날씬한 몸매, 길고도 탐스러운 황금빛의 머리카락 등……. 그야말로 우리가 닮고 싶어하는 모습의 총집합이랄까. 게다가 가장 부러운 것은 신의 축복처럼 느껴지는, 8등신도 모자라 10등신에 가까운 그녀의 신체 비율이다. 오늘날의 슈퍼모델도 그녀 앞에 선다면 부끄러울 정도이다.

그녀는 옷을 걸치지 않았음에도 불구하고 육감적인 아름다움보다는 순결하고 영적인 아름다움을 발산하는 듯하다. 이 그림이 그려지기 전 시대에는 인간의 욕망은 억눌려져 죄악시되었고, 엄격한 기독교 윤리가 사람들의 일상생활을 강력하게 지배했다. 성경 말씀이 이 세상의 전부인 양 믿으면서 성서에 바탕을 둔 종교적인 그림만 보던 그 당시의 사람들에게 이 그림은 충격이었을 것이다. 육감적이지 않은 소녀의 모습이라 하더라도 도시에서 가장 예쁘다는 여인의 알몸이 실제 사람보다도 더 커다란 크기로 눈앞에 나타났다면 그 아무리 심봉사라도 눈을 번쩍 떴을 법하다.

더 알아보기

콘트라포스토(contraposto)
한쪽 다리에 무게중심을 두고 다른 쪽 다리의 무릎은 자연스럽게 약간 구부려 정면에서 볼 때 전체적으로 완만한 S자 모양을 이루는 자세를 말한다. 직립 자세보다 역동적이고 자연스러운 느낌을 전한다. 고대 그리스 조각에서도 발견되는 이 자세는 중세 시대의 경직된 종교미술에서 자취를 감추었다가 르네상스 시대에 다시 부활했다.

캣 워크(cat walk)
패션모델의 걸음걸이. 패션쇼
에서 각선미를 뽐내기 위해 다
리를 심하게 교차하듯이 내딛
는 모양이 마치 고양이가 걷는
것과 비슷하다고 해서 붙여진
이름.

•• 정육점의 고깃덩어리처럼 그려진 현대의 비너스

폐결핵에 걸려 열여섯 살의 나이로 짧은 생을 마감한 시모
네타가 사랑과 미의 여신인 비너스로 환생한 후 수백 년이 지난
2005년의 어느 날, 영국 런던의 크리스티 경매장에서 또다른 비너
스가 보는 이들의 시선을 붙잡았다. 시모네타 못지 않은 미인으로
전 세계의 패션 스타일을 선도하는 영국의 슈퍼모델 케이트 모스가
그 주인공이었다. 그녀는 여느 때처럼 패션쇼 무대에서 '캣 워크'를
하고 있지 않았다. 딸을 임신한 케이트 모스의 벌거벗은 모습을 실물
크기로 적나라하게 그린 그림이 현대 누드화로는 최고가인 729만
달러에 팔린 것이다. 바로 현대 작가 중 가장 위대한 사실주의 화가
로 손꼽히는 영국의 루치안 프로이트Lucian Freud, 1922~2011가 2002년에
완성한 그림이었다.도8-2

세계에서 그림 값이 제일 비싼 화가 중 하나인 루치안 프로이
트는 지극히 사실적인 초상화와 적나라한 누드화로 유명하다. 그는
전문 모델보다는 자신의 가족과 평범한 사람들을 주로 그려왔는데,
케이트 모스를 모델로 한 이 그림은 이 시대 최고의 패션 아이콘과
유럽 최고 화가의 만남이라는 이야깃거리로 큰 관심을 끌었다. '고
전과 현대미술의 절묘한 만남'이라는 평가를 받은 이 그림은 시모
네타처럼 청순하고도 우아한 여신의 모습 대신에 슈퍼모델 케이트
모스를 정육점에 걸린 고깃덩어리처럼 묘사했다. 자신의 은밀한 곳
을 차마 보여주지 못하고 수줍게 가린 시모네타를 기억한다면, 화
가와 관객들을 빤히 쳐다보는 케이트 모스의 눈길과 당당하다 못해
뻔뻔하게까지 느껴지는 그녀의 포즈에서 신비감 같은 것은 눈을 씻
고 봐도 찾기 힘들다. 게다가 그녀의 피부는 만지고 싶은 부드러운
느낌 대신에 살갗과 지방, 근육 그 자체로만 인식될 뿐이다. 두 그
림 사이의 간극은 두 그림이 그려진 시대의 차이만큼이나 아득하게

만 느껴진다.

•• 새로운 미의 여신들

'아름다움'에도 깊은 의미와
목적이 있다고들 한다. 단지 겉모습
의 아름다움만이 중요한 것이 아니라
는 뜻이다. 겉모습에만 신경 쓰지 말
고 내면의 아름다움을 키우려 노력해
야 한다는 건 귀가 따갑도록 들어온
말이고, 거기에 더해 최근의 웰빙 열풍과 함께 건강미를 추구하는
것도 요즘 대단한 트렌드이다. 시모네타처럼 폐결핵을 앓아 피부
가 백지장처럼 하얀 열여섯 살짜리 소녀들은 이 시대의 흐름에는
맞지 않을지도 모른다.

목엔 옷인지 목걸이인지 잘 모를 큰 원 속에서 환하게 웃고
있는 이 여인은 누구일까?^{도8-3} 목에 두른 원반 같은 빨간 장신구가
시선을 빼앗아 머리에 쓴 반짝이는 티아라를 놓쳤을지도 모르지만,
그녀는 2006년에 아프리카 대륙 케냐에서 열린 '미스 케이요 피스
퀸Miss Keiyo Peace Queen'으로 뽑힌 퍼트리샤 카쿠코라는 소녀이다. 늘씬
한 몸매의 여성들이 수영복을 입고서 카메라 앞에서 요염한 포즈와
환한 미소를 지으며 외모를 뽐내는 미인대회는 지성과 인격은 무시
한 채 외모로만 등수를 매겨 여성을 상품화한다는 거센 비난 속에
서도 건재해왔다. '세계 평화를 위해' 미인대회에 나왔다는 말은 미
인대회 수상소감으로 매번 들어왔던 말이지만, 이 대회는 조금 독
특하다. 현재 전쟁을 벌이고 있는 아프리카의 각 부족을 화합시키
고자 하는 취지에서 마련된 행사이기 때문이다. 2006년의 '피스 퀸'

도8-2 루치안 프로이트, 「나체 초상 2002」
캔버스에 유채, 2002, 개인 소장

퍼트리샤 카쿠코 역시 각 부족들의 화합에 자신이 기여하고 싶다고 소감을 밝혔다. 하지만 그녀가 바라는 평화는 피상적인 것이 아니다.

케냐는 1960년대 영국의 식민지 지배로부터 독립한 후 장기간의 독재 정권에 따른 부패에 반대하는 분쟁들로 인해 정치적인 혼란을 겪고 있는 나라이다. 또한 오래된 부족 간의 패권다툼으로 충돌이 끊이지 않아 내정 혼란과 극히 곤란한 경제 상태를 겪고 있다. 이런 정치·경제적 상황 속에서 단순한 '미의 사절'이 아닌 '평화의 여왕'을 선발해 부족끼리의 화합을 유도하고자 한 것이다. 금발에 눈이 파란 미녀들이 무도회장 같은 무대 위에서 왕관이 떨어질세라 무릎만 살짝 굽히며 인사하는 대회는 아니다. 하지만, 아프리카에서 열렸던 그들만의 축제에서 그녀는 이 시대 최고의 미인이다.

•• 살아 있는 현대의 비너스

한꺼번에 1만 5천 마리의 비둘기가 날아들기도 하는, 트래펄가 해전의 승리를 기념하여 지어진 영국 런던의 트래펄가 광장에 넬슨 제독과 함께 자리를 차지하고 있는 한 여자가 있다. 영국의 구족화가口足畵家이자 사진작가인 앨리슨 래퍼Alison Lapper, 1965~ 이다. 그녀는 팔이 없는 「밀로의 비너스」를 빗대어 스스로를 '살아 있는 현대의 비너스'라 부른다.

이 조각상은 영국의 조각가 마크 퀸Marc Quinn, 1964~ 이 임신 9개월째였던 앨리슨 래퍼를 모델로 하여 트래펄가 광장에 세운 것이다.도8-4 래퍼는 임산부가 수면제나 신경안정제를 복용했을 경우 아기에게 나타날 수 있는 해표지증海豹脂症(팔다리의 뼈가 없거나 극단적으로 짧은 선천성 기형)을 안고 태어났다. 선천적인 질병으로 두 팔

도8-3 2006년 미스 케이요 피스 퀸, 퍼트리샤 카쿠코

122

이 없고 다리는 기형적으로 짧은 래퍼는 생후 6주 만에 거리에 버려져 19년 동안 복지시설에서 자랐다. 스물한 살 때 결혼했지만 남편의 폭력 탓에 9개월 만에 헤어졌고, 1999년 주위 사람들의 만류에도 불구하고 장애인의 몸으로 혼자서 아들 패리스를 낳았다. 그러나 그녀는 이런 상황에서도 어린 시절부터 꿈꿔왔던 미술 공부를 시작해 미술대학을 졸업하고 예술가로서 새 인생을 개척했다. 그녀는 장애와 가정폭력의 아픔을 딛고 일어나 입과 발로 그림을 그리는 구족화가 겸 사진작가가 되었다. 래퍼는 장애가 있는 자신의 몸을 숨기기보다는 작품의 소재로 삼는 적극적인 방식으로 장애를 극복해왔다. 그녀는 "팔 없이 태어났다는 이유로 나를 기형이라고 여기는 사회 속에서 육체적 정상 상태와 미의 개념에 이의를 제기한다"라고 당당히 말한다. 래퍼는 2003년 에스파냐 '올해의 여성상'을, 영국 왕실에서 수여하는 대영제국 국민훈장을 받았고, 2005년에는 '세계여성상'을 수상했다.

래퍼는 2006년에 한국을 방문한 당시 어떤 인터뷰에서 자신은 운이 좋게도 긍정적이고 낙천적인 성격을 타고났고, 태어날 때부터 갖고 있던 장애를 편안하게 받아들이고 살아가는 법을 배웠다고 했다. 남들이 자신을 어떻게 생각하느냐는 자신이 신경 쓸 일이 아니며, 비록 장애인이지만 자신도 다른 사람들처럼 인간으로서 느끼는 모든 것을 느끼고 또한 드러낼 권리가 있다고도 했다. 자신의 작품을 통해 그녀는 자신의 정체성과 내면세계를, 또 그녀가 가진 남과 조금은 다른 아름다움을 당당하게 표현하고 있는 것이다.

래퍼는 작은 스펀지를 입에 물고 아들의 머리를 감겨주고 특수 제작된 유모차를 어깨로 밀며 아이와 공원을 산책했다고 한다. 지난 한국 방문에서 보여준 그녀의 그런 모습은 여느 어머니의 모

습과 다르지 않아 많은 사람들에게 감동을 주었다. 그녀는 현재 아들과 함께 영국 남동부에서 사진작가로서 예술가의 삶을 살고 있으며 자서전 『내 인생은 내 손에』를 펴냈고 자신의 웹사이트(www.alilapper.com)를 통해 장애인과 가정폭력 문제 해결을 위해 힘쓰고 있다.

장애인들의 몸이 다르다는 것은 문제되지 않으며 오히려 그 다름이 내 몸을 특별하고 아름답게 만든다는 것을 작품 활동을 할 때마다 깨닫는다는 래퍼. 그녀의 그런 모습이 8등신의 소위 '얼짱' '몸짱'보다 더 당당하고 가치 있게 느껴지는 것은 그녀가 신화 속 이야기의 여신이 아니라 21세기의 살아 있는 건강한 '비너스'이기 때문일 것이다.

멋진 외모는 성공의 열쇠?

배재대학교 미디어정보사회학과의 2006년도 조사 결과를 보면, 90퍼센트의 학생들이 외모지상주의를 큰 사회문제로 인식하고 있다고 한다. 응답자의 86퍼센트는 외모가 "기업의 사원 채용 시 등락 요인으로 작용"한다고 생각하고 있으며 87퍼센트는 "외모가 사회적 성공과 관련 있다"라는 반응을 보였다.

도8-5 영화 「미녀는 괴로워」의 포스터

이런 조사 결과를 뒷받침이라도 하듯, 영화 「미녀는 괴로워」**도8-5**의 주인공 한나는 전신 성형수술로 신데렐라처럼 변신한 뒤, 성격까지도 은둔형 외톨이에서 자신감 100퍼센트의 당당한 여인으로 거듭나 이전과는 180도 다른 삶을 살게 된다. 한나의 실수로 일어난 교통사고로 다친 피해자는 피를 뚝뚝 흘리면서도 아름다운 그녀를 보고 좋아서 입이 귀에 걸리고, 오디션장에서 모든 사람들은 그녀의 노래와 외모에 취해 환각 상태에 빠진다. 짝사랑만 하던 남자와의 로맨스도 이리 쉽게 풀릴 순 없다.

오늘날 한국 사회의 미에 대한 통념을 잘 표현한 영화 「미녀는 괴로워」 속의 주인공 한나가 처한 상황은 실로 씁쓸하기만 하다. 창의적인 아이디어와

차곡차곡 쌓은 실력보다는 겉으로 보이는 나의 몸이 어느새 나의 능력이요, 실력이 되어버렸다. 이렇듯 외모는 노동시장과 결혼시장은 물론이고 일상생활에서 막강한 위력을 발휘한다.

프랑스의 사회학자 피에르 부르디외Pierre Bourdieu, 1930~2002가 외모를 두고 '육체자본'이라고 명명한 것은 그것이 가진 막강한 위력의 이론적 근거를 밝혀준다. 그는 사람의 몸이란 사회적으로 재생산되는 상징적인 가치를 내포하고 있다고 말한다. '강남의 날씬한 주부'라는 말에는 이미 계급의 의미가 내포되어 있다. 게다가 강남과 주부, 그리고 '날씬함'의 이미지는 마치 자석처럼 찰싹 달라붙는다. 날씬한 여성의 몸이 그녀가 속한 계급을 드러내는 아이콘이 되어버린 것이다. 부르디외가 보기에 인간의 몸은 계급의 상징물이며, 육체는 자본이다. 특히 그는 이 육체의 자본을 개인의 사회적 지위, 습관이나 취향을 측정할 수 있는 잣대로 제시했다.

>>> 더 생각해보기! <<<

『뉴요커』의 칼럼니스트 맬컴 글래드웰은 자신의 저서 『블링크』에서 인간은 긴급한 상황에서 판단을 내려야 할 때 단 2초 동안에 받은 첫인상, 첫 느낌으로 의사 결정을 하며 이것은 인간이 생존을 위해 자연스럽게 익힌 본능적인 것이라고 썼다. 이는 외모가 개인 간의 우열뿐 아니라 인생의 성패까지 좌우한다고 믿는 '루키즘(Lookism)', 즉 외모차별주의를 뒷받침하는 가설일 수 있다. 자신의 경험을 토대로 맬컴 글래드웰의 주장을 반박해보자.

비너스의 변천사

비너스는 일반적으로 아름다운 여성을 상징하는 말이다. 인류는 고대로부터 여성적인 아름다움을 이상적으로 표현하고자 노력해왔다. 장소와 시대에 따라 차이를 보이는 비너스들은 각기 그 당시의 사회상과 미감을 반영한다. 시대별로 다양한 비너스들을 만나보자.

다산과 풍요의 비너스(구석기시대)

빌렌도르프의 비너스^{도8-6}는 기원전 24,000~22,000년경에 만들어진 구석기시대의 조각으로 오스트리아의 빌렌도르프에서 1909년에 발견되었다. 계란형 석회암에 유방, 복부, 둔부, 성기만이 과장되게 조각되어 있는 이 높이 11센티미터의 여인상은 이 때문에 다산과 풍요를 기원하는 주술적인 의미를 갖고 있다고 해석되었으며 '출산의 비너스'라고도 불린다. 거친 돌을 석기로 갈고 쪼아 만든 이 조각상은 8등신 미인과는 거리가 멀어도 한참 멀다. 이 조각상은 너무나 직설적으로 여성의 성적 특징을 드러냈다. 원시시대에는 무엇보다 생존과 번식이 중요했기 때문에 얼굴은 없고 가슴과 엉덩이만 큰 이런 형태가 나타나지 않았을까?

비너스의 잃어버린 두 팔(그리스 고전주의 시대)

「밀로의 비너스」^{도8-7}는 1820년 그리스 남동부에 위치한 밀로스라는 섬에서 한 농부에 의해 발견되었다. 그런데 제작연대만 추정할 수 있었을 뿐, 작가가 누구인지 원래 어디에 있었는지는 전혀 알아낼 수 없었다. '밀로의 비너스'라는 이름은 발견된 지명을 따서 붙인 것이다. 기품 있는 머리 부분이라든지 가슴에서 허리에 이르는 우아한 몸매 표현은 고전주의 시대의 특징인 조화로움을 보이지만, 머리카락과 하반신을 덮는 옷의 표

도8-6 「빌렌도르프의 비너스」, 기원전 24,000~22,000년경, 빈 자연사박물관

현은 분명히 헬레니즘 시대 조각의 특색을 나타내고 있다. 「밀로의 비너스」는 허리 부분을 단면으로 상하 두 개의 대리석으로 이루어져 있으며 양팔은 파손되어 사라지고 없다. 오른손은 왼쪽 다리로 내려져 흘러내리는 옷을 잡고, 왼손은 조각상의 눈높이 정도로 올린 채 사과를 들고 있었을 것으로 추정하고 있다.

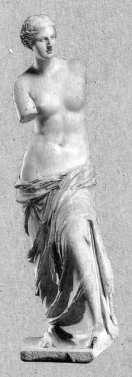

도8-7 「밀로의 비너스」, 기원전 130~90년경, 대리석, 높이 204cm, 파리 루브르 박물관

도8-8 조르조네, 「잠자는 비너스」, 캔버스에 유채, 108.5×175cm, 1510, 드레스덴 회화갤러리

누드화의 표본이 된 비너스(르네상스 시대)

조르조네는 전성기 르네상스 양식을 확립하였는데 인물과 풍경이 한 덩어리처럼 일체가 되는 명상적이고 정적인 그림을 그렸다. 누워 있는 여성 그림의 효시인 「잠자는 비너스」도8-8는 누드로 그려졌다는 것 또한 주목할 만한 점이다. 멀리 풍경이 펼쳐져 보이는 가운데 이 여자는 누군가에게 보여주기라도 하듯 옷을 벗고 잠들어 있다. 이 도발적인 포즈의 그림은 이후 누드화의 표본이 되었다. 묘사되는 여성이 여신이든 세속적인 여인이든 상관없이 가로로 비스듬히 누워 은밀한 곳은 손으로 살짝 가리고 있는 이 자세는 하나의 전형으로 통했다.

귀족의 방 안으로 들어온 비너스(르네상스 시대)

「우르비노의 비너스」도8-9는 16세기 베네치아 르네상스의 전성기를 이끈 티치아노가 우르비노 구이도발도 2세의 결혼을 기념하여 그린 그림이다. 조르조네가 야외 풍경 속에 그렸던 비너스는 이제 실내로 들어왔다. 그림 속의 여인은 실제로 주문자의 신부인 줄리아 바라노라는 이름의 여염집 규수였는데 당시 나이가 겨우 열 살에 불과했다. 하지만 그림에는 더없이 성숙한 여인으로 그려졌고, 신화 속의 성스러운

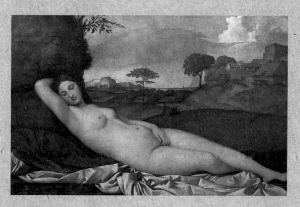

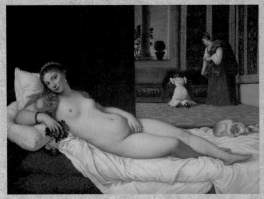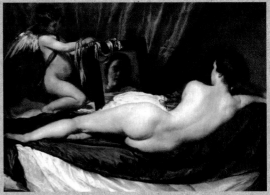

여신의 이미지는 간데없고 침대에 비스듬히 누워 고혹적인 눈빛과 자태를 뽐내고 있다. 신성한 결혼식을 기념하여 신부에게 준 선물로 이해할 수 있겠지만 실제로는 일종의 정략결혼의 증거물이었다.

뒷모습의 비너스(17세기 바로크)

17세기 에스파냐의 궁정화가 벨라스케스는 미술사상 가장 위대한 초상화가로 불린다. 그런 그가 예외적으로 뒷모습에 집중한 그림이 있으니 바로 「거울 앞에 누운 비너스」도8-10다. 초상화가가 뒷모습을 그리다니, 왜 그랬을까? 거울에 얼굴이 희미하게 비치긴 했지만 누군지 알아볼 수 없을 정도로 불명료하다. 뒷모습에 흐릿한 얼굴. 뭔가 수상쩍은 냄새가 나지 않는가? 미술사학자들은 그림 속 주인공이 이탈리아의 한 귀족 여인이자 벨라스케스의 숨겨진 애인이었을 것이라고 추측한다. 몰래 한 사랑이 화가의 마음을 물들인 것일까. 이 그림은 벨라스케스의 작품 중에서도 거의 유일하게 관능미를 풍긴다. 큐피드가 받쳐주는 거울 앞에서, 비너스는 나른하고 굴곡진 뒷모습으로 보는 이를 유혹한다.

도8-9 티치아노 베첼리오, 「우르비노의 비너스」, 캔버스에 유채, 119×165cm, 1538, 피렌체 우피치 미술관(왼쪽)
도8-10 디에고 벨라스케스, 「거울 앞에 누운 비너스」, 캔버스에 유채, 122.5×177cm, 1647~51, 런던 내셔널갤러리(오른쪽)

신화로 포장된 여인과 날것 그대로의 여인(19세기)

〈살롱〉은 에콜 데 보자르가 개최한 공식 전시회로, 〈살롱〉에서 상을

받으면 이후의 성공이 보장될 정도로 중요한 전시였다. 1863년 〈살롱〉에서 발표된 두 점의 누드화는 매우 극단적인 평가를 받았다. 카바넬의 「비너스의 탄생」^{도8-11}은 황제 나폴레옹 3세의 극찬을 받으며 그해 최고의 영예를 차지했지만 마네의 「올랭피아」^{도8-12}는 온갖 비난과 조롱의 대상이 되어 낙선하고 말았다. 카바넬의 비너스는 에로틱한 자세를 취하고 있으며, 매끈하고 말랑해 보이는 우윳빛 피부에 금발머리를 길게 늘어뜨리고 있다. 비눗방울에서 태어났다는 비너스 신화의 한 장면을 따오긴 했으되 실은 신화의 모티프는 누드화를 그리기 위한 구실에 지나지 않았다.

반면 티치아노의 「우르비노의 비너스」에서 영감을 받아 그린 「올랭피아」는 카바넬의 작품과는 정반대의 취급을 받았다. 마네의 「올랭피아」는 남성들의 시선을 다소곳이 받아주는 이전의 비너스들과는 다르게 어디 한 번 볼 테면 보라는 식으로 자신을 드러 내놓고 시선을 피하지 않는다. 그녀의 피부는 탄력도 없고 거칠어 보이기만 하다. 이런 점이 점잖은 신사들의 심기를 불편하게 만들었다. 하지만 이 발칙한 비너스는 근대미술의 출발점이 되었고 이후 현대미술을 가능하게 한 신호탄이 되었다.

도8-11 알렉상드르 카바넬, 「비너스의 탄생」, 캔버스에 유채, 130×225cm, 1863, 파리 오르세 미술관
도8-12 에두아르 마네, 「올랭피아」, 캔버스에 유채, 130.5×190cm, 1863, 파리 오르세 미술관

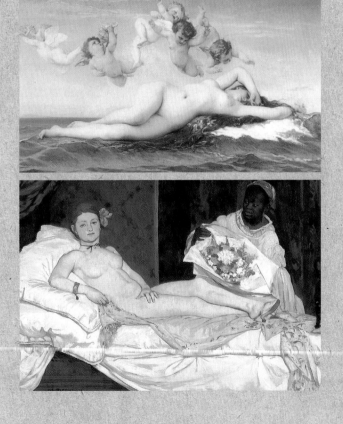

미술 속 성차별 – 옷을 벗는 건 모두 여자?

'여성들이여 옷을 벗어라. 그래야 메트로폴리탄 미술관에 들어갈 수 있다.' 이 도발적인 문구는 미술 속의 성차별주의를 극단적으로 보여준다. 메트로폴리탄 미술관 현대미술실에 전시된 작가 중에 여성 화가는 5퍼센트도 안 되지만 걸려 있는 누드 그림의 85퍼센트는 여성이라고 한다. 이렇듯 오늘날 위대한 화가로 평가받는 남성 화가들의 그림 속 주인공은 여성이 대부분이었고, 그것도 주로 벌거벗은 여성들이었다. 게다가 서양미술사의 바이블과 같은 책에서도 여성 미술가의 이름은 찾아보기 힘들 만큼 미술사에서 여성의 존재감은 희박했다. 당연한 얘기지만, 미술에서도 성차별이 존재했음을 알 수 있는 대목이다. 어느 여성 미술사학자의 말처럼 왜 여성들만 옷을 벗어야 할까? 위대한 여성 미술가는 정말 존재하지 않을까?

●● 게릴라 걸스의 고발

"메트로폴리탄 미술관에 여자가 들어가려면 옷을 벗어야 하나?" 이 문구는 1989년 예술에서 성차별에 반대하는 페미니스트 작가 그룹 '게릴라 걸스Guerrilla Girls'가 발표한 포스터 작품이다. 게릴라 걸스의 작품 중 가장 유명한 이 포스터[도9-1]는 고전주의 화가인 앵그르의 누드화 「오달리스크」를 패러디한 것이다. 게릴라 걸스는 1985년 미국에서 결성되었는데 이들은 주로 고릴라 가면을 쓴 여성이 등장하는 포스터·스티커·출판·퍼포먼스 등의 작업을 통해 정치, 미술과 영화 등의 예술 세계에 나타나는 성차별과 인종차별을 고발하고 있다. 이 포스터는 이어서 "현대미술실에 걸린 그림 중 여성 미술가의 작품은 5퍼센트도 안 되지만, 누드화의 85퍼센트는 여성이 주인공이다"라고 폭로하고 있다(같은 이미지를 사용한 2005년의 포스

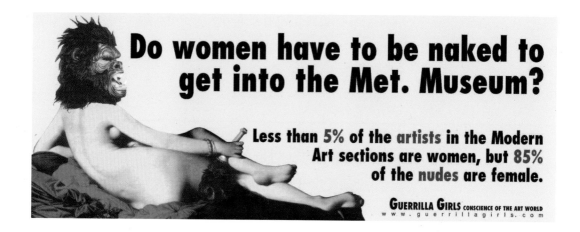

Do women have to be naked to get into the Met. Museum?

Less than 5% of the artists in the Modern Art sections are women, but 85% of the nudes are female.

GUERRILLA GIRLS CONSCIENCE OF THE ART WORLD
w w w . g u e r r i l l a g i r l s . c o m

터에서는 설상가상으로 3퍼센트 이하가 여성 미술가의 작품이고 누드화의 83퍼

센트가 여성을 담고 있다고 말한다).

　　이것은 비단 메트로폴리탄 미술관에만 국한된 이야기가 아

니다. 여성은 남성의 시각을 통해 그림의 대상이 되었을 뿐, 그림을

그리는 주체로서는 인정을 받지 못하고 있기에 세계 유명 미술관에

들어가기가 어렵다는 것을 단적으로 보여주고 있다. 그러고 보면

서양 그림 속엔 유독 여성의 누드가 많다. 특히 서양미술사에서 '명

화'라고 불리는 작품 중 대부분이 여성 누드인 것이다. 남성의 누드

도 있기는 하지만 그 수는 여성 누드와는 비교가 안 된다. 고대 그

리스 미술에서 이상미의 전형으로 본 남성의 조각상과 청년의 건장

한 몸을 조각한 미켈란젤로의 「다비드」와 로댕의 「청동시대」 같은

작품들을 제외하고는 거의가 다 나긋나긋한 미인의 벌거벗은 몸들

이다. 이렇게 여성의 누드가 대부분인 것은 그림을 그린 화가가 대

부분 남자였고, 또 그림을 주문하고 구입하고 감상하는 사람들 대

부분이 남자였기 때문이다. 남성들은 이른바 '예술작품'이라는 명

목하에 공개적으로 여성의 벗은 몸을 고상한 취미생활로 감상할 수

있었다. 그래서 그림 속 여성의 누드는 예술적으로 아름답기도 하

도9-1 게릴라 걸스, 「여성이 메트로폴리탄 미술관에 들어가기 위해서는 벌거벗어야 하는가?」, 종이에 오프셋 인쇄, 28.1×71.2cm, 1989

지만 남성 관람객의 성적인 욕망을 불러일으키는 관능적이고 에로
틱한 대상으로 그려진 것이다. 즉, 여성 누드는 남성우월주의에 근
거한 성차별주의Sexism의 산물인 것이다.

•• 천편일률적인 여성 누드화

전통적인 여성 누드화는 그렇게나 수가 많지만 대부분 공유
하는 특징이 있다. 그림 속 나체 여성들은 팔등신의 날씬한 미인들
로 탐스러운 긴 머리카락을 가지고 있어서 바람에 나부끼는 긴 머
리카락을 이용하여 은밀한 곳을 살짝 가린다. 그리고 그들의 빼어
난 미모를 한층 돋보이는 자태를 취하고 있다. 침대 위에 드러누워
있거나 정면을 향해 선 여성들은 허리와 엉덩이, 다리를 꼬아 몸을
살짝 비틀어서 여성의 풍만하고 굴곡진 몸매를 강조하고 있는 것이
보통이다. 여기에 덧붙여 팔을 들어올린다던가 나른한 표정을 지으
며 잠을 자고 있다면 금상첨화다.

특히 많은 여성 누드화를 그린 앙그르Jean Auguste Dominique Ingres,
1780~1867의 「대 오달리스크」도9-2는 남성의 환상에나 등장할 것 같아

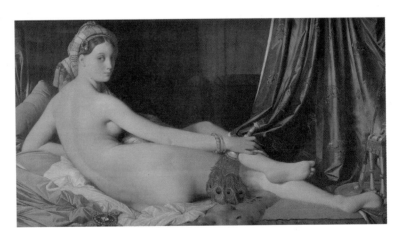

도9-2 장 오귀스트 도미니크 앙그르, 「대
오달리스크」, 캔버스에 유채, 91×162cm,
1814, 파리 루브르 박물관

보이는 여인의 나체를 아름답게 표현하고 있어 유명한 작품이다. 터키어 '오달리크odalik'에서 유래한 '오달리스크odalisque'는 터키 궁전의 밀실에서 왕의 성적 욕구를 충족시키기 위해 대기하는 궁녀들을 지칭하는 말이다. 그림 속 오달리스크는 등을 돌리고 길게 누워 있다. 사적인 공간에 누워 있는 모습을 바라보는 관객은 마치 그림의 주인공을 훔쳐보고 있는 듯한 기분을 느끼게 된다. 이런 남성 관객의 몰래 훔쳐보기의 결정판이

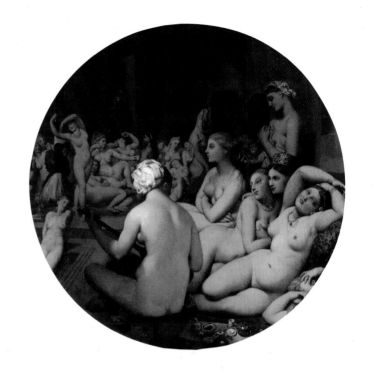

앵그르가 말년에 그린 「터키탕」도9-3이다. 둥그런 화면이 마치 열쇠구멍으로 들여다보는 것 같은 느낌을 강화하는 이 작품은 남성 관객의 관음증을 충족시키기 위한 누드화보다 한 걸음 더 나아간다. '우월한 서양의 백인 남성'이 '동양의 열등한 여성의 나체'를 통제하는 수준에 이른 것이다.

　　19세기 프랑스 〈살롱〉에서 환영을 받는 작품들은 한결같은 포즈를 취한 여성 누드화였다. 이런 누드화들은 더 나긋나긋하게, 더 부드럽게, 더 우아하게 그리는 데 열중한 나머지 나른하게까지 느껴진다. 특히 '바다 거품 속에서 태어난 미의 여신 비너스'는 화가들이 즐겨 그리던 주제였는데 윌리엄 부그로William Adolphe Bouguereau, 1825~1905의 「비너스의 탄생」도9-4은 당시 파리 남성들의 취향을 잘 보여준다. 좀더 혁신적인 화가들도 여성을 대하는 태도에 있어서

도9-3 장 오귀스트 도미니크 앵그르, 「터키탕」, 캔버스에 유채, 1862, 파리 루브르 박물관

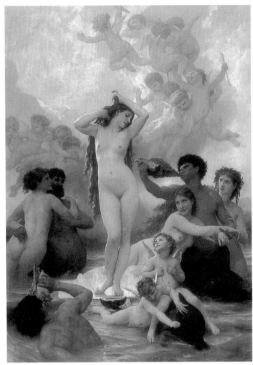

는 크게 다르지 않았다. 인상파 화가인 오귀스트 르누아르^{Pierre Auguste} Renoir, 1841~1919의 「잠자는 나부」^{도9-5} 역시 전형적인 누드화의 공식을 따르고 있다. 소파에 기대 누워 양팔을 들어 올려 가슴을 드러내고 허리를 살짝 비튼 자세에 야릇한 미소를 띠며 잠자는 듯 눈을 감고 있는 이 여인은 잠을 자는 것인지 자신을 한번 봐달라고 자는 척하는 것인지 알 수 없을 정도이다. 무방비 상태로 남성 관람객의 시선에 온몸을 내맡기는 관능적 모습을 한 이 여인의 따스한 노란 색조의 살색은 만지고 싶은 충동을 느끼게 한다.

도9-4 윌리엄 부그로, 「비너스의 탄생」, 캔버스에 유채, 300×218cm, 1879, 파리 오르세 미술관
도9-5 오귀스트 르누아르, 「잠자는 나부」, 캔버스에 유채, 81×65.5cm, 1897, 파리 오르세 미술관

●● **왜 위대한 여성 미술가는 없는가?**

초현실주의 화가 살바도르 달리의 자서전 『천재의 일기』

(1965) 속에는 서양미술사 속의 천재 미술가 10명을 선정하여 점수를 매긴 성적표가 들어 있다. 이 성적표에 따르면 20점 만점짜리 미술가는 레오나르도 다 빈치, 라파엘로, 벨라스케스, 페르메이르, 피카소 등 다섯 명이다. 스스로를 천재라고 했던 달리는 자신에게 19점을 주어 6위에 올랐다. 하지만 이 천재 미술가들의 명단에는 단한 명의 여성 미술가도 포함되어 있지 않다.

　　1971년 미국의 미술사학자 린다 노클린Linda Nochlin은 「왜 위대한 여성 미술가는 없는가」라는 논문을 발표했다. 기존의 남성 화가 중심의 서양미술사에 대해 반기를 든 이 논문의 발표는 페미니즘 미술 운동의 신호탄이 되는 일대 사건이었다. 린다 노클린은 과거 여성 천재 미술가가 존재하지 않았던 이유에 대해 이렇게 밝히고 있다. "여성 화가가 남성 화가들에 비해서 열등하고 예술적 재능이 부족해서가 아니라 백인 남성우월주의자들이 철저하게 미술사를 왜곡시켰기 때문"이라고. 오히려 남성들이 여성의 뛰어난 예술적 감수성과 능력을 경계해서 고의적으로 여성 미술가들에 대한 자료와 역사적인 증거들을 누락시키거나 조작해서 미술사를 집필해왔다고 폭로했다.

　　그녀는 위대한 여성 미술가가 존재하지 않는 것은 여성들이 차별대우를 받았던 사회 환경에 더 근본적인 원인이 있음을 밝혔다. 이를 증명하기 위해 그녀는 생생한 사례를 들어 보였다. 예를 들면, 16세기 르네상스 시대부터 19세기까지 서양의 아카데미에서는 역사화를 최고의 장르로 쳤다. 최고의 화가로 인정받으려면 웅장한 역사화를 잘 그려야 했는데 그러자면 인체를 정확히 묘사하는 것이 필수적이었다. 하지만 여성은 인체의 형태를 해부학적으로 정확히 그리는 데 필요한 누드 소묘 수업에 참가할 수 없었다. 런던의 로열아카데미는 19세기 말에 와서야 여성 화가들이 누드를 그릴 수

더 알아보기

역사화

역사화는 역사상 기념할 만한 사건들은 물론 그리스 로마 시대의 역사, 기독교사, 신화에서 가져온 이야기를 담은 그림을 뜻한다. 즉, 종교·신화·역사·문학 혹은 알레고리를 담은 그림 모두를 포함하며, 교훈이나 도덕적 메시지를 담고 있어야 했다. 역사화는 미술의 장르 중 가장 우월한 '그랜드 장르'로 일컬어졌다. 르네상스 이후 줄곧 서양 미술에서 가장 중요한 위치를 점하고 있었지만 19세기에 그림의 내용보다는 표현을 중시하는 인상파의 대두와 함께 점차 쇠퇴했다.

있게 허가를 내렸다. 하지만 그것도 천으로 모델의 은밀한 곳을 가린 채였다.

당시 여성 화가들이 얼마나 큰 사회적 차별을 겪고 있었는지를 극명하게 보여주는 그림이 있다. 독일 화가 요한 조파니Johann Zoffany, 1733~1810가 그린 「영국 로열아카데미의 사생 실습 정경」^{도9-6}은 누드모델을 두고 한창 수업 중인 아카데미의 풍경을 보여준다. 수업 중인 학생들은 모두 남성. 그런데 자세히 들여다보면 오른쪽 벽에 여성의 초상화가 두 점 걸려 있다. 당시 아카데미의 회원이었던 안젤리카 카우프만Angelica Katharina Kauffmann, 1741-1807과 또다른 여성 화가 한 명의 초상화이다. 누드 소묘 수업에 참여하는 것이 금지되어 있었기 때문에 벽에 초상화를 걸어두고 출석 처리를 한 것이다. 요즘 같아서는 있을 수 없는 일이지만 이런 차별대우 때문에 여성 화가들은 상대적으로 수준이 낮다고 평가되었던 정물화를 그리거나 자수와 같은 공예미술에 전념할 수밖에 없었다. 20세기 전에는 여성이 누드를 그릴 기회를 부여받는다고 해도 철저히 남녀가 분리된 환경에서 수업을 받아야 했다. 「여성의 누드 소묘 시간」^{도9-7} 같은 그림은 교육을 받기 위해 고군분투하는 여성 화가의 모습을 고스란히 담아내고 있다.

도9-6 요한 조파니, 「영국 로열아카데미의 사생 실습 정경」, 캔버스에 유채, 100.7×147.3cm, 1771, 윈저 궁 왕실 컬렉션
도9-7 앨리스 바버 스테픈스, 「여성의 누드 소묘 시간」, 1879년경, 펜실베이니아 미술 아카데미

•• 여성 미술가들의 반란

선배 여성 화가들이 악조건 속에서도 결코 붓을 꺾지 않고 노력한 결과, 이제 여성 미술가들은 과거와는 비교도 안 될 만큼 자유를 누리며 창작 활동을 하고 있다. 여성에 대한 의식의 변화와 여성의 지위 향상 덕분에 이제 거침없이 자신의 이야기를 작품으로 펼쳐내는 여성 화가들이 있다. 과거 남성 화가들의 눈에 비친 수동적이고 성적인 대상으로 이상화된 여성 이미지가 아닌, 여성 화가의 눈으로 본 여성의 삶을 담아내고 있는 것이다. 특히 1970년대부터 활발한 활동을 보인 페미니즘 미술에서는 여성이 남성에 종속적이었던 남녀관계가 역전되어 나타나기도 하고, 여성의 관점에서 스스로를 들여다본 새로운 여성 누드화가 등장하기도 했다. 정체성을 확인하고 긍정하는 작업으로서 임신과 출산, 모성, 일하는 여성, 일상생활에서의 여성의 모습이 과장과 왜곡 없이 진솔하게 나타나고 있음을 확인할 수 있다.

페미니즘 예술가로 유명한 실비아 슬레이^{Sylvia Sleigh, 1916~2010}는 으레 여성이 그려져 있을 법한 자리에 벌거벗은 남자를 그려넣었다. 「길게 누운 필립 골럽」^{도9-8}은 어디서 많이 본 듯한 자세를 취한

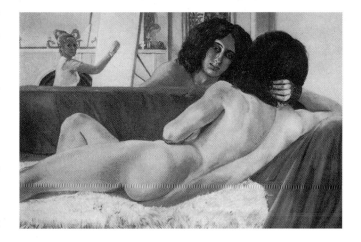

도9-8 실비아 슬레이, 「길게 누운 필립 골럽」, 캔버스에 유채, 126×186cm, 1971, 텍사스 퍼트리샤 하우스만 컬렉션

남성을 보여준다. 그렇다! 바로 벨라스케스의 「거울 앞에 누운 비너스」의 주인공을 성별을 바꿔 새롭게 구성한 것이다. 살짝 몸을 비틀어 몸매를 강조하여 보여주는 남자의 누드, 거울에 비치는 남자의 얼굴, 거기에 모델을 그리고 있는 여성 화가 자신의 모습까지 그려넣었다. 그녀는 또

한 앵그르의 「터키탕」에서 힌트를 얻어 히피족 남성들을 단체로 등장시킨 누드화 「터키탕」(1973)도 그랬다. 이제는 여성 화가의 그림뿐만 아니라 광고에서도 벌거벗은 남자들을 쉽게 만날 수 있다. 이는 여성이 주체적으로 정물과 같은 작품의 소재로 남성을 바라보게 된 누드화의 새로운 경향을 보여주는 것이다.

•• 위대한 여성들을 위한 만찬

　'예술에 있어서 페미니즘의 선언'이라 불리는 주디 시카고Judy Chicago, 1939~ 의 「디너 파티」 도9-9는 이등변삼각형 모양의 대형 테이블에 총 39개의 도자기 접시와 잔, 포크와 나이프 등으로 저녁 만찬을 차려놓은 대형 설치작품이다. 「디너 파티」는 레오나르도 다 빈치의 「최후의 만찬」을 여성의 시각으로 재창조한, 여성을 위한 만찬이다. 이 근사한 저녁상에서 여성들은 시중을 들기 위해서가 아니라 39개

도9-9 주디 시카고, 「디너 파티」 1974~79, 뉴욕 브루클린 미술관

자리의 주인공으로 초대된다. 초대된 손님들의 이름은 냅킨에 씌어 있다. 모두가 여성들로 고대 메소포타미아의 여신 이시타르부터 레스보스 섬의 시인 사포, 동로마제국의 황후 테오도라, 문인 버지니아 울프와 에밀리 디킨스, 화가 조지아 오키프에 이르기까지 역사 속의 중요한 인물들이 한자리에 모였다. 주디 시카고는 일부러 여성의 전유물이자 가사 노동의 상징인 자수, 여성들의 영역이라 여

겨진 공예품인 도자기를 작품에 이용하였고, 여성의 신체 이미지를 추상적인 형태로 변형시켜 나타냄으로써 여성성을 강조하고 긍정했다.

　　이제는 여성 예술가들이 개성적이고 다양한 접근 방식과 표현 수단을 통해 적극적으로 남성 중심의 표현 기법에서 벗어나 여성만의 새로운 미술언어를 창조해내고 있다. 여성 스스로 여성임을 자각하고 또 긍정함으로써 여성의 눈에 비친 여성의 이미지가 비로소 존재하게 된 것이다.

디지털 시대의 성 역할

얼마 전 '양성평등교육진흥원'에서는 역사 속의 여성 인물들을 수록한 『역사의 문을 열고』라는 교육서를 발간하였다. 교과서에 등장하는 역사적 인물은 학생들에게 성 역할의 모델이 되기에 그 영향력은 굉장히 크다. 하지만 교과서에 들어 있는 대부분의 역사 자료들은 대부분 남성 중심적인 유교적 사관에 의해 쓰여 여성에 대한 기록이 축소 또는 왜곡되어 있으며, 간혹 등장하는 여성들도 지배계층에 국한됐다는 것이 양성평등교육진흥원의 주장이다. 이들은 "현재 중학교 교과서에 등장하는 역사 속 인물 중 여성은 2퍼센트에 불과하며, 그나마도 현모양처 등의 고정된 이미지와 전통적인 성 역할에 국한되어 있다"라면서 '양성평등교육교재'를 만들게 된 취지를 설명했다. 『역사의 문을 열고』는 고대부터 근대까지 우리나라 역사 속의 중요 여성 25명을 선정해 소개했는데, 고구려·백제 건국의 주역 소서노, 한국의 잔 다르크 김마리아, 제주의 거부 김만덕, 남녀평등을 주창한 여성 성리학자 임윤지당 등이 그 주인공들이다.

남성과 여성의 고정된 성 역할 관념이 유지됨으로 인해 일상에서 일어나는 차별은 오늘날에도 여전하다. 성 역할이란, 인간이 속한 사회에서 개인에게 기대되는 행위나 태도와 관련하여 남성과 여성으로서 적절한 역할과 특성으로 규정된 문화적 기대치를 의미한다. 이런 성 역할은 가정과 학교, 사회에서 학습되고 규정된다. 성 역할은 개인이 속한 사회의 문화에 따라 거의 무의식중에 학습되기 쉽다. 특히 현대사회에서는 텔레비전 드라마나 광고, 신문, 잡지 등 대중매체의 이미지에 쉽게 노출되어 이에 강한 영향을 받는다.

회사에서 일하는 아빠, 집에서 육아와 가사노동을 하는 엄마, 사회적 성공을 위해 노력하는 냉철한 남자, 온순하고 순정적이며 감성적인 여

자, 분홍색 옷을 입은 여자아이, 파란색 옷을 입은 남자아이 등의 이분법적인 구분이 굉장히 익숙하게 여겨지지 않는가? '사나이 울리는 신라면' '남자는 여자 하기 나름'이라는 광고 문구에서부터 '남자가 저렇게 입이 가벼워서야' '여자애가 저렇게 선머슴 같아서야' 하는 말들은 성 역할에 대한 고정관념을 잘 나타내는 말들이다. 우리가 잘 알고 있는 동화 신데렐라, 잠자는 숲속의 미녀, 백설 공주, 효녀 심청, 콩쥐팥쥐 등은 모두 왕자가 공주를, 즉 용감한 남자가 곤란한 상황에 빠진 착하고 예쁜 여자를 구해줘 행복하게 살았다는 이야기를 담고 있어 역시 전통적인 성 역할의 고정관념을 확연히 드러낸다. 게다가 안타깝게도 교과서에까지 고정된 성 역할을 보여주는 내용과 삽화가 많다.

이렇게 우리가 인식하지 못하는 가운데 오랫동안 여성 차별적 요소들은 사회 곳곳에 만연해 있었다. 이제 여성 자신과 사회 전반에 걸친 가치 인식은 물론 사회제도와 관습의 변화로 여성의 사회참여가 늘면서 여성의 성취도 또한 높아졌다. 하지만 한편으로는 여자가 사회적으로 성공하려면 '여자라는 생각을 버려라'는 말도 있다. 이는 성공을 위해서 여자이기를 포기하라는 말일까? 이것은 여성성을 그대로 인정하기보다는 남성성을 강요하는 또 하나의 차별을 만들어내고 있는 것은 아닐까?

>>> 더 생각해보기! <<<

'하나만 낳아 잘 키우자'라며 산아제한까지 했던 것이 바로 어제 일만 같은데, 우리나라가 세계적인 저출산 국가가 되었다고 한다. 과도한 교육비 탓도 있지만 육아문제의 부담 때문에 여성들이 출산을 기피하여 나타난 현상이라고 보는 시각도 있다. 직장생활과 가사와 육아를 병행하기가 쉽지 않은 현실에서 여성들의 출산 기피로 우리나라는 점차 고령화 사회가 되어가고 있다. 육아의 사회적인 공동책무를 수행하는 데 효과적인 방법은 무엇일까?

미술사 속의 여성전사, 아르테미시아 젠틸레스키

서양미술사에서 최초의 여성 화가 중 한 사람으로 알려진 아르테미시아 젠틸레스키Artemisia Gentileschi, 1593-1652가 "남성에게만 있어야 하는 재능을 가졌다"고 비판받았다면, 믿을 수 있겠는가?

화가인 아버지에게서 그림을 배운 그녀는 열아홉 살에 아버지의 친구이자 동료화가였던 남자에게 성폭행을 당했다. 그녀는 그를 고소했고 이 최초의 성폭행 소송 사건으로 로마가 떠들썩했다. 하지만 감옥살이를 한 것은 도리어 남자를 유혹했다는 누명을 쓴 젠틸레스키였다. 1년여 동안의 감옥 생활을 하고 나온 그녀는 남성의 권위주의에 대해 강한 분노를 느끼고 그 분노를 그림으로 표출했다.

젠틸레스키가 그린 「홀로페르네스의 목을 베는 유디트」도9-10는 이스라엘판 '논개'인 유디트가 위험에 처한 절체절명의 조국 이스라엘을 구하기 위해 적장을 살해한, 구약성서에 나오는 이야기를 소재로 한 것이다. 기원전 2세기 무렵 아시리아의 장군 홀로페르네스의 군대가 이스라엘의 도성 베툴리아를 포위하여 이스라엘은 위험에 처하게 된다. 이때 성 안에는 남편과 사별하고 혼자 살고 있는 유디트라는 아름다운 여인이 있었는데 그녀는 조국 이스라엘을 구하기 위해 하녀와 함께 적의 진영에 들어간다. 매혹적인 모습으로 치장을 한 그녀는 이스라엘을 쉽게 항복시킬 방법을 알려주겠다며 적장 홀로페르네스를 유혹한다. 만취한 홀로페르네스와 단둘이 남게 된 유디트는 홀로페르네스의 칼로 그의 머리를 벤 후 자루에 담아 하녀와 함께 도성으로 돌아와 성벽에 매달았다. 다음날 그 장면을 본 아시리아 군대는 도성을 버리고 도망쳐 베툴리아는 해방될 수 있었다.

미모와 지혜로 조국과 민족을 구한 영웅인 유디트의 이야기는 서양미

술사 속에서 강자에 대한 약자의 승리, 폭력과 자만에 대한 정의와 소박함의 승리, 남성에 대한 여성의 승리 등의 의미로 많이 다루어졌다. 많은 남성 화가들은 이 매력적인 영웅 유디트를 기품 있고 우아한 성녀의 이미지나 살인을 하기에는 너무 연약해 보이는 여인의 이미지로, 때로는 남자를 유혹해 파멸에 이르게 하는 요부의 이미지로 그려왔다.

하지만 젠틸레스키의 유디트는 다르다. 젠틸레스키는 이전의 두려움과 망설임을 지닌 여성적 이미지의 유디트가 아닌, 마치 가축을 도살하듯 적장의 목을 치는 강인하고 결단력 있는 이스라엘의 민족적 영웅으로 묘사했다. 왼손으로는 침대 위에 누운 홀로페르네스의 목을 누르고 오른손에 든 긴 칼로 목을 베어 사방으로 튀는 피까지 생생하게 묘사해 강렬하고도 섬뜩한 인상을 준다. 너무나 과격한 그림이었기에 당시에도 충격이 컸다고 한다. 게다가 적장의 목을 베는 유디트의 얼굴을 자신의 얼굴로, 적장 홀로페르네스는 자신을 성폭행한 남자의 얼굴로 그려넣어서 젠틸레스키 자신의 개인적 분노를 나타내기도 했다.

젠틸레스키는 여성의 아름다운 미를 강조하기보다는 여성의 내면에 잠재된 강인함이 나타나는 강렬한 그림을 우리에게 남겼다. 우리는 젠틸레스키 개인의 분노의 기록인 이 그림 속의 유디트에서 강인함과 단호함을 볼 수 있다. "약한 자여! 그대 이름은 여자"라고 했던가? 글쎄, 이 그림을 보고도 같은 말을 할 수 있을까?

5g-10 아르테미시아 젠틸레스키 「홀로페르네스의 목을 베는 유디트」, 캔버스에 유채, 199x162.5cm, 1620, 피렌체 우피치 미술관

오리엔탈리즘-서양미술에 담긴 동양에 대한 편견

'해가 뜨는 곳'이라는 뜻의 어원을 가진 '오리엔트Orient'라는 단어에는 묘한 뉘앙스가 있다. 원래 중동 지역과 이집트를 칭하는 단어였기에 고대 문명의 발상지를 떠올리게 해 신비롭고도 장엄한 느낌을 전달한다. 또한 사전을 찾아보면 이 단어에는 '어떤 기준에 맞추어 수정하고 교화하고 적응시키다'라는 뜻도 있다. 신입생이나 신입사원들의 교육 프로그램을 뜻하는 '오리엔테이션orientation'이라는 단어도 바로 오리엔트에서 파생된 단어이다. 이런 관점에서 보면 오리엔탈리즘이 서양 중심의 세계사 속에서 동양을 계몽시키고 교화시켜야 할 대상으로 길들이고자 한 식민 담론을 품고 있는 이데올로기임을 알 수 있다. 동양에 대한 서양의 우월주의를 드러내는 오리엔탈리즘은 미술에서도 강력한 힘을 발휘하였다.

●● 오리엔탈리즘, 서양 제국주의의 왜곡된 시선

> 그들은 스스로 자신을 대변할 수 없고, 다른 누군가에 의해 대변
> 되어야 한다.—칼 마르크스, 『루이 보나파르트의 브뤼메르 18일』

탈식민주의 이론을 주창한 학자 에드워드 사이드Edward Said, 1935~2003가 저서 『오리엔탈리즘』(1978)에서 서문을 여는 제사題辭로 삼은 칼 마르크스의 말이다. 여기서 '그들'이라 함은 동양인을 가리킨다. 인류의 평등을 누구보다도 강하게 주장했던 칼 마르크스조차 동양은 자기 스스로를 재현할 수 있는 능력과 권위를 가지지 못한 열등한 존재라고 정의 내렸던 것이다. 서양인의 오만방자함을 보여주는 대목이 아닐 수 없다. 서양인의 이러한 오만한 사고를 비판하

고 나선 책이 사이드의 『오리엔탈리즘』이었다. 사이드는 오리엔탈리즘이 동양에 대한 서양의 일방적인 접근과 편견의 집합체라고 지적하였다.

　　서양은 동양을 수동적인 대상으로 규정지었다. 동양은 늘 서양에 의해 정의되었고, 서양에 의해 대변되었다. 서양인의 인식 속에 동양은 스스로 일어서고 결정할 수 있는 능동적인 주체적 존재였던 적이 없었으며 오로지 불확실한 서양적 기준에서 만들어진 대상적 존재, 곧 타자他者였다. 서양은 과학적 · 논리적 · 이성적 · 합리적이고 능동적인 '남성'으로, 동양은 비과학적 · 비논리적 · 비이성적 · 비합리적이고 수동적인 '여성'으로 구분 지어졌다. 여기에 동양에 대한 모호한 환상이 더해져 미개하고 잔인하지만 이국적이고 관능적인 매혹을 갖춘 존재로서 한편에서는 동경의 대상이 되기도 하였다.

●● 동양과 서양, 그 영원한 타자

　　동양은 서양에 대한 타자였고, 서양 역시 동양에 대해 타자였다. 이러한 시각은 고대로부터 중세와 근대를 지나 현대에 이르기까지 계속되고 있다. 독일의 대문호 요한 괴테Johann Wolfgang von Goethe, 1749~1832는 "스스로를 알고 타자를 아는 자는 동양과 서양이 분리될 수 없음을 또한 알 것이다"라고 말한 바 있다. 이 말에 따르면 괴테는 동양을 서양의 타자로서 인식하고 있지만 그러면서도 주체인 서양과 타자인 동양이 세계를 구성하는 공통적인 구성체로서 서로 분리될 수 없다고 보았음을 알 수 있다. 반면 우리에게 『정글북』으로 유명한 노벨문학상 수상작가 조지프 러디어드 키플링Joseph Rudyard Kipling, 1865~1936은 서양 중심적인 시선으로 동양을 바라보았다. 이런

더 알아보기

오리엔탈리즘(Orientalism)

'오리엔트(Orient)'에서 나온 말이다. '오리엔트'는 라틴어 '오리엔스(Oriens)'를 어원으로 하는데, 원래 '해돋이' '해가 뜨는 방향'이란 뜻을 가진 단어였다가 그 뜻이 변화하여 동방, 또는 동양을 의미하게 되었다. 이와 반대로 해가 지는 서방을 뜻하는 라틴어 '옥시덴스(Occidence)'는 '옥시덴트(Occident)'라는 단어를 낳았다. 이것은 서방, 또는 서양을 의미한다.

서양인들은 고대부터 '오리엔트'를 지중해를 경계로 그 동쪽을 가리키는 용어로 사용해왔다. 로마 시대에는 로마 제국 내에 있는 동쪽 지방은 물론, 제국 외부의 동쪽에 있는 다른 나라들까지 광범위하게 지칭했다. 이후 동로마, 서로마로 분리된 후 서유럽 중심의 세계관을 형성해가는 과정에서 기독교 문화권에 속한 자신들을 '옥시덴트'라고 부르기 시작하면서 '오리엔트'는 이와 대비되는 이슬람 문화권, 비잔틴 제국을 포함하는 범위로 확대되었다.

근대에 들어서는 식민지 개척으로 인한 유럽인의 지리적 인식이 확대되면서 근동, 중동, 극동 아시아까지의 지역을 모두 포함하는 용어로 사용되었다.

옥시덴탈리즘(Occidentalism)

오리엔탈리즘이 서양 중심의 왜곡된 동양관이라면, 옥시덴탈리즘은 그와는 반대로 동양 중심의 서양관, 동양의 눈으로 보는 왜곡된 서양관이라고 할 수 있다. 옥시덴탈리즘은 서양 중심의 세계관을 전복시키고 동양의 주체적 세계관을 형성했다는 점에서 긍정적인 평가를 받기도 하지만, 오리엔탈리즘의 사고 체계를 그대로 가져와 서양의 자리에 동양을 바꿔치기한 것에 불과하다는 점에서 비판을 받기도 한다. 자신과 다르기에 차별하고 억압하는 편견은 서양에만 있는 것은 아니다. 옥시덴탈리즘도 역시 오리엔탈리즘이 갖고 있는 이분법적 구도에서 벗어나지 못하는 한계를 가지고 있다. 동양 안에도 '동양주의'라고 하는 동양 중심적인 세계관이 있는데 중국의 '중화주의(中華主義)', 일본의 '대동아공영권', 요즘 중국 정부가 내세우는 '동북공정(東北工程)'을 그런 예로 볼 수 있다.

그의 관점이 잘 드러난 시 「동과 서의 발라드」를 보자.

> 오, 동양은 동양이고, 서양은 서양,
> 그 둘은 결코 만날 수 없으리.
> 신의 위대한 심판의 자리에 하늘과 땅이 필히 서게 될 때까지는.

키플링은 영국의 식민지였던 인도 뭄바이에서 태어나 인도와 동양의 여러 나라를 여행하며 얻은 소재로 작품을 발표하였다. 하지만 그에게 인도는 야생소년 모글리가 동물들과 함께 뒹구는 감상적인 이국의 낭만적인 풍경으로서 존재했을 뿐, 그는 단 한 번도 자신을 인도의 풍경 속에 넣고 현실의 모습을 바라본 적은 없었다. 동양과 서양은 영원히 남남이며 결코 둘이 만나는 일은 없을 것이라고 키플링이 호언장담을 한 후 100여 년의 세월이 흘렀다. 과연 키플링의 말은 옳았을까.

•• 오리엔탈리즘으로 가득 찬 서양 미술

동양을 영원한 타자로 바라보는 시각은 오랜 세월 동안 서양 미술사의 오리엔트를 주제로 한 수많은 그림 속에 고스란히 표현되었다. 특히 유럽을 중심으로 한 세계관에서 아시아와 아프리카를 문화적인 타자, 즉 열등한 존재로 바라보는 시선은 19세기의 그림에서 특히 도드라지게 나타난다. 앵그르의 「노예가 있는 오달리스크」^{도10-1}에서는 공교롭게도 피부색이 서로 다른 세 명의 여인이 한 화면 속에 나란히 등장한다. 먼저 왕의 총애를 받는 오달리스크는 백인종으로 화면 중앙에 거의 반半나체로 드러누워 쉬고 있다. 그리고 그 옆에서 그녀를 위해 음악을 연주하는 여인은 황인종으로, 맨

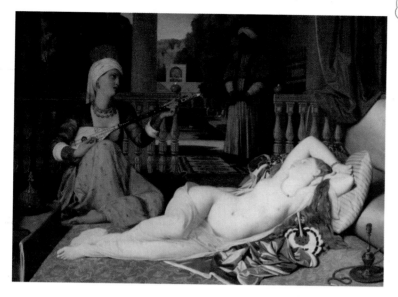

오달리스크(odalisque)

터키어 '오달리크(odalik)'에서 나온 말로, 원래는 시녀를 뜻하는 단어였다. 오달리스크는 요즘 흔히 받아들여지는 것처럼 술탄의 정부(情婦)를 뜻하지 않았고, 다만 그렇게 될 수 있는 가능성이 있는 젊은 여인을 칭하는 단어였다. 하지만 19세기 오리엔탈리즘 화가들에게는 동양에 대한 환상을 상징하는 존재로서 큰 인기를 끈 그림 소재였다.

뒤에 서 있는 시중드는 하녀는 흑인종으로 그려져 있다. 여기서도 피부색에 따른 위계와 차별을 느낄 수 있다. 하지만 이것은 앵그르의 상상일 뿐이었다. 실제로 터키 궁전의 밀실에서 살았던 궁녀들인 오달리스크들은 모두 아랍계 여성이었다. 앵그르는 자신의 눈으로 직접 확인해보지 못했던 동양의 궁전 밀실에 대한 일종의 환상을 가지고 오달리스크들을 그려나갔던 것이다.

　　앵그르뿐만이 아니라 19세기 프랑스 화가 가운데 흔히 '오리엔탈리스트'라고 불리는 화가들 대부분이 동양에 대한, 특히 동양 여성에 대한 편견을 노골적으로 드러내는 그림들을 그렸다. 백인 남성으로 구성된 이 오리엔탈리즘 화가들은 '하렘harem'이라는 이국적인 동양의 비밀스런 공간에 대한 편집증적인 환상을 가지고 있었다. 원래 하렘은 이슬람 문화권에서 가까운 친척 이외의 일반 남자들의 출입이 금지된 금남禁男의 장소를 말한다. 보통 궁궐 내의 후궁이나 가정의 내실로 여성들을 보호하기 위한 공간이었는데, 대부분 백인 남성이었던 서양화가들은 관능적인 여성 노예가 잔뜩 있는

도10-1 장 오귀스트 도미니크 앵그르, 「노예가 있는 오달리스크」, 캔버스에 유채, 1839, 매사추세츠 포그 미술관

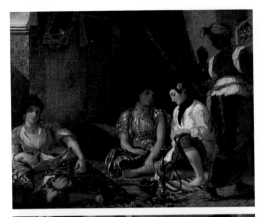

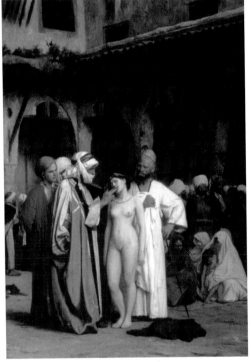

온갖 성적 환상이 가득한 공간이라고 상상의 나래를 펼쳐갔다. 그래서 서양미술사 속에서는 이 이국적이고 환상적인 소재가 자주 등장했는데, 외젠 들라크루아Eugène Delacroix, 1798~1863의 「알제리 여인들」^{도10-2}과 같은 그림이 그 좋은 예이다. 하렘은 그림 속에서 일반 가정의 방 안 모습이 아닌 특별한 공간으로 상상되었고 시중드는 흑인 노예, 아편과 같은 환각제를 함께 묘사해 한층 나른하고 요상한 분위기를 표현했다.

　　동양 여성을 성적인 호기심의 대상으로, 눈요깃거리로 바라보는 서양의 낭만주의적 관점은 19세기 내내 팽배해 있었다. 우리가 잘 아는 앵그르의 「터키탕」「오달리스크」와 장 레옹 제롬Jean-Léon Gérôme, 1824~1904의 「노예시장」^{도10-3} 같은 작품들을 보면 눈요깃감으로 전락해버린 동양 여성의 모습을 쉽게 발견할 수 있다. 이런 동양 여성에 대한 서양의 시선은 계속해서 폴 고갱Paul Gauguin, 1848~1903의 「마나오 투파파우」^{도10-4}나 앙리 마티스Henri Matisse, 1869~1954의 「목련꽃이 있는 오달리스크」 같은 그림에서도 이어져 나타났다.

도10-2 외젠 들라크루아, 「알제리 여인들」, 캔버스에 유채, 180×229cm, 1834, 루브르 박물관
도10-3 장 레옹 제롬, 「노예시장」, 캔버스에 유채, 84.8×63.5cm, 1866, 개인 소장

●● 잔인하고 야만적인 폭군의 땅, 오리엔트
오리엔탈리스트들에게 동양은 야만적이고 미개한 민족의 땅으로 인식되었다. 그래서 동양을 항상 서양이 이끌어주어야 하는 존재로 파

악하였다. 심지어 이들은 동양을 구원하고 재현해줄 일종의 의무와 사명마저 느꼈다. 오리엔탈리스트들의 이러한 인식은 서양의 제국주의가 동양을 식민지로 개척해나가는 당위성을 제공해주는 근거가 되었다. 동양은 폭군의 땅이었기에 이성적이고 합리적인 서양이 그들을 폭군에게서 해방시켜 더 나은 미래를 가져다주어야 한다는 소명감에 불타 있었던 것이다.

20세기 초 이른바 '밸푸어 선언'으로 이스라엘 건국의 결정적 계기를 제공했던 영국의 정치가 아서 밸푸어Arthur Balfour, 1848~1930는 "동양인들의 역사 전체를 보면 그곳에서는 자치의 흔적을 발견할 수가 없다. 그들의 위대한 여러 세기는 전제주의와 절대정부의 통치하에서 지나갔다. 동양은 이제 우리의 통치로 인해 지금껏 사례를 찾아볼 수 없었던 우수한 정부를 갖게 되었는데 이것은 그들뿐만 아니라 서양문명 전체에 대해서도 이익"이라고 말했을 정도였다.

이렇게 서양의 동양에 대한 우월의식은 그들의 식민통치를

도10-4 폴 고갱, 「마나오 투파파우」, 캔버스에 유채, 73×92cm, 1892, 뉴욕 버펄로 올브라이트녹스 미술관

정당화하고, 나아가 동양은 그것을 숙명으로 받아들여야 한다는 식의 잘못된 편견을 조장했다. 그리고 이런 편견은 낭만주의자들의 격한 붓놀림 속에 녹아들었다. 나폴레옹의 이집트 원정, 알제리 합병 등이 있었던 19세기 초부터 프랑스 미술계에는 동방을 동경의 대상을 넘어 화젯거리로 인식하였다. 이른바 프랑스 낭만주의 미술에서는 오리엔탈리즘, 즉 '동방 취향'이 하나의 움직임으로 분류될 정도로 크게 유행하였는데 동방을 소재로 한 그림, 이국적인 색채와 풍경의 여행 그림들이 많이 그려졌다. 특히 들라크루아는 알제리와 모로코 등 북아프리카 지역을 여행하고 그곳에서 상당 시간을 체류하였기에 이 주제로 꽤 많은 작품들을 남겼다.

들라크루아의 「사르다나팔루스의 죽음」^{도10-5}과 「사자 사냥」 같은 작품은 동양에 대한 유럽인들의 뿌리 깊은 오리엔탈리즘을 잘 보여주는 예이다. 「사르다나팔루스의 죽음」은 들라크루아가 영국 시인 바이런의 시극詩劇, 『아시리아 왕 사르다나팔루스』에 감동을 받아 그린 그림이다. 사르다나팔루스는 반란군과의 전쟁에서 패하고 성이 함락당할 위기에 놓이자 부하들에게 자신의 궁전에 장작단을 쌓게 했다. 그 자리에 자신의 온갖 보물을 갖다놓게 하고 후궁들과 노예, 말과 개, 그리고 충복들을 집합시켰다. 그러고는 처참한 살육의 향연을 벌인 뒤 불을 붙여 자신을 포함한 모든 것들을 태워버렸다.

육감적인 몸매의 벌거벗은 여인들이 잔혹하게 살해되는 장면이 화폭을 가득 채우고 있는 이 그림에서, 동양의 군주 사르다나팔루스는 부하들에게 자신의 애첩과 애마를 죽이라고 명하고는 그 장면을 지켜본다. 이 잔인하고 끔찍한 살육의 장면을 들라크루아는 붉은색과 검은색의 강렬한 색채와 인물들의 격렬한 몸부림으로 표현하였다. 이 그림을 보고 있자면 동양의 왕은 비민주적이며 잔인

하고 미개하다는 편견을 저도 모르게 가지게 된다. 하지만 이 모두가 유럽 중심의 역사관의 반영일 뿐이다. 이와 같은 시극을 쓴 바이런이나 그림을 그린 들라크루아 역시 그러한 시각을 갖고 있었던 것이다.

　잔인하고 야만적인 동양을 그린 예는 또 있다. 앙리 르노Henri Regnault, 1843~71는 「그라나다 무어 왕의 즉결처형」도10-6이라는 섬뜩한 제목에서 알 수 있듯 판결도 없이 죄인의 목을 한칼에 베고 나서 자신의 옷자락으로 칼에 묻은 피를 태연히 닦고 있는 폭군의 모습을 그리고 있다. 르노는 19세기 프랑스 낭만주의의 마지막 세대 화가로 에스파냐 안달루시아 지방의 이슬람 문화에 푹 빠져 있었다. 서유럽 지역이지만 동쪽의 비유럽 문명이 지배하는 그라나다에 세워진, 화려한 보석과 대리석으로 치장된 알람브라 궁전을 배경으로 이교도, 즉 이슬람교도의 비인간적이고 비이성적인 처사를 그리고

도10-5 외젠 들라크루아, 「사르다나팔루스의 죽음」, 캔버스에 유채, 392×496 cm, 1827, 파리 루브르 박물관

황색 공포(Yellow Peril)

황인종이 서양문명을 압도할 수 있다는 백인종의 공포심을 일컫는 말로 1895년 독일 황제 빌헬름 2세가 처음 만들어냈다. 이는 19세기에 서양 국가, 특히 미국에 중국 이민자가 늘어나면서 이것이 백인의 임금과 삶의 질을 떨어뜨릴 수 있다는 대중의 공포심을 가리키는 말이다. 20세기 중반에는 일본의 군사적 확장을 경계하는 용어로도 쓰였다.

도10-6 앙리 르노, 「그라나다 무어 왕의 즉결 처형」, 캔버스에 유채, 302×146cm, 1870, 파리 오르세 미술관

있다. 르노는 화려하고 이국적인 오리엔트 문화에 매료되었으면서도 그것을 경계하고 두려워하는 모습 또한 보여준다. '황색 공포'라는 말이 있듯, 그는 화려하면서도 잔인한 오리엔트 문화를 그려내고 있는 것이다.

•• 무기력한 존재, 동양

식민지 동양의 왕이 잔인한 폭군으로 그려지기 일쑤였다면 대부분의 식민지 남성들, 군인들은 야만스러우며 게으르거나 매우 무기력한 모습으로 나타난다. 제롬의 「뱀을 부리는 사람」도10-7에서는 동양 남성이 전통의상을 입고 무기를 든 군인들로, 한가로이 구경에만 열중하고 있는 좀 한심스러운 모습으로 표현되어 있다. 오리엔트의 땅은 이렇게 정체되어 있고 무기력하여 서양의 구원의 손길을 기다리며 서양 문명만이 동양을 구세주처럼 도와줄 수 있는 것으로 그려졌다.

오스트리아 출신의 오리엔탈리즘 화가 루트비히 도이치Ludwig Deutsch, 1855~1935가 그린 「담배 피우는 남자」도10-8를 보아도 동양 남성은 여전히 하릴없이 태만하고 무기력한 인간이다. 프랑스의 낭만주의 시인 라마르틴이 "회교도들은 게으르고 그들의 정치는 변덕스러워 미래가 없다"라고 말한 것처럼 이들은 동양을 후진성, 게으름, 태만함, 비능률의 상징으로 바라보았다. 동양에 대한 이러한 시선은

비단 그림뿐만이 아니라 문학, 음악, 영화 등의 다양한 예술 장르에서 나타나는데 이는 오늘날까지도 계속 이어지고 있다.

우리가 앞서 살펴본 예들처럼 동양은 19세기 화가들이 가장 열중한 주제 중의 하나였다. '상상되고 경험되었으며, 또한 기억되었다'라는 말이 있을 만큼 오리엔탈리스트들에게 동양의 이미지는 서양의 우월성을 대표하기 위해, 동양을 지배하기 위해 상징적으로 만들어진 것이었다. 키플링이 동양과 서양은 결코 만날 수 없을 것이라고 단언한 지 1세기가 지난 지금, 우리가 현실에서 또다른 오리엔탈리즘의 시선을 느끼지 않는다고 확신할 수는 없을 것 같다.

도10-7 장 레옹 제롬, 「뱀을 부리는 사람」, 캔버스에 유채, 34×122cm, 매사추세츠 스털링 프랜신 클라크 아트 인스티튜트
도10-8 루트비히 도이치, 「담배 피우는 남자」, 목판에 유채, 58.4× 41.9cm, 1903, 개인 소장

우리 안의 오리엔탈리즘

에드워드 사이드가 지적했듯이 오리엔탈리즘은 '편입과 배제'라는 이중 전략을 구사한다. 서양의 것은 곧 좋은 것으로 남성·합리·이성·정상·문명을 나타내어 수용하고, 서양의 것이 아닌 것은 나쁜 것으로 여성·비합리·감성·비정상·야만을 나타내어 배제한다. 여기서 말하는 오리엔탈리즘은 소박한 의미의 '동양주의'가 아니라 동양에 대한 서양의 왜곡된 사고방식과 나아가 이러한 시각에서 기인한 동양의 자기비하까지 포함하는 것이다.

서양 중심적인 왜곡된 오리엔탈리즘은 그 시작은 단순한 편견에 불과했는지는 몰라도 억압과 파괴를 낳았고, 심지어 테러와 전쟁으로까지 이어졌다. 9·11테러와 아프가니스탄 침공, 이라크 전쟁, 중동전쟁 등의 갈등은 결국 이런 편견을 제대로 해결하지 못한 실패의 역사적 증거라고도 볼 수 있다. 『문명의 충돌』의 저자로 잘 알려진 새뮤얼 헌팅턴은 20세기에 이념의 대립으로 인한 냉전이 있었다면 21세기에는 문명 간의 충돌이 세계 정치 질서를 결정할 것이라고 주장한 바 있다. 하지만 에드워드 사이드는 헌팅턴의 이러한 충돌이 미국, 더 나아가 서양 문명이 이슬람 문명, 즉 동양을 제대로 이해하지 못한 데에서 비롯된 '무지의 충돌'이라고 반박했다.

하랄트 뮐러는 『문명의 공존』에서 세계의 문명권을 이분법적인 논리의 대결구도로 보지 않고 공존이 가능한 상호보완적인 관계로 보아 문명 간의 공존과 화해를 주장하며 유혈사태를 막기 위한 대안을 제시했다. 하지만 뮐러는 서양이 중심적인 역할을 할 때 문명 간의 공존이 가능한 것으로 보고 있다. 서로 다른 문명의 상대성을 인정하고 다양성을 존중하기에 앞서 일단 전 문명이 세계화된 상태, 즉 서양화된 세계를 전제로

하고 있는 것이다.

서양인들은 자신들의 잣대로 동양을 판단하는 일을 계속하고 있다. 터번과 히잡을 쓴 이슬람교도라면 모두가 다 테러리스트로 단정해버리기 일쑤인 그들의 적대감은 급기야 민간인들에 대한 폭력으로까지 확대되었다.

한편, 오리엔탈리즘은 비서양인들에게 문화사대주의와 배타주의 그리고 자기부정, 자기비하 의식을 낳기도 했다. 이것은 오랜 시간이 흐른 지금 동남아시아 외국인 노동자와 탈북자들에 대한 우리의 이중 잣대에도 그대로 나타나고 있다. 우리가 우리도 모르게 서양인의 눈으로, 서양인의 편견으로 세계를 바라보고 있는 '우리 안의 오리엔탈리즘'은 반드시 극복해야 할 과제이다.

서양이든 동양이든 이 문제를 해결하기 위해서는 문명 간의 차이를 이해하고 차이를 통한 다양성을 인정하는 노력이 필요하다. 즉, 문명의 화해와 공존을 위해서는 서로 차이를 인정하고, 나와 다른 '타자'를 포용함으로써 문명 간의 상호 보완적인 관계를 만들어야 한다.

>>> 더 생각해보기! <<<

이제 외국인들의 모습은 우리네 생활주변은 물론 텔레비전 오락프로그램의 출연자로도 흔히 볼 수 있게 되었다. 국내의 텔레비전 프로그램이나 광고 등의 여러 매체를 통해 나타난 외국인 노동자 및 동남아인들과 영미권 백인들이 어떻게 그려지고 있는지 생각해보자. 그들이 어떻게 다르게 재현되는지 살펴보고 이러한 차이가 사람들에게 어떠한 고정관념을 심어주는지도 생각해보자.

문화재 약탈-루브르는 과연 프랑스 박물관인가?

총칼을 들지 않았을 뿐, 지금도 지구촌 곳곳에서는 빼앗긴 자와 빼앗은 자 사이의 '소리 없는 전쟁'이 벌어지고 있다. 바로 문화재 반환을 둘러싼 팽팽한 힘겨루기가 그것이다. 이 분쟁을 '제3차 세계대전' '문화전쟁'이라고까지 표현하는 사람도 있다. 20세기 중반부터 제기된 문화재 반환과 보상 문제는 제3세계를 비롯한 신생 독립국들에게 단순한 보상 차원을 넘어 자국의 독립성을 세계에 알리고 민족·문화적 정체성을 회복하고자 하는 의지의 실현이라는 의미 또한 갖고 있다. 하지만 제국주의로 일어선 문화 선진국들은 과거 그들의 화려했던 영광을 간직하려는 듯 문화재들을 원래 있던 곳으로 돌려보내고 싶어하지 않는다. 문화재를 모두 원 주인에게 반환하면 박물관은 텅 비어버리게 될지도 모르니까.

•• 서양 열강의 문화재 약탈과 반환의 역사

19세기 말 영국의 역사학자 토머스 칼라일Thomas Carlyle, 1795~1881은 "역사는 문명을 창조했지만 침략자는 문화재를 약탈했다"라고 말했다. 이 말은 우리가 유럽의 대도시들을 여행하다보면 문득 그곳과는 상관없는 전시물들을 보고 가지게 되는 의문에 대한 답이 된다. 심하게 얘기하면 '인류 문화의 보고'인 영국박물관과 루브르 박물관은 '약탈 문화재의 창고'라고 부를 수도 있다. '거대한 약탈 전시관' '문화 제국주의의 신전'이라는 비난의 꼬리표가 이 세계 최대 규모의, 세계 최고 수준의 박물관/미술관들에 꼬리표처럼 함께 붙어 다닌다. 세계에서 몰려든 관람객들은 일단 소장품의 어마어마한 양과 예술적인 박물관 건물과 첨단 전시 시설에 압도당한다. 하지만 이 방대한 양의 소장품들이 대부분 전리품이거나 과거

제국주의 시절 식민지에서 불법으로 약탈해온 문화재라는 사실을 안다면 어떨까? 자국 문화재를 약탈당한 나라의 국민이라면 모욕감과 분노를 느낄 것이다. 하지만 지금 이 순간에도 전 세계 관람객들의 기나긴 행렬은 계속되고 있다. 심지어 자국의 문화재를 약탈당한 국민들조차도 이 비난과 부러움의 대상을 보기 위해 돈과 시간을 들여 먼 길을 떠나는 수고를 아끼지 않는다.

이 모든 것들은 19세기 서양 열강들의 '문화 제국주의'에 의해 야기된 것이다. 영토 확장과 경제적인 이득을 위해 식민지 개척에 앞장섰던 열강은 민족적으로, 또 문화적으로 우월감을 느끼며 피지배국의 방대한 문화재를 불법적이고 조직적으로 유출했다. 20세기에 들어오자 과거 식민지 국가들이 독립국으로서 민족 정체성을 확립하는 과정에서 문화재 반환과 보상을 요구하기에 이른다. 하지만 시간이 꽤 흘렀음에도 문화재 반환을 둘러싼 국가 사이의 분쟁은 쉽사리 조정되지 않고 있다.

한 국가의 문화재를 약탈하는 행위는 그 민족의 정신을 훼손하는 행위이다. 하지만 타국의 문화재를 보유한 국가들은 과거 문화재를 약탈한 자국의 행위에 도덕적인 책임과 반성은 회피한 채 문화재 반환에 소극적인 태도를 보이고 있다. 이것은 아직까지도 그들이 문화 제국주의에서 벗어나지 못했다는 증거가 아닐까. 문화재 반환 문제는 문화재라는 국가 공공 재산의 소유권 양도라는 관점에서 볼 때 나라와 나라 사이의 정치·경제적 관계가 큰 변수로 작용한다. 현재의 문화재 보유국이 과거 문화재를 약탈한 자국의 행위에 도덕적인 책임을 느끼지 못한다면, 문화재 반환을 둘러싼 당사자들의 입장은 늘 평행선을 달릴 수밖에 없을 것이다.

● ● 빼앗긴 자와 빼앗은 자의 팽팽한 줄다리기

2007년 1월 그리스의 중·고교생 2천여 명이 아테네 아크로폴리스 광장에 모여 인간 사슬을 엮어 침묵시위를 벌였다. 이 시위는 영국박물관에 소장된 '엘긴마블스Elgin Marbles'의 반환을 요구하기 위한 것이었다. 과연 '엘긴마블스'가 무엇이기에 이런 시위가 벌어진 것일까?

17세기부터 그리스는 지금의 터키인 오스만 제국의 지배하에 있었다. 1799년부터 1803년까지 터키 주재 영국 대사를 지낸 엘긴 경은 그리스 아테네 아크로폴리스에 있는 파르테논 신전을 장식한 대리석 조각들을 오스만 제국의 묵인 아래 약탈해갔다. 현재 영국박물관에 소장되어 있는 이 '파르테논 마블스Parthenon Marbles'**도11-1**는 엘긴 경의 이름을 딴 '엘긴마블스'라는 이름으로 더욱 잘 알려져 있다.

제2차 세계대전 당시 영국이 엘긴마블스를 소유하고 있다는 사실을 알게 된 그리스는 영국 정부에 반환을 요청했고, 당시 총리였던 윈스턴 처칠은 종전 직후 반환을 약속했으나 그 약속은 지금

도11-1 「여신들」, 파르테논의 동쪽 페디먼트의 일부로 엘긴마블스의 하나. 기원전 435년경, 영국박물관

껏 지켜지지 않고 있다. 박물관 관장은 물론 정치인들, 총리까지 앞장서 그리스로의 '반환불가방침'을 천명하였는데, 그러면서 그들이 내세우는 논리가 일명 '문화재 구제론'이었다. 오히려 영국박물관이 보관을 잘해 훼손을 막고 있고 매년 수백만 명의 관람객들에게 위대한 그리스 문화를 알리는 데 크나큰 공헌을 하고 있으니 감사 인사를 받아야 한다는 것이었다. 2004년 아테네 올림픽을 계기로 그리스는 또다시 반환을 요구했고 전 세계적인 반환 운동으로 인해 엘긴마블스에 대한 관심은 증폭되었다. 하지만 "모든 문화재는 원래 소유국에 돌려주어야 한다"라는 유네스코 결의문에도 불구하고 콧대 높은 영국 신사들은 아랑곳하지 않았다.

•• 해외에서 떠도는 우리의 문화재들

우리나라도 문화재 약탈에 있어서 세계적인 피해자이다. 우리 문화재는 1876년 강화도 조약을 계기로 조직적으로 유출되기 시작하여 구한말의 혼란기와 일제강점기 등을 거치면서 수도 없이 많이 해외로 빠져나갔다. 개인 소장품과 미확인 문화재들이 있어 정확한 숫자를 집계하기는 힘들지만, 국립문화재연구소가 파악한 해외 소재 한국 문화재는 10만 7,857점으로 18개국 347개 박물관과 미술관, 도서관에 흩어져 있다. 박물관에서 밝히지 않았거나 한국의 유물인지 모르고 소장하고 있거나 개인이 소장한 경우는 포함되지 않은 수치이다. 나라별로는 일본, 미국, 중국, 영국, 러시아, 독일, 프랑스 순으로 일본과 미국이 합쳐 80퍼센트를 넘는다. 그중 우리 문화재를 가장 많이 가지고 있는 나라는 단연 일본인데 전체의 절반이 넘는 6만 1,409점이 일본 유수의 박물관에 소장되어 있다. 이들 대다수는 구한말과 일제강점기 때 개인 수집가는 물론 문화재

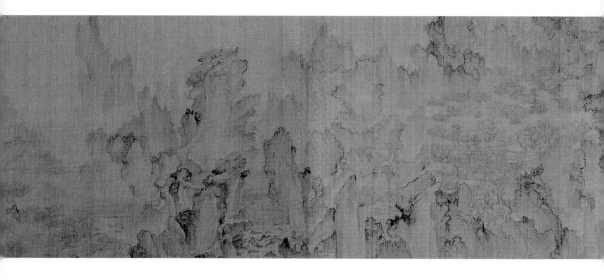

약탈에 조직적으로 나선 조선총독부에 의해 유출되었다. 일본의 문화재 수탈은 임진왜란 때부터 시작된 것으로 골동상과 도굴꾼들을 앞세운 이 국가적 규모의 문화재 약탈과 일본으로의 반출은 일제강점기 내내 계속되었다.

우리의 문화재를 약탈해간 것은 일본만은 아니었다. 서양의 선교사, 외교관, 학자 들을 비롯해 나중에는 미군정까지 우리의 문화재들을 헐값에 구입하여 자국으로 실어 날랐다. 그러나 해외로 반출된 국보급 문화재는 지난 1958년부터 지금까지 일본·뉴질랜드·미국·프랑스 단 4개 국가에서 4,400여 점만이 환수되었을 뿐이다. 아직 환수되지 않은 문화재로는 조선 전기 회화의 최고 걸작인 안견安堅의 「몽유도원도夢遊桃源圖」(일본 덴리대 중앙도서관 소장)**도11-2**와 「수월관음도水月觀音圖」(교토 센오쿠하코우칸 소장)를 포함하여 다수의 고려불화와 조선불화, 고려청자와 조선백자가 일본을 비롯하여 미국과 유럽의 여러 박물관에 소장되어 있다. 또한 신라시대의 걸작인 「금동약사여래입상金銅藥師如來立像」(보스턴 미술관 소장)과 최고의 공예작품이라 할 수 있는 고려 11세기 은제도금 주전자(보스턴 미술

도11-2 안견, 「몽유도원도」, 비단에 수묵 채색, 106.5×38.7cm, 1447(세종 29), 일본 덴리대학 중앙도서관
도11-3 세계 최고(最古)의 금속활자본 『불조직지심체요절』, 1377, 파리 국립도서관

관 소장) 등 다수의 국보급 문화재, 프랑스 파리의 국립도서관에 있는 세계 최고最古의 금속활자본인 고려시대 『불조직지심체요절佛祖直指心體要節』('직지심경'이라는 이름으로 잘 알려져 있다)**도11-3**, 신라 승려 혜초의 『왕오천축국전』 등이 아직 우리나라로 돌아오지 못하고 있다.

** 외규장각 고문서 반환 협상

1993년 9월에 있었던 한불 정상회담에서 김영삼 대통령과 미테랑 대통령은 병인양요丙寅洋擾(1866) 때 탈취해가 파리 국립도서관에 소장되어 있는 외규장각 고문서 반환에 합의하였다. 하지만 프랑스 정부는 그 당시 반환 합의의 상징으로 『휘경원원소도감의궤徽慶園園所都監儀軌』 한 권만을 전달하고는 지금까지 아무런 소식이 없다. 그동안 수차례 정치적인 창구를 통해 외규장각 고문서 반환 협상이 이뤄졌지만 협상 결과는 반환에서 영구 대여로, 영구 대여에서 그에 상응하는 국내 고문서와 맞교환한다는 등가교환 원칙으로 후퇴하기만 했다. 이는 치욕적인 협상으로 약탈자의 소유권을 우리 스스로 인정하는 꼴이 된다는 국내의 엄청난 반발에 부딪혀 실효를 거두지 못하고 교착 상태에 빠져 있다.

외규장각 고문서는 191종 297권에 이르는 의궤도서로 이뤄져 있다. 이중 31종은 국내에 사본이 없는 유일본으로 그 역사적 가치는 이루 말할 수 없을 정도로 크다. 우리 학계와 대다수 국민은 불법으로 약탈해간 우리 문화재의 무조건적인 즉각 반환을 요구하고 있다. 하지만 프랑스 측은 전시 약탈물로 인정하기에는 공소시효가 지나 프랑스 내의 문화재로 등록된 자국의 재산이며, 국립노서관 도서는 양도할 수 없다는 프랑스 국내 실정법을 들어 반환을

더 알아보기

『왕오천축국전』(往五天竺國傳)

『왕오천축국전』이 세상에 알려진 것은 불과 100년 전의 일로, 1908년 프랑스의 동양학자 폴 펠리오(Paul Pelliot, 1878~1945)가 실크로드의 둔황(敦煌) 석굴의 조그만 동굴에서 우연히 발견하였다. 두루마리 필사본의 형태로 발견된 이 책은 원본의 절반에 해당한다. 8세기 반에 쓰인 것으로 13세기 후반에 마르코 폴로(Marco Polo, 1254~1324)가 쓴 『동방견문록(東方見聞錄)』보다 500년이나 앞서는 기행문이다. 8세기 인도, 중앙아시아에 관한 저술로 그 내용의 충실함에서도 높은 평가를 받는다. 우리 역사에서 혜초 이전에 아시아 대륙을 횡단한 사람은 없었고 또한 이런 생생한 현지 견문록을 남긴 사도 없었다. 하지만 안타깝게도 우리는 혜초의 생생한 기록을 볼 수 없다. 지금은 파리의 국립도서관에 보관되어 일반 관람이 불가능하기 때문이다.

의궤도서(儀軌圖書)

왕실의 혼례, 장례, 궁궐 신축 등 각종 의식과 행사의 절차와 내용을 자세히 기록한 책을 이른다.

거부하고 있다. 1993년 미테랑 대통령이 외규장각 고문서를 한국 정부에 반환하겠다는 입장을 표명했을 때 국립도서관 직원들은 도서관 문을 닫고 국가의 문화유산을 정치·외교적 수단으로 사용한다며 항의하는 성명서를 발표하는 등 거세게 반발했다. 『휘경원원소도감의궤』를 한국에 전달할 임무를 맡고 온 프랑스 국립도서관의 여직원 두 명은 호텔 방에서 도서를 끌어안고 울고불고 하면서 반환 약속시간까지 돌려주지 않는 해프닝을 벌이고 프랑스로 돌아가서는 사표를 냈다고 한다.

미테랑 대통령이 한국에 호의적으로 외규장각 고문서 반환을 약속한 것은 사실 고도의 정치적 제스처에 불과했다고 할 수 있다. 당시 프랑스는 한국에서의 고속철도 사업과 관련해 독일과 경쟁하고 있었는데 결국 1995년 3월 프랑스의 고속전철 테제베가 사업자로 최종 선정되자 프랑스 정치계와 문화계는 언제 그랬냐는 듯이 말을 바꿔버린 것이다. 실속은 다 챙기고 손해는 하나도 없는, 그들의 입장에서는 성공적인 거래였다.

●● '내 것은 내 것, 네 것도 내 것'

2000년 10월 파리의 뤽상부르 미술관에서 독일의 라우 재단이 소장한 인상파 화가 폴 세잔Paul Cézanne, 1839~1906의 그림이 전시되었다. 프랑스는 이 그림이 1941년 나치가 약탈해간 그림이라면서 압수해버렸다. 민간단체인 라우 재단이 1981년 경매를 통해 이 그림을 구입한 것임에도 불구하고 자국 내로 그림을 들여와 버젓이 전시를 열게 한 다음에 나치의 약탈을 핑계로 빼앗아버린 것이다. 이처럼 프랑스는 자국의 문화재는 모든 법을 바꿔가면서까지 찾아오는가 하면, 일부 나라에 대해서는 문화재를 반환한 선례를 가지

고 있기도 하다. 상대국을 봐가면서 협상을 한다는 인상을 지울 수 없다. 한마디로 나의 것도 나의 것, 남의 것도 나의 것이라는 그들의 행동이 과연 '문화민족'이라 스스로 자랑스러워 하며 붙인 명칭에 어울리는지 뒤돌아볼 일이다.

여기서 외규장각 고문서 반환 협상 시기와 협상 전략에서 준비 미흡과 확실한 원칙을 내세우지 못하고 계속해서 우왕좌왕한 과거의 과오를 생각하지 않을 수 없다. 과연 이대로 실패한 거래로 끝나버리고 마는 것일까. 안타까울 뿐이다.

문화 국제주의자 대 문화 민족주의자

'74434'이란 숫자가 귀에 익다. 얼마 전까지 한 공중파 방송 프로그램을 통해 우리에게 제법 익숙해진 숫자다. 이는 해외로 유출된 우리 문화재의 숫자를 의미한다고 하여 우리가 되찾아야 할 민족적 자존심의 한 상징과도 같이 받아들여지기도 한다. '위대한 유산 74434'라는 프로그램은 해외에 나가 있는, 우리 민족의 얼과 역사가 담긴 문화재를 환수해오자는 취지에서 방영되었다. 이 프로그램은 사회적으로 큰 공감대를 불러일으켜 누리꾼들의 조직적인 활동과 그에 따른 적극적인 차원의 모금운동까지 벌어졌다. 급기야 2007년 1월에는 『르몽드』 신문에 프랑스 파리 국립도서관에 소장된 외규장각 도서 반환을 촉구하는 광고를 내기에 이른다. **도11-4** 정치적이고 외교적인 협상을 떠나 민간문화 교류 차원에서 인정에 호소한 눈물겨운 노력이었다.

하지만 우리에게도 프랑스처럼 원 소유주에게 반환해야 할 문화재가 있다는 사실을 아는 사람은 그리 많지 않은 것 같다. 현재는 중국 신장웨이우얼자치구 지역인 옛 투르판의 유물이 그것이다.

국립중앙박물관에는 외국 유물 가운데 백미^{白眉}로 꼽히는 중앙아시아 유물 1,500여 점이 소장되어 있다. 일명 '오타니 컬렉션'으로 불리는 이 유물들은 일본 교토에 위치한 유명한 절 니시혼간지^{西本願寺}의 문주 오타니 고즈이^{大谷光瑞, 1876~1948}**도11-5**가 중앙아시아 지역(지금의 신장성 지역)을 1902년 9월부터 1914년까지 세 차례에 걸쳐 탐사하면서 도굴해온 유물들이다. **도11-6** 원래 일본에 있던 오타니 컬렉션은 오타니의 몰락 이후 한·중·일 삼국으로 뿔뿔이 흩어졌다. 한국에 있는 오타니 컬렉션은 오타니의 몰락 후 그의 재산을 넘겨받은 일본의 재벌 구하라 후사노스케가 조선 광산 채굴권을 얻은 대가로 조선 총독부에 기증한 것이다. 이 유물들

은 현재 용산 중앙박물관에 소장되어 그 일부가 일반에 공개 전시되고 있다.

그런데 지금 한국에서는 '오타니 컬렉션 반환 환수위원회'가 수립되어 반환을 추진 중에 있다. 이 반환 운동의 중심에 있는 인물은 혜문 스님이다. 그는 "오대산 사고와 일본 궁내청이 보관하고 있는 조선왕실의궤 환수 운동을 진행해오면서 우리 정부가 오타니 컬렉션을 갖고 있는 것은 논리적 모순이라는 생각을 떨칠 수 없었다"며 이 운동을 시작하게 된 동기를 밝혔다. 하지만 오타니 컬렉션의 반환에 대한 의견은 찬반으로 팽팽히 나뉘어 갈등 중에 있다.

그렇다면 루브르 박물관이 프랑스 미술관인가라는 질문을 던졌을 때 어떻게 답할 수 있을지에 대해 생각해보자. 프랑스 입장에서 보면 '그렇다'고 할 것이고, 문화재를 약탈당한 국가의 입장에서 보면 '아니다'라고 답할 것이다. 이것은 문화재 반환에 대한 '문화 국제주의자'와 '문화 민족주의자'의 상반된 시각을 보여준다. 문화재는 인류 공동의 재산이기에 현재 소유한 자가 주인이라고 주장하는 문화 국제주의를 따르면 약탈한 문화재는 반환을 하지 않아도 될 것이다. 반면 문화 민족주의에서는 문화재는 민족 고유의 재산이므로 원래의 소유국으로 돌려주어야 한다고 주장한다. 이 상반된 견해 속에서 어떤 행동을 취해야 할까? 한쪽에서는 약탈당한 문화재를 환수받기 위해 노력하면서 자의든 타의든 간에 약탈한 문화재를 본국으로 돌려주지 않는 프랑스의 이중성을 그대로 답습할 것인가?

>>> 더 생각해보기! <<<

'외규장각도서 반환 운동'은 한 공중파 방송의 연예 프로그램이 주도로 벌어졌다. 국가적인 차원의 문제에 상업 방송이 나서게 된 까닭은 무엇일까? 이러한 문제를 일개 언론사가 제기할 수밖에 없었던 것은 어떤 이유에서인지 국가의 입장에서 생각해보자.

도11-5 런던 체류 당시(1901)의 오타니 고즈이 (大谷光瑞)
도11-6 1914년 3월 수집 유물을 낙타에 싣고 내몽고의 사막을 지나는 제3차 오타니 탐사대.(『大谷探檢隊 西域文化資料選』, 1989)

약탈 문화재가 가득한 세계 최고의 박물관들

고대 이집트의 유물을 보기 위해서는 멀리 힘들게 이집트를 직접 찾아가기보다는 영국, 프랑스, 독일의 시설 좋은 세계 3대 박물관을 찾는 것이 더 낫다는 말이 있다. 이 거대한 박물관들을 호화롭게 장식하고 있는 전시품들은 당사국들의 유물이 아닌 식민지 전쟁에서 얻은 전리품이 대부분이다. 패권주의에서 밀린 약소국들의 불행한 역사의 희생물이 전시되어 있는 박물관들을 한번 살펴보자.

1. 영국박물관 British Museum

세계 최초의 공공 박물관인 영국박물관^{도11-7}은 1753년에 세워졌다. 40만 년 전 선사유적에서부터 현대미술작품까지 총 1천2백만 점의 문화재를 소장하고 있는 세계 최대의 인류문화사의 보고이다. 인류 문명사를 한눈에 볼 수 있는 엄청난 소장품을 보유하고 있지만 입장료는 무료이다. 빼앗아온 유물로 가득 찬 박물관에 구경 오는 것은 언제든 환영이지만 돌려줄 수는 없다는 그들의 입장을 대변이라도 하는 것일까?

이 콧대 높은 곳에 한국전시실^{도11-8}이 생겼다. 영국박물관은 삼국시대 고분 유물을 포함해 금동불·고려청자·조선백자·불화·풍속화·칠기·금속공예·조선후기 공예품 등 1천5백여 점을 소장하고 있다. '사랑방Saranbang'이라는 이름이 붙은 한국전시실은 한국국제교류재단이 120만 파운드(약18억 원)를 지원해 박물관 2층에 85평 규모 2000년에 공식 개관하였다.

도11-7 고대 그리스 신전의 모습을 한 영국박물관의 정면 ⓒ 김홍기
도11-8 영국박물관 안에 한국국제교류재단의 지원으로 만들어진 한국 전시실 '사랑방'

2. 루브르 박물관 Musée du Louvre

원래 '루브르 궁'으로 불렸던 왕들의 보물창고 루브르

박물관^{도11-9}은 프랑스 혁명정부에 의해 1793년 개관하였다. 이곳은 프랑수아 미테랑 전 프랑스 대통령이 "궁전 전체를 미술관으로"라는 표어를 앞세워 추진한 '그랑 루브르^{Grand Louvre}' 계획에 의해 1997년 고대와 현대가 절묘하게 조화된 건축물로 새롭게 탄생하였다. '그랑 루브르' 계획에는 1981년부터 15년 동안 70억 프랑(우리 돈으로 약 1조 7,500억 원)이 투자되었으며, 중국계 미국인 건축가 I. M. 페이가 설계한 유리 피라미드로 새 단장을 하고 일반에 공개되었다. 철과 유리라는 차가운 재료를 사용했음에도 불구하고 기존의 루브르 박물관의 건물과 완벽한 조화를 이뤄 내 탄성을 자아냈다. 특히 전보다 2배 이상의 면적으로 새로 개관한 이집트관은 이집트 고대 유물 9,500점을 화려한 조명 아래 전시하고 있다. 연간 750만 명 이상의 관람객이 찾는 루브르 박물관은 총 30개의 전시실을 갖추고 있으며 약 40만 점의 소장품 중 약 3만 5천여 점을 상설 전시하고 있다.

3. 페르가몬 박물관^{Pergamon Museum}

'페르가몬'은 지금의 터키에 자리한 옛 그리스 헬레니즘 왕국의 수도 이름으로, 현재 터키에서는 이 지역을 '베르가마'라고 부른다. 그런데 왜 독일의 수도 베를린의 '박물관 섬'으로 불리는 지역에 '페르가몬'이란 이름

도11-9 루브르 박물관과 I, M, 페이가 설계한 루브르의 명소 유리 피라미드 ⓒ 류승희
도11-10 페르가몬 박물관에 소장된 제우스 제단의 전경. 어마어마한 규모가 짐작된다.

을 가진 박물관이 있는 것일까?

　19세기에 독일은 터키로부터 발굴 허가를 받아 상당수의 헬레니즘 유물을 독일로 가져왔다. 이 유물들은 기존의 박물관에 수용할 수 없을 정도로 방대한 양이어서 1930년에 새로 박물관을 지어 전시를 하게 되었는데 이 박물관이 페르가몬 박물관^{도11-10}이다. 이 박물관엔 서아시아의 고대 건축물과 유물 등 고대 인류 역사의 문화유산이 전시되고 있다. 그 중에서 가장 유명한 것은 제우스 대제단으로, 그 규모가 엄청나서 보는 이를 압도한다. 기원전 180~160년에 도시의 승전을 기념하기 위해 에우메네스 2세가 도시 정상에 세운 제단인데, 바로 이 신전이 페르가몬 박물관 안으로 통째로 들어왔다. 높이가 10미터, 정면의 길이가 30미터에 달하는 이 제단은 사각형의 기단 위에 이오니아식 원주 기둥이 세워져 있고, 기단에는 그리스 신화에 나오는 올림포스 신들과 거인 족과의 싸움이 조각되어 있는데, 마치 살아 있는 듯 생동감이 있어 화려했던 헬레니즘 예술의 극치를 보여준다.

전쟁의 참혹함을 고발한 그림들

인류의 역사 속에서 전쟁만큼 인류에게 큰 영향을 끼친 사건이 또 있을까? 전쟁의 역사가 바로 우리 인류의 역사라고 해도 과언이 아닐 정도이다. 전쟁으로 인해 인류는 여러 번 역사의 전환을 맞이했고 정치·경제·철학·과학·문화예술 등 사회의 모든 분야가 전쟁으로 인해 진화하기도 한다. 삶을 송두리째 빼앗아가는 전쟁의 정신적·육체적 고통과 그로 인한 상처는 쉽게 지워지지 않는다. 예술 분야에서도 전쟁은 단골 소재이다. 단순히 전쟁을 기록하는 데서 벗어나 점차 전쟁의 잔혹함을 고발하고 전쟁을 통해 인간 본성을 파헤치고자 하는 경향의 작품도 찾아볼 수 있다. 예술가들은 전쟁을 어떻게 바라보았으며 그들의 시각이 작품에 어떻게 반영되었는지 알아보자. 비록 총칼을 들지는 않았지만 예술작품은 때론 막강한 힘을 발휘하는 무기가 될 수 있을까?

•• 낯선 이름의 비극이 세상에 알려지다

미술사 속에서 전쟁을 소재로 한 작품들은 심심치 않게 발견된다. 전투 장면을 실감나게 묘사한 그림도, 전쟁을 승리로 이끈 영웅들의 활약상을 담은 그림도 있다. 역사가 주로 승리자의 관점에서 기록된 것처럼 승전을 기념하는 그림들은 무수히 많다. 하지만 인류애와 민족애를 바탕으로 전쟁의 참혹성을 고발하고자 한 작품들도 물론 있다.

에스파냐 최고의 화가로 꼽히는 프란시스코 고야Francisco José de Goya y Lucientes, 1746~1828가 그린 「1808년 5월 3일, 마드리드 프린시페 피오 산에서의 처형」^{도12-1}이 그 대표적인 작품이다. 궁정 수석화가로 활동했던 고야는 초기에는 화려한 왕실의 생활과 인물을 담은 그림

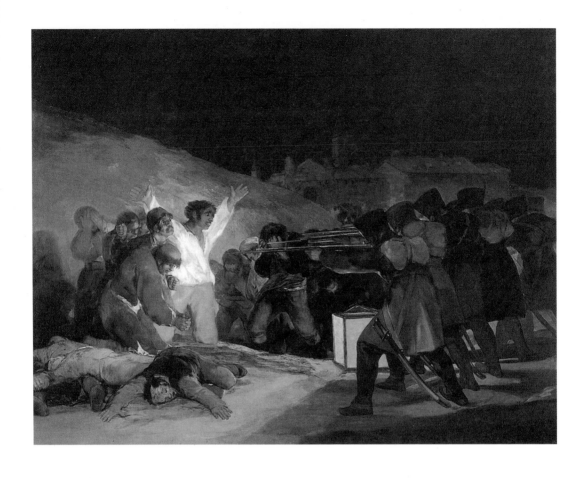

을 주로 그렸지만, 점차 당시 궁정 사회의 인습과 무기력, 허영과 퇴폐 등의 부조리한 현실을 고발하는 그림을 그리게 되었다. 만년에 접어들수록 전쟁과 폭력, 살인 등 죽음과 공포를 주제로 한, 소위 '검은 그림'으로 불리는 작품을 제작했는데, 이는 40대에 중병을 앓아 청각을 상실한 개인사와 프랑스 나폴레옹군의 에스파냐 침입과 같은 역사적 사건 모두와 연관이 있다.

여기서 당시 에스파냐 왕실과 프랑스 공화정부의 정치적 관계에 대해 알아보자. 16세기 세계를 주름잡던 태양의 제국, 에스파냐는 19세기에 들어와서 영국과 프랑스에게 그 패권을 넘겨주게 되

었다. 이 과정에서 영국을 견제하기 위해 에스파냐를 이용하려 했던 나폴레옹이 에스파냐 정치에 개입하였다. 프랑스 부르봉 왕가의 후손인 에스파냐 국왕 카를로스 4세는 무능력하여 왕비 마리아 루이사와 그녀의 정부이자 총리인 마누엘 고도이의 꼭두각시 노릇을 하고 있었다. 정치적으로 큰 야심을 갖고 있던 고도이는 1804년 이후 프랑스와의 동맹관계를 깨고자 했다. 이에 화가 난 나폴레옹은 에스파냐에 압력을 가했고, 입지가 약해진 고도이는 왕의 맏아들 페르디난도를 왕으로 추대하려 했으나 페르디난도는 나폴레옹에게 지원을 요청했다. 프랑스의 에스파냐 원정군이 1808년 3월 마드리드로 진격하였고 대규모 폭동이 일어나자 나폴레옹은 카를로스 4세와 페르디난도, 고도이를 모두 퇴위시킨 후 자신의 형 조제프 보나파르트를 에스파냐의 새 국왕으로 선포했다. 이 사건으로 에스파냐 국민은 프랑스에 대항해 봉기했다. 1808년 5월 2일, 성난 군중이 몰려들어 충돌하는 과정에서 프랑스 군인 몇 명이 죽자 프랑스 군대는 군중을 향해 발포하였고, 결국 마드리드 시민 44명이 5월 3일 새벽 프린시페 피오 산에서 처형당하는 참사가 일어났다.

이 사건이 발생하고 6년이 지난 1814년에 고야가 그날의 장면을 상기해 그린 작품이 바로 「1808년 5월 3일」이다. 고야는 그날의 참혹했던 사건을 기록하여 인간에 대한 인간의 잔학한 행위를 고발하고자 했다. 이 그림을 보면 고야가 인물을 정확히 묘사하려고 하기보다는 그 상황에서 인물들이 느낀 심리 상태를 심도 있게 다루려고 했음을 알 수 있다. 고야는 프랑스 군인들이 에스파냐 민중을 처형하는 장면을 묘사하면서 총을 쏘는 군인들의 얼굴은 보여주지 않음으로써 이들을 더욱 비인간적인 모습으로 그리고 있다. 줄을 맞춰 선 군인들의 일률적인 움직임은 마치 기계 같아 보이기까지 한다. 하지만 총살당하기 직전의 사람들은 분노와 패배감, 공

포와 전율 등에 휩싸인 다양한 몸짓과 표정을 보이고 있다.

어두운 색조의 화면에서 가장 눈에 띄는 사람은 흰색 상의와 노란색 바지를 입고 두 손을 위로 치켜든 남자다. 이 사람의 포즈는 십자가 위의 그리스도를 떠올리게 해 마치 에스파냐 민중의 부활을 약속하는 것 같다. 에스파냐 민중이 결국에는 승리할 것이라고 다짐이라도 하듯이. 그 아래에는 이미 처형당해 피를 흘리고 쓰러진 시체가 쌓여 있고 뒤쪽에는 곧 처형될 사람들이 이를 바라보면서 기도를 하거나 두 손으로 얼굴을 감싸고 있어 이들이 느꼈을 법한 공포감이 잘 드러나 있다. 멀리 보이는 검은 하늘을 배경으로 펼쳐진 회색빛 도시 풍경은 전쟁의 공포가 드리운 암울한 마드리드의 상황을 암시적으로 보여주고 있다. 이런 여러 가지 장치를 통해 긴장감을 전해 성스럽게 느껴지기까지 하는 이 그림은 에스파냐 국민들이 자유를 위해 목숨을 잃어가는 모습을 통해 전쟁의 잔혹함을 고발하고자 한 고야의 의도를 잘 드러내고 있다. 이 작품은 1814년 5월 마드리드에서 개최된 추도식에서 공개되어 에스파냐 국민을 민족주의의 깃발 아래 단결시켰다. 고야의 그림으로 인해 프린시페 피오 산에서의 처형은 의견이 다르다는 이유로 인간을 학살하는 폭력의 극악함에 대한 고발이라는 상징성을 갖게 되었다.

●● 마네의 폭로

파리 만국박람회가 한창이던 1867년 7월 1일. 오스트리아의 황제 프란츠 요제프 1세의 동생 조제프 페르디난트 막시밀리안Joseph Ferdinand Maximilian, 1832~67 왕자가 서른다섯 살의 나이로 멕시코에서 총살당했다는 소식이 파리에 전해졌다. 막시밀리안은 멕시코를 점령한 나폴레옹 3세와 자유주의 정부를 무너뜨리려는 멕시코 보수파의

추대로 1864년 4월에 멕시코 독립군에게 맞설 군사력도 갖추지 못한 채 황제 자리에 오른 인물이었다. 멕시코의 자유주의 세력은 이에 반대하여 무력 저항으로 맞섰다. 1865년 남북전쟁을 막 끝낸 미국이 프랑스군의 철수를 요구했고, 막시밀리안이 집권한 지 채 3년도 안 되었던 1867년 2월, 나폴레옹 3세는 10년 이상 멕시코에 주둔하고 있던 프랑스군을 멕시코에서 모두 철수시켰다. 이 과정에서 나폴레옹 3세는 막시밀리안을 구출하지 않았기에 프랑스군의 철수로 고립된 막시밀리안과 그의 측근들은 과격한 멕시코 독립군들에게 체포되어 1867년 6월 19일에 처형당했다.

에두아르 마네는 이런 나폴레옹 3세의 처사에 불만을 가지고 이 사건의 궁극적인 책임이 나폴레옹 3세에게 있음을 폭로하기 위해 「막시밀리안의 처형」을 그렸다.**도12-2** 막시밀리안이 멕시코 독립군에게 체포되어 총살되는 장면을 담은 이 그림은 구성면에서 상당 부분 고야의 「1808년 5월 3일」에서 영감을 받았다는 것을 알 수 있다. 마네는 고야와 마찬가지로 총구를 겨누며 사형을 집행하는 군인들을 오른쪽에, 사형당하는 사람들은 왼쪽에 그려넣었다. 다만 고야의 그림은 영화의 한 장면처럼 극적으로 표현된 데 반해 마네의 그림은 마치 냉소적으로 느껴질 만큼 차갑고 사실주의적이다. 고야는 군인들이 총을 겨누는 장면을 묘사한 반면 마네는 군인들이 총을 막 쏘아서 총구에서 화약 연기가 뿜어져 나오는, 좀더 극적인 장면을 묘사하고 있다. 처형당하는 사람들은 고야의 그림에서처럼 얼굴을 감싸며 공포에 떨고 있는 것이 아니라 당당하게 서 있는 모습이고, 총구가 바로 가슴 앞에 있을 만큼 군인들과의 거리는 더 가깝다. 한쪽에서 자신의 발포 차례를 기다리면서 장전하고 있는 군인의 얼굴은 무덤덤하기까지 하다. 살인은 별로 대단한 일도 아니라는 듯이 말이다. 이 그림의 흥미로운 점은 막시밀리안을 처형한

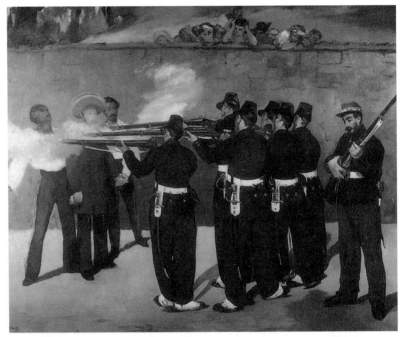

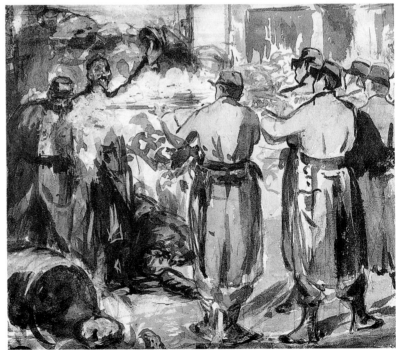

도12-2 에두아르 마네, 「막시밀
리안의 처형」, 캔버스에 유채,
252×305cm, 1867, 런던 내
셔널갤러리
도12-3 에두아르 마네, 「내전
(바리케이드)」, 종이에 수채, 46.2
×32.5cm, 1871

것은 멕시코 군인들이었는데 그림 속의 군인들은 프랑스 군복을 입고 있다는 점이다. 마네는 또한 그림에 막시밀리안의 처형 날짜를 적어넣음으로써 이 사건의 전말을 명백히 폭로하고자 했다. 마네는 이 주제를 담은 그림을 1년 반 동안이나 유화와 수채화, 석판화로 반복해서 그렸다.^{도12-3}

●● 총칼보다 강한 그림

20세기에 접어들면서 전쟁의 양상도, 그 피해도 더욱 커져만갔다. 말 그대로 전 세계가 기나긴 전쟁의 소용돌이 속에 있었다. 현대미술의 천재화가로 회자되는 파블로 피카소^{Pablo Picasso, 1881~1973} 또한 고야와 마네의 전례를 따라 유사한 방법으로 전쟁의 참혹함을 고발했다. 에스파냐 내란(1936~39)을 소재로 그린 「게르니카」(1937)와 한국전쟁(1950~53)을 소재로 한 「한국에서의 대학살」(1951)이 그것이다.

1937년, 에스파냐 북부 바스크 지방의 작은 마을 게르니카가 나치 독일 공군기들의 폭탄 세례를 받고는 폐허로 변한 사건이 발생했다. 3시간 동안 무려 32톤의 폭탄을 퍼부은 엄청난 규모의 폭격이었다. 1936년에 일어난 공화파와의 내전 중에 파시스트인 프랑코 장군을 지원하던 나치 독일은 곧 일어날 제2차 세계대전을 위한 폭격 실험을 준비하고 있었고, 그 과정에서 게르니카가 2,000명이 넘는 무고한 민간인 사상자를 낸 비극적 사건의 주인공이 된 것이다.

당시 피카소는 그해에 열리기로 예정된 파리 만국박람회의 에스파냐관의 벽화 제작을 의뢰받아 프랑스 파리에 머무르고 있었다. 조국의 비보를 접한 피카소는 한 달 반 만에 폭이 7.8미터, 높이가 3.5미터에 이르는 대작을 완성하기에 이른다.^{도12-4}

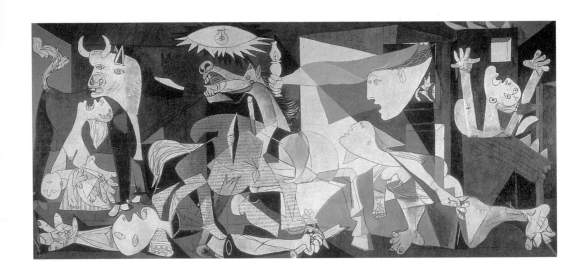

피카소는 폭격 그 자체를 묘사하지는 않았다. 목이 베인 군인, 죽은 아이를 품은 어머니의 절규, 부러진 칼을 꼭 쥐고 있는 잘린 팔, 말 아래에 짓밟힌 사람들, 상처 입은 말, 버티고 서 있는 소의 모습을 통해 전쟁의 비참함과 공포, 분노를 암시적이지만 강렬하게 표현했다. 또한 어둠속에서 비명을 지르는 사람들, 황소와 말, 부러진 칼 등의 상징을 사용해 파시즘의 횡포를 고발하고 있다. 입체파 화가인 피카소는 인물을 의도적으로 왜곡하여 표현하였고 여러 각도에서 본 사물의 형태를 단순화하고 흰색·검은색·회색·황토색 등 제한된 색상만을 사용하여 비장미와 애도의 감정을 나타냈다. 이런 억제된 표현 덕분에 역설적이게도 전쟁의 공포, 민중의 분노와 슬픔은 조용하지만 강렬하게 느껴진다. 이 비극과 상징으로 가득 찬 복잡한 구성을 통해 피카소는 비난받아야 할 것은 공습을 주도한 히틀러 정권만이 아니라 실제로 폭격을 사주한 에스파냐 프랑코 군부임을 고발하려 했다.

조국에서 벌어진 학살 행위를 고발하고자 제목을 「게르니카」로 붙인 이 그림은 그해 파리 만국박람회를 비롯하여 유럽의 여러

도12-4 파블로 피카소, 「게르니카」, 캔버스에 유채, 349.3×776.6cm, 1939, 마드리드 소피아왕비 미술관

나라에서 순회 전시되었다. 「게르니카」는 독재와 탄압, 폭력에 침묵하던 세계의 지성인들이 무력에 항거하여 일어서는 계기를 마련했다. 이 작품은 곧 전쟁의 비참함을 다룬 작품 중 가장 힘이 넘치는 걸작으로 알려지게 되었고 오늘날 20세기의 기념비적인 작품으로 평가된다.

결국 에스파냐가 프랑코 정부의 지배하에 놓이게 되자 공화파 지지자였던 피카소는 이 그림이 에스파냐로 반입되는 것을 거부했다. 1939년에 피카소는 에스파냐의 민주주의와 자유가 회복된 후에만 그림이 에스파냐에 돌아갈 수 있다며 이 작품을 뉴욕 현대미술관에 무기한 대여한다고 딱 잘라 선언했다. 프랑코의 독재가 계속되는 한 조국과 화해할 수 없다고 한 피카소의 신념으로 인해 「게르니카」는 1981년 9월 "드디어 전쟁이 끝났다"라는 신문의 헤드라인과 함께 에스파냐 내란의 총성이 멎은 지 42년, 그림이 완성된 지 44년이 지나서야 에스파냐에 반환되었다. 피카소 사후 8년, 프랑코 사후 6년이 지난 후의 일이었다.

●● 우리 역사에서도 낯설지 않은 풍경

전쟁을 겪지 않은 나라는 아마도 없을 것이다. 전쟁이 일어나기를 원하는 사람 또한 없을 것이다. 하지만 지금도 세계 곳곳에서는 수많은 전쟁이 일어나고 있다. 인간성의 상실, 광기와 공포가 가득한 전쟁터, 피비린내 가득한 살육의 현장을 우리는 무수히 보아왔다. 정치 · 종교 · 경제적 이유에서 일어난 수많은 내전과 국제 분쟁이 과연 끝나는 날이 있기나 할까. 우리는 그 기나긴 전쟁의 역사 속에서 세계 유일의 분단국으로 살아가는 당사자이기도 하다.

「게르니카」와 「납골당」이라는 작품을 통해 나치의 만행을 고

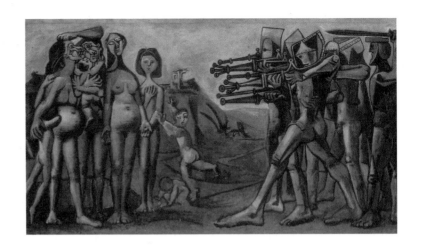

발하려 했던 피카소는 한국전쟁을 소재로 한 그림 또한 남겼다. 피카소는 1950년에는 프랑스 남부의 휴양도시에서 전쟁과 평화를 상징하는 벽화를 제작했는데, 특히 한국의 평화를 염원하는 목적에서 이 작업을 했다고 한다. 「한국에서의 학살」^{도12-5}은 한국전쟁 당시 미군의 개입을 비판하며 그린 작품이다. 피카소는 당시 프랑스 공산당에 소속되어 있었기 때문에 표면적으로 이 작품을 통해 북한을 지지한 것처럼 보이기는 하지만, 그는 이념을 떠나 모든 폭력과 전쟁에 반대했다.

「한국에서의 학살」은 마네의 「막시밀리안의 처형」과 그 구도가 매우 유사하다. 다만 희생자가 여자와 어린아이 들이라는 점이 다를 뿐이다. 그 어떤 정치적 이데올로기에 개입하지 않은 우리의 어머니, 형제자매 들이 무고하게 죽어갔다. 공상과학영화에 나오는 기계인간 같은 모습의 군인들이 그림의 오른쪽에서 왼쪽에 선 무방비 상태의 임산부를 포함한 나체의 여인과 아이 들을 향해 총부리를 겨누고 있다. 사람들은 울부짖으며 공포에 떨고 있다.

「한국에서의 학살」은 당시 공산당원이었던 피카소가 프랑스 공산당의 의뢰로 제작한 것이지만 학살의 주체가 모호하게 표현되

도12-5 파블로 피카소, 「한국에서의 학살」, 나무판에 유채, 109.5×209.5cm, 1951, 파리 피카소 미술관

어 한국전쟁만을 특수하게 다루었다기보다는 모든 폭력과 전쟁에 반대하는 피카소의 보편적인 염원을 보다 절실히 나타내고 있다. 따라서 이 그림은 공산당과 그 반대 세력 모두의 기분을 상하게 했고, 화가 난 프랑스 공산당은 이 작품을 공개적으로 거부하기도 하였다. 반면 우리나라에서는 미군이 개입한 양민학살을 소재로 했다는 주장 때문에 냉전기간 동안 금기시되어 잘 알려지지 않았다. 하지만 「게르니카」와 더불어 피카소의 대표적인 반전화反戰畵로 꼽히는 이 작품은 지금도 세계 곳곳의 반전집회장이나 홍보물에 자주 등장한다.

피카소는 "미술은 아파트를 치장하기 위한 장식품이 아니라 적에 맞서 공격하고 방어하기 위한 강력한 무기이다"라고 한 자신의 말처럼 작품을 통해 인간의 야만성에 저항했다. 그가 비록 총을 들고 세상의 불의와 폭력에 직접 맞서 싸운 것은 아니나, 거기에 대항하는 자신만의 방식을 그는 갖고 있었다. "예술가는 전 세계에서 일어나는 파괴적이거나 결정적인 사건, 혹은 가슴 훈훈한 사건들을 끊임없이 의식하면서 살고, 그것들로부터 자신을 형성해가는 정치적 존재"라는 신념을 가졌던 피카소는, 자신의 그림이 단순히 집안의 벽을 장식하는 아름다운 그림이 아니라 사회적 공감을 불러일으키고 인류애를 표방하는 '무기와 방패'가 되기를 바랐다.

●● 고통스러운 현실 앞에서 침묵하지 말라!

이 지구상에서 벌어지고 있는 살인, 거짓말, 부패, 왜곡 즉, 모든 악마적인 것들에 이제는 질려버렸다. (……) 나는 예술가로서 이 모든 것을 감각하고, 감동하고, 밖으로 표출할 권리를 가질 뿐이

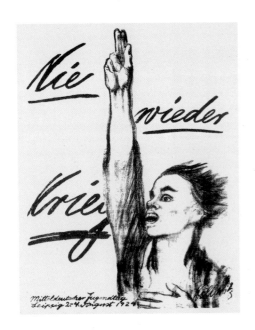

다. _케테 콜비츠

　　반전 화가의 대표주자라고 할 수 있는 케테 콜비츠Käthe Kollwitz, 1867~1945는 이 작품 속의 절규하는 청년을 통해 반전 메시지를 강하게 표출하였다.**도12-6** 1924년에 석판화로 제작되어 독일의 거리 곳곳에 나붙었던 그녀의 반전 포스터들은 반전운동 확산의 촉매 역할을 했다. 제1차 세계대전에 반대하여 제작된 이 포스터에서 앙상한 얼굴의 청년은 머리카락을 휘날리며 팔을 치켜들고 크게 소리친다. "전쟁은 이제 그만!"

　　그녀가 반전미술에 뛰어든 것은 그녀의 아들이 제1차 세계대전에서 사망한 후부터이다. 그녀는 '전쟁'이라고 제목을 붙인 목판화 연작을 제작하면서 반전미술을 시작했다. 콜비츠가 활동한 19세기 후반의 독일 미술계는 아카데미를 중심으로 당시 독일사회의 현실을 외면한 보수적인 미술이 지배하고 있었다. 콜비츠는 그런 아카데미 화풍의 예술은 공허하다고 생각했다. 또한 아틀리에 안에만 머무는 예술을 실패한 예술로 생각하고 현실의 모순을 고발하고자 적극적으로 실천적 미술운동을 펼쳐나갔다.

　　예술을 통한 사회참여를 이끌어간 콜비츠는 부당하게 죽어간 사람들의 분노와 슬픔 그리고 절망을 고스란히 우리 앞에 펼쳐놓는다. 콜비츠의 판화는 인간에 대한 깊은 애정과 성찰을 통해 강한 호소력을 가진다. 그녀의 작품 속 인물들은 자신을 바라보고 있는 화가와 관객들을 향해 소리치고 있다. 이 고통스러운 현실 앞에서 제발이지 침묵하지 말라고, 이것은 네가 너무나 잘 알고 있는 일들이라고 말이다.

도12-6 케테 콜비츠, 「전쟁은 이제 그만」, 석판화, 94×70cm, 1924, 워싱턴 내셔널 갤러리

"살라고 낳아놓았더니 죽으러 가는구나"

제1차 세계대전에서는 아들을, 제2차 세계대전에서는 손자를 잃은 콜비츠의 개인적 불행은 비단 그녀만의 것은 아니었다. 이 땅의 죽어가는 모든 생명을 바라보고 있는 어머니, 케테 콜비츠는 피눈물을 쏟으며 판화를 새겨갔다. 아들의 자원입대를 극구 말렸던 그녀는 전쟁터에 아들을 내보내면서 "탯줄을 또 한 번 끊는 심정이다. 살라고 낳았는데 이제는 죽으러 가는구나"라고 토로했다. 결국 그 아들은 돌아오지 않았다. 그녀의 개인적인 불행은 당시 독일의 모든 어머니들이 겪고 있던 일이었다. 전 유럽의 젊은이들의 꽃다운 목숨을 아무런 의미 없이 빼앗아갔다. 전쟁으로 아들과 손자를 잃은 슬픔에 빠져 있던 콜비츠는 마침내 자신의 불행을 인류애로 승화시켜 예술적으로 표현해냈다. 인류의 고통을 자신의 작품으로 대변한 것이다. 「어머니들」**도12-7**은 겁에 질린 표정으로 아이들을 감싸 안고 있는 어머니들의 모습을 그리고 있다. 자식들을 전쟁의 포화에서 지키겠다는 결연한 의지와 모성애가 느껴지는 작품이다. 이런 작품들로 인하여 콜비츠는 분노의 시대를 산 '인류의 어머니 화가'로 일컬어진다.

도12-7 케테 콜비츠, 「어머니들」, 목판화, 42.2×48.7cm, 1922~23

1세기 전의 어머니인 그녀가 겪은 일들을 오늘날의 어머니들도 겪고 있다. 누구를 위한 전쟁에서, 누구를 죽이고 누구를 살리려고 총성이 끊이지 않는 것인가? 앞서 보았던 그림들이 고발하는 상황은 모두 현재진행형이다. 그 어떤 명분

도 정당화될 수 없는 가장 야만적이고 비인간적인 행위인 전쟁으로 인해 아무런 잘못도 없는 우리 아이들의 생명과 꿈이 사라져가고 있다. 우리가 과거의 역사로부터 과오를 되풀이하지 않으려는 노력을 게을리 한다면 우리는 또 "당신의 아들이 전사했습니다"란 통보를 듣게 될 것이다.

20세기에는 두 차례의 세계대전과 내전, 인종 학살, 원자폭탄 투하 등 인류 역사상 가장 규모가 큰 살상이 일어났다. 살육의 현장에 있었던 몇몇 예술가들은 다음 세대가 그런 사건들을 잊지 않도록 하기 위해 자신의 경험을 작품으로 남겼다. 유대계 화가인 조란 무지크^{Zoran Mušič, 1909~2005}는 제2차 세계대전 당시 히틀러의 유대인 집단수용소에서 자신이 본 것을 남몰래 스케치했다. 그는 수용소에 있는 동안 전쟁이 끝나면 더 나은 세상이 올 것이고 이런 참상은 다시는 일어나지 않으리라고 생각했다고 한다. 자신의 경험을 되짚기엔 전쟁의 상처가 너무나 깊었던 그는 25년 동안이나 풍경화와 아내의 초상화 등 전쟁과 관련 없는 그림들만 그린 후에야 비로소 지옥 같았던 전쟁의 경험을 그림으로 그릴 수 있었다. 이렇듯 우리의 삶을 송두리째 빼앗아가는 전쟁의 상처는 쉽게 지워지지 않는다.

하지만 전쟁은 상업적으로 이용되어 막대한 경제적 이득을 낳기도 한다. 20세기 최악의 소모전이라 불리는 베트남전쟁은 「미스 사이공」 같은 뮤지컬과 「지옥의 묵시록」 「람보」 「플래툰」 등 할리우드 영화의 단골 소재로 쓰이면서 막대한 수익을 낳았다. 이럴 때 전쟁은 어려운 상황에 놓인 남녀의 아름다운 사랑이나 근육질 배우의 액션을 보여주기 위한 배경으로 전락해버린다.

1991년 1월부터 2월까지 45일간 벌어졌던 걸프전을 기억하는가? 걸프전은 이라크의 쿠웨이트 침공이 계기가 되어 미국을 포함한 33개 다국적군이 이라크를 상대로 벌인 전쟁이다. 우리나라도 5억 달러의 전쟁 지원금을 분담하고 군 의료진 200명과 수송기 5대를 보내 33개 다국적군의 일원으로 활동한 바 있다. '사막의 폭풍'이라는 작전명으로 실시된 지상군 작전의 개시 나흘 만에 이라크의 항복을 받아 전쟁은 끝이 났다. 뉴

스에서는 한밤중에 패트리어트 미사일이 바그다드 시내를 공습하는 장면이 생방송으로 줄곧 흘러나오고 있었다. 마치 컴퓨터 게임을 보는 것같이 현실감이라고는 조금도 없는 장면이었다. 첨단 통신장비는 이렇게 안방에서 전쟁을 '구경'할 수 있도록 해주었다. 이때 두각을 나타낸 것이 24시간 동안 계속 뉴스를 방송하는 미국의 뉴스 전문채널 CNN이었다. 도12-8

CNN은 걸프전이 발발하기 전까지만 해도 전혀 주목받지 못했다가 걸프전이라는 세계사적 사건을 계기로 NBC나 CBS와 같은 굴지의 네트워크들을 보기 좋게 압도하면서 세계적인 뉴스 전문 채널로 부상했다. 전쟁을 '게임'으로 전락시켰다는 비판도 있었지만 안방에서 전쟁터를 실시간으로 시청한다는 것이 가능해졌음에 전 세계 언론의 찬사가 쏟아지기도 했다.

현대사회에서 매스미디어의 막강한 힘은 실시간의 전쟁 생중계를 가능케 했고 그들의 뉴스를 사서 보도하고자 하는 언론사들과 막대한 광고 수익으로 인해 CNN은 돈방석에 앉았다. 전쟁은 이제 성공이 보장되는 비즈니스가 된 것이다.

>>> 더 생각해보기! <<<

1934년 뉘른베르크에서 열린 나치의 전당대회에서 독일의 영화감독인 레니 리펜슈탈(Leni Riefenstahl, 1902~2003)은 36대의 카메라와 120여 명의 스태프를 동원해 「의지의 승리」를 촬영했다. 이 다큐멘터리는 장장 8개월에 걸친 편집 기간을 거쳐, 바그너의 음악과 세련된 촬영 기법, 편집 테크닉을 통해 세계대전의 원흉인 히틀러를 영웅으로 묘사했다. 이 영화는 정치적 선동 영화의 대표적인 예로 미국 등지에서는 한동안 상영이 금지되기도 했지만 영화사적으로는 뛰어나다고 평가받고 있다. 형식적으로 훌륭하지만 내용적으로는 받아들이기 어려운 예술작품을 어떻게 평가해야 할까?

도12-8 CNN이 걸프전 취재 기사를 내보낼 때 사용한 그래픽스

미술계의 뜨거운 감자, 친일미술

과거 가슴 아픈 역사를 두고 우리는 여전히 서로 다른 의견으로 대립하며 서로를 비판하고 있다. 가장 민감한 미해결의 난제로 공전을 거듭하는 것이 우리의 과거사 문제이고 그 가운데 친일문제가 첫 번째를 차지한다. 2004년 '친일진상규명법'이 제정되면서 친일청산의 움직임이 사회적 화두로 대두된 가운데 친일의 흔적을 간직한 역사적 유물, 유적을 비롯해 정치적으로나 예술적으로 친일 행위를 한 인물에 대한 논란이 불거졌다. 그 와중에 대한민국의 대표적 예술가들의 이름이 거론되었다. 일제강점기의 친일예술가들에 대한 논쟁은 늘 뜨거운 감자였다. 그 누군들 자유로울 수 있을까?

●● 전쟁을 미화하는 시

우리에게 「국화 옆에서」라는 시로 친근한 시인 미당 서정주 未堂 徐廷柱, 1915~2000. 한국을 대표하는 순수 시인이자 현대시의 거목이라 불리는 그 역시 친일논쟁에서 자유롭지 못하다. 우리는 흔히 서정주를 인간의 생명에 대한 탐구를 주제로 수많은 주옥같은 작품을 남긴 훌륭한 시인으로 알고 있다. 그러나 서정주는 사실 일제강점기에 춘원 이광수春園 李光洙, 1892~1950 등과 함께 일본을 찬양하는 내용의 시를 여럿 남겼다. 「징병 적령기의 아들을 둔 조선의 어머니에게」, 「송정오장 송가松井伍長 頌歌」 등이 그것이다.

서정주는 상당한 분량의 친일 작품을 남겼다는 평가를 받고 있다. 평론 1편, 시 4편과 단편소설 1편, 수필 3편, 르포 1편까지 꽤나 다양한 장르까지 섭렵한 총 10편의 작품이 현재까지 발견된 서정주의 친일 작품이다. 그중 하나인 1944년 12월 9일 『매일신보』에

더 알아보기

친일진상규명법

국권침탈 전후부터 광복 이전까지 행해진 친일반민족행위에 관한 진상을 규명해 역사의 진실과 민족 정통성을 바로 세우기 위해 제정된 특별법. 정식 명칭은 '일제강점하 반민족행위 진상규명에 관한 특별법'이다. 2003년 8월 14일 국회의원 155명이 발의해 같은 해 11월 국회 과거사진상규명에 관한 특별위원회에 회부되었으나, 2004년 2월 법제사법위원회에서 반려되었다가, 같은 해 3월 2일 국회 본회의에서 통과되었다. 이어 3월 22일 공포되었다.

게재한 「송정오장 송가」라는 시는 가미가제神風 특공대원으로 미국 군함에 부딪쳐 죽은 개성 출신의 송정, 즉 마쓰이 히데오(창씨개명한 일본 이름)를 찬양한 노래다.

> ……우리의 동포들이 밤과 낮으로
> 정성껏 만들어 보낸 비행기 한 채에
> 그대, 몸을 실어 날았다간 내리는 곳,
> 소리 있이 벌이는 고흔 꽃처럼
> 오히려 기쁜 몸짓하며 내리는 곳,
> 쪼각쪼각 부서지는 산더미 같은 미국 군함!
> ……
> _서정주, 「송정오장 송가」, 『매일신보』, 1944

너무나 서정적이고 시적인 기교가 뛰어나 잠시 시의 본 의도를 망각한 채 감상에 빠지기에 충분하다. 시를 읽다보면 자연스레 일본 '황국군皇國軍'(일제강점기에 황국의 군대라는 뜻으로 일본이 자국군대를 이르던 말이다)으로서 조선인의 죽음을 영웅시하는 게 당연하게 느껴지기까지 한다. 여기에서 예술가의 양심과 친일청산의 의미에 대해 생각해보지 않을 수 없다. 물론 구한말부터 언제 끝날지 기약도 없이 50여 년이나 지속된 일제강점기에 일본 제국주의에 협력하지 않고 떳떳하게 산 이가 몇 명이나 되는지 반문할 수도 있겠다. 하지만 현재까지 명성을 누리고 있는 예술가들의 친일 행각에 대한 재조명은 꼭 필요하다. 제작·감독은 일본, 주연은 한국의 예술가들인 이 영화에는 아직 제대로 된 평점이 매겨지지 않은 듯하다.

●● 변절, 혹은 민족 보전을 위한 불가피한 선택

한국 최초의 근대 장편소설 『무정』과 『마의태자』 『단종애사』 『원효대사』 등의 작품으로 한국 근대문학의 최고봉이었던 춘원 이광수. 그가 1919년에 쓴 「2.8 독립선언서」에는 다음과 같은 구절이 나온다.

> 오족吾族은 생존의 권리를 위하여 온갖 자유행동을 취하여 최후의 일인까지 자유를 위한 열혈熱血을 유流할지니 …… 오족은 일본에 대하여 영원히 혈전을 선宣하리라.

상해 『독립신문』의 주필과 안창호 홍사단의 국내 대리인이자 영수이기도 했던 그는 1922년 『개벽』에 「민족개조론」을 발표하면서 한때 독립운동에 투신했다가 급격히 친일로 방향을 선회하였다. 1939년 어용단체인 조선문인협회 회장에 취임하였고 당대 지식인 중 가장 빠르게 가야마 미쓰로香山光郎로 창씨개명한 후 논설 「의무교육과 우리의 각오」, 시 「조선의 학도여」, 수필 「성전 3주년」, 방문기 「자원병훈련소」 등 여러 장르의 글쓰기를 통해 일본을 찬양한다.

당시 조선의 자존심과도 같았던 이광수의 이런 변절은 충격이었다. 해방 전 이광수는 자신이 전향한 이유를 주저 없이 설명했다. 오래전부터 내면적으로 일본인이 되고 싶었지만 외면적으로는 조선 독립을 외친 자신의 삐뚤어진 마음이 일본 천황의 내선일체정책에 감격하여 바른 길을 찾았다는 것이다. 그러나 해방 후 그는 자신의 변절이 민족 보존을 위한 선택이었다고 말을 바꿨다. 어느 쪽이 이광수의 진실한 모습이었는지는 아무도 모른다. 비굴한 변명이었는지 그의 확신에 찬 결단이었는지 말이다. 이광수는 우리 문학, 나아가 우리의 불행했던 근·현대사의 영광과 상처를 상징적으로

드러내고 있다. 그는 한국 근·현대문학사의 영욕과 파란의 상징이
되었다.

‌ 친일 하지 않은 예술가는 실력 없는 예술가!?

여기에 이름만 들어도 알 만한 우리 미술계의 거목들도 대부
분 친일 미술가였던 전력을 살펴보면 한숨만 나올 뿐이다. 거기다
가 얼마 전에는 화단의 한 원로가 "당시에 친일을 하지 않은 미술가
는 실력이 없었다"고 말해 논란이 일기도 했다.

한국화단의 거목이었던 운보 김기창雲甫 金基昶, 1914~2001은
1944년 『회심』에 실린 「총후병사銃後兵士」 **도13-1** 외에도 창검을 꼽고 육
박전을 치르러 돌진하는 기세등등한 황군, 즉 일본군의 모습을 그
린 「적진육박敵陣肉薄」과 징병제를 축하하는 시화인 「님의 부르심을
받고서」 등의 그림을 그려 '화필보국畵筆報國'(선전용 그림을 그려 국가에
보답한다는 뜻)했다는 비난을 받고 있다. 또 한 명의 대가 심산 노수현

도13-1 김기창, 「총후병사」, 1944

心汕 盧壽鉉, 1899~1978 또한 1940년 1월부터 연작만
화를 그려 일제의 편에 섰다. 「멍텅구리」 **도13-2**라
는 제목으로 유머러스하게 그려진 이 만화는 일
본의 '전시체제 국민요강 홍보물'에 해당한다.
'운전수 편'에서는 국력을 총동원하는 때에 운
전이라도 배워 전선에 나가자는 내용을, '라디
오 체조 편'에서는 아이들을 밀크캐러멜로 꾀
어서 라디오 체조에 동원한다는 내용을 담고 있
다. 도쿄미술대학을 졸업하고 조선미술전람회
에서 최고상을 수상한 김인승金仁承, 1910~2001은
1943년에 제작년도를 '황기皇紀 2603'이라 표기

한 「간호병」^{도13-3}을 그렸다. 여성도 '성전聖戰'에 참가한
다는 의미를 담은 이 그림은 매우 서구적이고 지적인
외모의 여성을 그려 전쟁을 미화하였다.

이 모두가 일본의 태평양전쟁을 미화하고 전쟁
참여를 고취하고자 하는 목적에서 '내선일체'와 '국민
정신총동원운동'의 일환으로 이용된 것들이었다.

●● 친일미술의 꽃

친일미술 작품 중에 대표로 꼽히는 「조선징병
제 실시 기념화」^{도13-5}는 친일미술단체인 단광회丹光會 소
속 19명의 화가들이 4개월 동안 합숙을 하며 공동 제작
한 작품이다. 단광회는 '성전에 미술로 보국한다'는 취
지로 1943년 2월에 결성된 대표적인 친일단체로, 전체
21명의 회원 중 조선에서는 7명이 참여했다. 이 그림은
15세기 이탈리아의 초기 르네상스 화가 마사초가 그린
「예수와 세금납세」^{도13-4}를 연상시킨다. 납세의 의무를
미화하기 위해 예수를 등장시킨 이 종교화를 성전에 징
집되는 것을 의무인 동시에 영광으로 미화하려는 의도
로 빌려온 것이다.

그림의 중앙에는 징병에 소집되어 전선에 나가
는 군복 입은 조선 청년이 정면을 향하고 있다. 그의 어
깨를 다독이는 아얌을 쓰고 두루마기를 갖추어 입은 조
선 여인은 어머니인 듯한데, 그 모습이 성모 마리아를
연상시킨다. 이들을 둘러싸고 있는 사람늘은 낭시 실
존했던 인물들로 일본의 군 수녀부와 친일파 조선인이

도13-2 노수연, 「빙탕구라운산누 핀」, 「신
세대」 1941년 1월호
도13-3 김인승, 「간호병」 1941

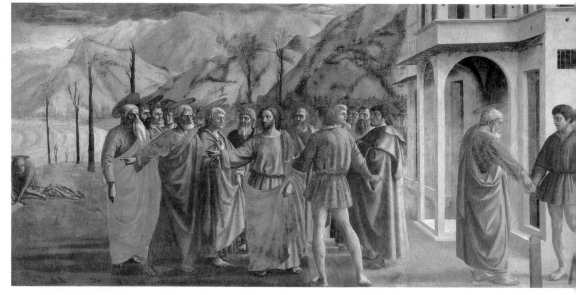

다. 배경에 작게 그려진 사람들은 출정하는 조선 청년을 환송하거나, 천인침을 만들고 있기도 하다. 직접 전쟁에 나가 싸우지는 못하고 후방에 남아 있는 이들의 마음가짐을 나타낸 것이다.

•• 과거가 아닌 현재의 문제

이처럼 일본은 당대 최고의 조선 예술가들을 체계적이고 조직적으로 이용하였다. 그들의 친일 행적은 별다른 처벌이나 반성 없이 수면 아래로 가라앉았다. 미당 서정주는 일본이 그렇게 빨리 패망할 줄은 몰랐다는 말을 했을 정도이다. 더 큰 문제는 그 최고의 예술가들이 해방 후 중요 예술가로 활동하면서 여전히 최고의 권위와 명성에 따르는 기득권을 누렸다는 것과 과오를 반성할 줄 몰랐다는 데 있다.

한 신문이 과거사 문제를 바로잡고자 친일 예술가들의 행적을 밝혀내고 그 명단을 공개하자 대한민국 최고의 원로화가들은 명

도13-4 마사초, 「예수와 세금 납세」, 프레스코화, 255×598cm, 1426~27, 피렌체 산타 마리아 델 카르미네 성당 소재
도13-5 단광회, 「조선징병제 실시 기념화」, 캔버스에 유채, 160×130cm, 1943

192

단을 공개한 언론사를 상대로 공개 사과문 발표를 요구하고 지면 광고를 통해 '불신과 불화를 조장하는 저의를 묻는다'는 제목의 성명서를 냈다. 또 어느 원로화가가 자신의 고향에 기념관을 지으려고 하여 시민단체들이 그의 친일예술 행적을 비난하자 "당시 친일하지 않았다고 하는 사람은 실력이 없었어. 당시 뽑힌 사람은 능력이 있는 사람들인데 높은 나무가 바람을 많이 받는 것처럼 나는 지금 유명세를 치르고 있는 것이야"라는 후안무치한 반박을 한 적도 있다. '친일은 강압에 의한 부득이한 결과'라는 단골 변명과 함께, 소위 '재능론·상황론·전국민 친일론'을 내세워 무작정 덮어두어야 한다는 논리 또한 자주 등장하곤 한다. 하지만 이들은 민족의 정신적 지도자이자 존경받는 예술가였다. 그들의 생각과 행동, 작품들의 영향력은 그만큼 강력한 것이었다. 단순히 생계를 위해 일본의 전쟁 부역자로 나선 이들과는 질적으로 다른 것이다.

우리는 불행했던 근대사의 소용돌이 속에서 신속히 정리되지 않았던 과거사로 인해 지금까지 양 진영으로 나뉘어 대립하고 있다. 한쪽에서는 과거 우리가 겪은 불행한 시대적 과오로 인한 역사적인 유물들을 모두 파기해야 할 것이라고 주장한다. 하지만 "역사 유물의 친일 행적을 객관적으로 밝혀 올바른 역사교육의 자료가 될 수 있도록 해야 한다"는 주장도 있다. 역사 유산은 유산으로, 객관적 사실은 사실로 밝혀 우리가 다시는 그런 과오를 저지르지 않도록 하는 교훈으로 삼자는 것이다.

인간은 누구나 실수를 범할 수 있다. 그러나 그 실수를 인정하고 진심으로 뉘우칠 때에만 관용과 용서는 가능하다. 중국의 동북공정이니 일본의 역사 왜곡이니 하여 우리의 역사적 주권도 위협받는 오늘날, 반성과 사죄, 관용과 용서로 서로의 상처를 보듬어줄 수 있는 화해가 필요하다.

더 알아보기

천인침(千人針)

당시에는 처녀 1,000명이 한 땀씩 떠서 '무운장구(武運長久)' 등의 글귀를 수놓은 복대를 매고 전쟁에 나가면 총알을 맞지 않는다고 하는 일본의 미신이 전해져 있었다.

동북공정(東北工)

동북변강사여현상계열연구공정(東北邊疆史與現狀系列研究工程)의 줄임말이다. 우리말로는 '동북 변경 지역의 역사와 현상에 관한 체계적인 연구 과제(공정)'로 풀 수 있다. 이는 간단히 말해 중국의 국경 안에서 전개된 모든 역사를 중국의 역사로 편입하려는 연구 프로젝트이다. 실질적인 목적은 중국의 전략 지역인 동북지역, 특히 고구려·발해 등 한반도와 관련된 역사를 중국의 역사로 만들어 한반도가 통일되었을 때 일어날 가능성이 있는 영토 분쟁을 미연에 방지하는 데 있다.

왜곡된 민족주의의 독약

1백억 원에 육박하는 제작비와 3년간의 제작기간, 한국영화 최초의 본격적인 항공 촬영으로 제작초기부터 관심을 모았던 영화 「청연靑燕」(2005년, 윤종찬 감독)도13-6이 친일 논란에 빠져 흥행에 참패하였다. 영화 소재이자 주인공인 여성 비행사 박경원의 친일 행적을 미화한 친일 영화라는 논란 때문이었다.

이 영화에 대한 친일 논쟁은 한 인터넷 매체에서 박경원도13-7을 두고 「제국주의의 치어걸, 누가 미화하는가?」라는 제목의 기사를 게재함으로써 촉발되었다. 영화 주인공인 박경원의 친일 행각을 고발하면서 이 인물을 다룬 영화는 곧 '친일 영화'라는 단순한 공식을 제시한 것이다(박경원이 친일파인가에 대한 역사적 평가는 아직 확실하지 않다). 그러자 누리꾼들은 영화 안 보기 운동까지 펼치며 그 영화를 만든 사람은 물론 배우들, 그리고 영화를 본 관객들까지 역사의식이 없는 친일파, 급기야는 매국노라고 매도하기 시작했다. 인터넷 파시즘이라고 할 수밖에 없는 「청연」에 대한 친일 논란은 한국사회에서 일본은 건드려서는 안 되는 금기의 예술적 소재라고 여겨질 정도로 대단했다.

「청연」은 결국 말 그대로 흥행에 참패했다. 그 영화를 만든 감독이나 배우 모두가 머리를 조아렸다. 어느 영화제의 시상식장에서는 감독과 배우가 수상소감을 얘기하는 대신에 영화 속 주인공은 친일을 하지 않았다는 변명만 되풀이했다. 우리가 한 편의 영화에 너무 많은 것을 기대하고 있는 것은 아닐까? 영화감독이 항일투사와 같은 역사의식이 투철한 역사

도13-6 영화 「청연」의 포스터

학자여야 하고 그가 만든 영화는 자랑스러운 역사 교과서 같아야 할까? 군이 영화를 비롯한 예술작품이 아니더라도 일제강점기와 그에 따른 평가기준은 '친일 대 반일'이거나 '애국 대 매국'이라는 고정된 대립적 구도로만 짜여 있는 것처럼 보인다.

국제 축구경기를 관람할 때 우리는 다른 팀에는 져도 되지만 일본에게만은 져서는 안 된다고 생각한다. 일본한테만은 무슨 일이 있어도 이겨야 한다는 생각을 하며 축구를 단순한 스포츠가 아닌 민족적 감정의 대결로 받아들이는 것이다. 하물며 외국인 감독조차도 한국 국민들에게 꼭 이기겠다는 선서 아닌 선서를 한다.

하지만 실제로는 어떠한가? 일본의 대중문화가 개방되지 않았을 때부터 일본의 대중음악, 애니메이션, 영화 등에 빠져들어 '이 분야에 있어서는 일본이 최고야!'하며 열광하지 않았던가. 일본을 비난하다가도 정작 그네들의 문화상품을 소비하는 데는 꽤 열정적인 우리의 이중적인 태도를 볼 때 군이 일본영화가 아닌 우리 감독과 배우들이 애써 만든 국산영화에 대한 불매운동까지 벌여야 했을까 마음 한구석이 씁쓸해진다면, 매국노인 것일까?

>>> 더 생각해보기! <<<

2005년 12월 '친일반민족행위자 재산의 국가 귀속에 관한 특별법'이 제정되었다. 이에 따라 두 차례에 걸쳐 한일합방에 앞장선 대표적인 친일파 보유 재산에 대한 국가 귀속 결정이 내려졌다. 환수 대상이 된 친일재산은 러일전쟁 발발(1904년)부터 1945년 8월 15일까지 일제에 협력한 대가로 취득하거나 이를 상속받은 재산, 친일재산임을 알면서 유증·증여받은 재산이다. 하지만 그 후손들은 이의를 제기하고 있다. 친일재산환수법과 사유재산권 보호의 관계를 따져볼 때 친일파 후손의 재산 국고 환수는 정당할까?

도13-7 여성 비행사 박경연. 최근 그녀의 일대기를 다룬 영화의 개봉과 함께 친일 논란에 휩싸였다.

프랑스의 나치 협력 미술가 숙청

프랑스인들이 자국 내 역사 가운데 '괄호 속에 넣어버리거나 지워버리고 싶은 암울했던 시절'로 기억하고 있는 것이 바로 제2차 세계대전 중 1940년 6월 독일에 항복하고 그들의 자존심인 파리를 내주었던 일이다. 프랑스는 국토의 대부분을 독일 나치에 내주고 중부지역의 비시Vichy에 친독親獨정권을 세웠다. 독일에 협력적이었던 '비시정부'는 필리프 페탱Philippe Pétain을 수반으로 한 파시스트 독재정권으로, 독일군이 점령하지 않은 명목상의 자치지역을 다스렸으나 실은 독일에 예속되어 있었으며 결국 나치 독일의 패망과 더불어 무너졌다. 독일에 히틀러 정권이 성립되었을 때 프랑스에는 그에 동조하는 약 37만 명의 파시스트들이 산재했다고 한다. 일부 지식인과 문화예술인 들조차 선봉에 나서 나치에 부역했다.

특히 히틀러가 미술애호가였다는 이유 때문인지 문화예술인들의 활약이 두드러졌다. 프랑스의 유명 화가와 조각가 들이 독일군 총사령부의 선전정책에 협력하였다. 우리가 잘 아는 드랭, 블라맹크, 보나르, 마욜 등이 그 대표적인 미술가들이었다. 어떤 이들은 나치에 협력한 사실 때문에 괴로워하다 자살을 한 경우도 있었으나 사상적인 찬동은 아니었어도 기회주의적으로 행동한 문화예술가들은 상당히 많았다.

물론 모두가 그랬던 것은 아니다. 프랑스 국적을 가지지는 않았으나 젊은 시절부터 줄곧 파리에서 예술가로서 경력을 쌓았던 파블로 피카소는 레지스탕스의 일원으로 반 나치 활동을 벌이기도 했다. 그는 이 일로 나치의 블랙리스트에 올라가기도 했다. 피카소는 제2차 세계대전 당시 계속해서 파리에 머무르면서 일종의 저항의 상징으로 여겨졌고, 종전 후 프랑스가 나치 협력 미술가들에 대한 숙청 작업을 진행할 때 없어서는 안 될 존재가 되었다. 당시 전국미술가연맹 회장이었던 피카소는 반역자

숙청재판에 회부해야 할 미술인 명단을 파리 경시청과 검찰에 전달했는데, 이 리스트에는 당시의 유명 미술인들이 다수 포함되어 있었다. 이 숙청 작업은 나치의 프랑스 점령기간 중에 나치에 협력을 한 것으로 보이는 화가와 화상 들을 모두 포함시켜 엄정히 진행되었다. 1946년 6월 미술가 23명을 '친나치 부역미술가'로 낙인찍고 이후 활동을 제한함으로써 프랑스 미술계의 과거사 문제는 마무리되었다.

CONGRÈS MONDIAL
DES PARTISANS
DE LA PAIX

SALLE PLEYEL
20·21·22 ET 23 AVRIL 1949
PARIS

전후 프랑스 대통령으로 취임한 드골은 "예술가가 가장 위대한 이유는 그들이 선善에 대해서와 마찬가지로 악惡에 대해서도 강력한 영향을 미치기 때문이다"라고 말했다. 신속하고도 단호한 그들의 결정과 행동에 사회는 공감하였고, 이어 반성과 용서가 이루어졌다. 이러한 역사가 있었기에 오늘날 세계는 프랑스에 예술을 위대하게 여기는 사회문화적 풍토가 존재한다고 말한다.

도13-8 전후 공산당에 가입한 피카소가 평화운동을 하며 제작한 평화 비둘기 포스터.

그림과 그림 값

이따금 유명 화가의 그림이 상상도 못 할 정도의 천문학적인 가격에 팔렸다는 소식을 접할 때면 고작 그림 한 점에 그 많은 돈을 써가면서 도대체 왜 그림을 사는 것일까 하는 의문을 갖게 된다. 미술시장이 활성화된 나머지 미술품 위작에 관한 이야기도 심심찮게 들려오는 요즘, 전 세계적으로는 물론 국내 미술계에서도 미술품 판매 최고가 기록 경신은 계속되고 있다. 수십 억, 수백 억, 급기야는 1천억 원도 넘는 가격에 팔리는 그림은 대체 왜, 누가 사는 것일까?

●● 가난한 화가, 천문학적인 작품 가격

2007년 3월 한 미술작품이 한국 미술품 경매사상 최고가로 낙찰되었다는 뉴스가 전해졌다. 바로 한국적인 정서와 미감을 가장 한국적으로, 그리고 현대적으로 표현했다는 평가를 받고 있는 박수근1914~65 화백의 작품 「시장의 사람들」**도14-1**이었다. 「시장의 사람들」은 하드보드지에 유화물감으로 그린 그다지 크지 않은 작품으로 시장에서 서 있거나 앉아 있는 여인 12명의 모습을 담고 있다. 이 작품은 박수근의 작품 중에서 인물이 가장 많이 등장한 것으로 유명하며, 박수근 유화 특유의 화강암 표면 같은 화면의 질감이 잘 살아 있는 작품이다. 낙찰가는 무려 25억 원. 이전까지 한국 현대미술품의 최고 경매가는 2006년 12월에 10억 4천만 원에 팔린, 역시 박수근의 1962년도 작품인 「노상」이었다.

하지만 이것도 잠시. 기록은 깨지라고 있는 것이라고 했던가? 2개월 후 5월 경매에서 박수근의 또다른 작품 「빨래터」가 45억 2천만 원에 낙찰되면서 기록을 경신하며 미술계에서는 이른바 '박

수근 불패신화'라는 말이 생겨났다. 미술 전문가들은 한국 사람들이 가장 사랑하는 화가 박수근의 그림 값은 앞으로 더 올라 작품 한 점 당 50억 원은 훌쩍 뛰어넘을 것이라고 추측한다.

그러나 박수근은 살아서는 한국전쟁의 혼란기 속에서 찢어지게 가난하게 살았다. 그의 좁은 집 안은 팔리지 않은 작품들로 가득 찼었다. 1960년대 초 미국 캘리포니아에 사는 컬렉터 마거릿 밀러에게 보낸 편지에서 박수근은 "보내드린 소품 두 점의 값은 「노인」이 40달러, 「두 여인의 대화」가 50달러입니다"라고 썼다. 밀러 부인은 서울의 한국은행에서 근무한 남편을 따라 서울에 왔다가 박수근의 작품을 보고는 그의 단골 컬렉터가 된 사람이다. 박수근은 한국전쟁 후 미군 첩보부대에서 몽타주를 그려주거나 미8군 PX에서 미군의 초상화를 그려주면서 생활비를 벌었다. 집이 가난하여 중학교에도 진학을 못하고 보통학교만 나와 미술교육도 제대로 받지 못한 한국의 무명 화가를 후원해준 것은 미국인 여성들이었다. 미국대사관 직원의 부인과 반도호텔에 생긴 첫 상설화랑인 반도화랑의 주인 실리아 짐머맨, 그리고 밀러 부인이 그들이다. 이 후원자들을 거쳐 미국으로 팔려간 박수근의 그림은 200여 점 정도 된다고 한다.

도14-1 박수근, 「시장의 사람들」, 하드보드지에 유채, 24.9×62.4cm, 1961, 개인 소장

그중 그의 작품을 가장 많이 구입했던 밀러 부인(60여 점 정도 매입)에게 보낸 박수근의 편지를 보면 당시 그가 얼마나 가난했었나를 짐작할 수 있다. 박수근의 그림은 당시 40~100달러 정도에 팔렸는데 40달러면 당시 쌀 세 가마니가 좀 안 되는 돈이었다고 한다. 하지만 그는 밀러 부인에게 돈보다는 오히려 물감을 보내줄 것을 간절히 청했는데 특히 그가 잘 사용하는 흰색이나 초록색 물감을 보내달라고 요구했다고 한다. 그의 작품 크기가 대체로 작은 것은 당시 값이 비쌌던 캔버스를 구입하기가 힘들었기 때문이다. 가난으로 미술학교도 다닐 수 없었고, 사랑하는 가족들과 생이별을 해야 했고, 병원에 갈 수 없어 아들 둘이 죽었고, 그 자신도 돈이 없어 백내장 수술을 미루다 한쪽 눈을 실명한 후 간경화가 악화되어 죽은, 불운한 인생을 산 사람이었다.

●● 죽어서 신화가 된 화가

박수근이 만약 오늘날 그의 그림들이 몇 십 억 대를 호가하는 것을 안다면 뭐라고 했을까? 아이러니컬하게도 예술가의 삶이 비참하면 비참할수록 그림 값은 더 비싸지는 것 같다. 생전에 그림을 단 한 점밖에 팔지 못했고 권총 자살로 생을 마감한 빈센트 반 고흐의 경우, 말년의 작품인 「가셰 박사의 초상」**도14-2**은 그림 값으로 겨우 물감 값밖에 안 되는 400프랑을 받고 그린 것이다. 하지만 이 그림은 그가 죽은 후 100년이 지난 1990년에 일본의 한 유수 제지 기업에 우리나라 돈으로 800억 원이 훨씬 넘는 8,250만 달러라는 어마어마한 가격에 팔렸다.**도14-3**

비참하기로 치면 둘째가라면 서운한 화가는 또 있다. 평생 자신의 주변 인물들을 모델로 초상화를 그린 아메데오 모딜리아니

Amedeo Modigliani, 1884~1920 역시 살아서는 그림이
팔리지 않아 생활고에 찌들어 고생했고 폐결
핵으로 서른여섯 살의 나이에 요절했다. 모
딜리아니의 아내 잔 에뷔테른Jeanne Hébuterne,
1898~1920은 그가 죽자 만삭의 몸으로 이틀 뒤
건물 옥상에서 뛰어내렸다. 하지만 모딜리아
니가 그린 그녀의 초상화는 2004년 11월 소
더비Sotheby's 경매에서 2,800만 달러에 팔렸다.

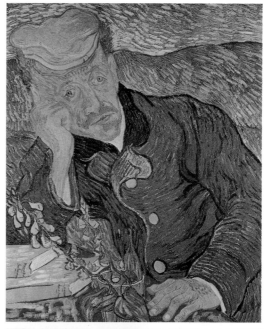

또 한 명의 한국 대표화가 이중섭李仲燮,
1916~56도 그림을 그릴 종이를 사지 못할 정도
로 가난해서 담뱃갑 속의 은박지에 그림을 그
렸을 정도였다.도14-4 그에겐 가족을 부양할 능
력이 없었기에 일본인 아내는 두 아들을 데리
고 일본에 건너갔고 이중섭은 사랑하는 가족
과 떨어져 살 수밖에 없었다. 정신질환을 앓
던 그는 적십자병원에서 홀로 숨진 뒤 무연고
자로 처리돼 사흘이나 시체실에 방치되었다.

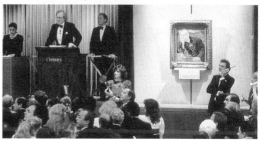

이들은 모두 살아서는 불행했고 인기
작가로서 성공을 직접 누리지 못했다. 그들의 불행이 어찌 보면 그
림에 예술적 낭만을 더하여 미술 경매에서 연일 최고가 행진을 계
속하는지도 모른다. 수십 억, 수백 억 원이라는 어마어마하게 비싼
그림 값은 지금 그들에게 무슨 의미가 있을까? 그 많은 돈은 야속하
게도 그들의 고통스러웠던 생애와는 무관하게 엉뚱한 사람들의 지
갑 속으로 흘러들어가고 있다.

도14-2 빈센트 반 고흐, 「가셰 박사의 초
상」, 캔버스에 유채, 67×56cm, 1890, 개
인소장
도14-3 1990년 5월 15일, 뉴욕 크리스티
경매장에서 「가셰 박사의 초상」이 거래되고
있다. 「가셰 박사의 초상」은 이 경매에서
8,250만 달러에 일본인에게 팔려 당시 최고
가 경매 기록을 세웠다.

도14-4 이중섭, 「애정」, 은지화, 1953

•• 사람들은 왜 그림을 살까?

미술작품은 다른 상품들과 달리 대량생산되는 물건이 아니다. 판화나 사진같이 대량으로 만들어낼 수 있는 작품이 있기는 하지만, 이것들도 너무 흔해지지 않도록 일정한 숫자만 만들어내는 경우가 많다. 그래서 미술작품은 희소성이 있다. 대부분 사람이 손수 만들어내기에 일정 시간 동안 많은 작품을 만들어낼 수 없고, 또 같은 화가라도 사람이 하는 일이기에 늘 이전과 똑같은 그림을 그려낼 수 없다. 대개의 미술작품은 세상에서 단 하나뿐인 것이다. 따라서 미술작품을 구입하는 사람은 세상에 단 하나밖에 없는 물건을 가지는 셈이 된다. 세상의 하나뿐인 물건을 나만이 가지고 있다는 소유의 쾌감은 사람들이 미술품을 사는 이유 중 하나가 될 만하다. 노벨문학상을 받은 작가의 소설은 그 아무리 좋다 해도 나 혼자만 읽을 수 있는 것은 아니다. 모차르트의 아름답고 훌륭한 음악도 나 혼자만 향유할 수 있는 것은 아니다. 하지만 미술작품은 오로지 나만의 것일 수 있다. 이것이 바로 수많은 수집가들을 매혹케 하는 미술품 수집의 매력이다.

사회적이고 심리적인 이유에서 미술품을 수집하는 이유를 살펴보면, 미술품 수집은 곧 지위 상승으로 이어진다는 점을 들 수 있다. 아니, 적어도 그런 기분을 느낄 수 있게 한다. 전통적으로 미술작품을 구입하고 소장하는 사람들은 문화를 애호하고 후원하는 상류층의 일원이었다. 경제적인 여유로움과 문화에 대한 전문가적인 안목과 애정이 있어야 지속적으로 미술작품을 구입하고 정신적으로 풍요로운 생활을 즐길 수 있는 것이다. 자본주의 경제하에 부호들

은 늘어만간다. 이 신흥 부자들은 세상에 못 살 것이 없다. 하지만 과거 전통적인 상류층과 같은 귀족적인 커뮤니티의 전통과 사회적인 명망은 쉽사리 얻을 수 있는 것이 아니다. 미술작품의 구입은 바로 이런 '고상한' 지위에 오른 기분을 누리게 해줄 것이다. 유명 화가의 비싼 작품을 소유한다는 것은 기존의 상류층 인사들과의 교류를 의미하는 것이다. 하지만 고급예술에 대한 취향을 가지는 것, 그리고 그것을 실제로 소유하는 것은 돈만 있다고 할 수 있는 일은 아니다.

•• 컬렉팅, 그 못 말리는 열정

최근 들어 미술시장이 호황을 맞아 국내외 유명 경매회사마다 최고가 낙찰 기록이 새로 갈아치워지고 있다는 소식을 종종 접한다.

미술작품의 구입은 일반적으로 화상畵商을 통하거나 경매를 통해 이뤄진다. 현대미술에 있어 최고의 컬렉터로 꼽히는 이로 영국의 찰스 사치Charles Saatchi, 1943~ 가 있다. 그의 행보는 늘 전 세계 미술인들의 관심거리다. 그가 누구의 작품을 얼마에 샀는가는 언제나 미술계의 이슈가 된다. '찰스 사치가 샀다'는 이유 하나만으로 예술가는 금방 유명해지고 곧 주문이 폭주하여 천정부지의 그림 값을 자랑하는 스타가 된다.

광고대행사 '사치 앤드 사치Saatchi & Saatchi'로 큰돈을 번 광고 재벌인 찰스 사치는 제2차

도14-5 1997년 영국 로열아카데미에서 열린 〈센세이션〉전의 포스터. 이 전시는 사치가 컬렉팅한 젊은 영국 작가 군단의 작품으로 이뤄져 있었으며 이들은 이 전시 이후 yBa라 불리며 가치가 급격히 상승했다.

영 브리티시 아티스트
(yBa, Young British Artists)

1980년대 말에 출현한 젊은 영
국 미술가들을 일컫는 말이다.
1990년대 초반까지 현대미술
에 상당한 충격을 던지며 큰 영
향력을 행사했다. 1988년 당시
영국 런던 소재 골드스미스 칼
리지의 대학원생이던 데이미언
허스트가 빈 공장을 빌려 골드
스미스 칼리지 학생 16명이 참
여한 〈프리즈(Frieze)〉라는 제목
의 기획전을 연 것에서 시작되
었다. 이 전시회를 방문한 찰스
사치가 이후 yBa의 전시를 열
고 작품을 구매함으로써 세계
미술계에 널리 알려지게 되었
다.

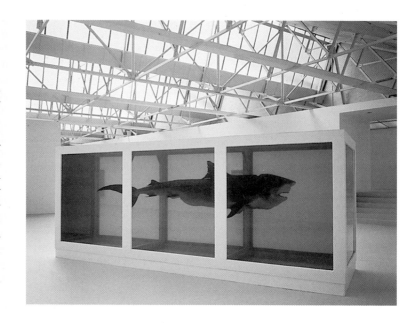

세계대전 이후 현대미술의 중심지가 된 미국의 패권을 다시 영국으
로 옮겨온 주인공이다. 그는 또한 막강한 재력을 바탕으로 하여 특
히 영국 출신의 신진 작가를 발굴하고 후원하는 현대미술계의 거물
컬렉터이다. **도14-5**

　　1980년대 후반 세계 미술계에 혜성처럼 등장한 마크 퀸, 데
이미언 허스트, 크리스 오필리, 트레이시 에민 등과 같은 이른바 현
대미술시장에서 잘나가는 '영 브리티시 아티스트' 그룹을 형성한
것도 찰스 사치가 있었기에 가능한 일이었다. 그는 다소 엽기적이
고 충격적인 작품으로 주목받은 잠재력 있는 신진작가들의 작품을
저렴한 가격에 구입하여 나중에 비싼 가격에 되팔아 막대한 수익을
남기는 상업적 컬렉터로도 유명하다.

　　데이미언 허스트의 엽기적인 작품 「살아 있는 누군가의 정신
속에 있는 죽음의 물리적인 불가능성」**도14-6**은 1991년에 찰스 사치가
아이디어를 내고 런던 자연사 박물관의 큐레이터가 작품의 제작 방

도14-6 데이미언 허스트, 「살아 있는 누군가
의 정신 속에 있는 죽음의 물리적인 불가능
성」 1991

법을 알려주어 만들어진 것이다. 찰스 사치로부터 작품을 의뢰받은 데이미언 허스트는 오스트레일리아의 상어잡이에게 전화를 걸어 죽은 상어 한 마리를 주문했다. 그는 그것을 포름알데히드가 가득 찬 유리케이스 속에다 매달아 넣고 모터를 연결하여 움직이게 하여 발표했다. 찰스 사치가 당시 5만 파운드(약 1억 원)에 구입한 이 작품은 2005년에 한 미국인 컬

렉터에게 무려 7백만 파운드(약 140억원)에 팔렸다. 이 작품을 제작하는 데 든 돈은 상어 한 마리 값 1천만 원과 포름알데히드 값 2백만 원이 전부였다. 그런데 그 어마어마한 가격이라니! 작가의 인기와 유명세가 더해져 140배나 되는 이익을 남긴 것이다.

　　찰스 사치는 이렇게 상업적인 수익까지 올리는 성공한 컬렉터이다. 그는 현재 '사치 컬렉션'이라고 불리는 그의 소장 작품들과 함께 2007년 영국 첼시에 새로 문을 연 '사치 갤러리Saatchi Gallery'(대중 공개는 2008년)**도14-7**, 온라인 사치 갤러리www.saatchigallery.com로 또다시 주목받고 있다. 전 세계에 숨어 있는 보석을 찾아 헤매는 아트딜러나 컬렉터들에게는 잠재적인 보물창고인 이곳은 현대미술시장의 동향과 전망을 알아보기 위한 최적의 장소인 셈이다.

도14-7 2003년부터 2005년까지 런던 사우스뱅크의 카운티 홀을 사용했던 사치 갤러리. 사치 갤러리는 막대한 규모의 사치 컬렉션을 대중에게 선보이기 위해 1985년 처음 문을 열었다. 현재는 런던 첼시에 자리를 잡고 있다.

●● 부자 컬렉터와 대형 미술관

　　미술작품을 구입하는 여러 이유에 투자 가치라는 시상 논리까지 더해져 전 세계적으로 미술작품을 구입하는 사람들이 늘어가

고 있다. 하지만 수십 억, 수백 억 원에 이르는 그림을 선뜻 산다는 것은 일반인으로서는 상상하기도 힘든 일이다. 매년 경제 전문지 『포브스』지가 선정하는 세계 최고의 부자들 중에는 세계적인 미술품 컬렉터들이 포함되어 있다. 이 부자 컬렉터들은 유명 미술관들에 자신이 평생 동안 모아온 작품들을 무상으로 기증하기도 하고 개인 미술관을 지어 일반인들에게 공개하기도 한다.

예를 들면 일명 모마라고 불리는 미국 뉴욕의 현대미술관은 1929년 미국 뉴욕 증시의 폭락으로 대공황이 시작된 지 얼마 되지 않았을 때 대부호의 부인들이자 컬렉터로 이름 높았던 애비 록펠러 Abby Aldrich Rockefeller, 1874~1948, 메리 퀸 설리번Mary Quinn Sullivan, 릴리 블리스Lillie Bliss의 작품 기증으로 문을 열게 되었다. **도14-8, 도14-9** 이 세 명이 소장하고 있던 작품들이 모마의 주요 컬렉션을 이루어, 오늘날 현대미술의 메카로 자리 잡은 뉴욕에 최초의 현대미술관이 세워졌다. 그중에서 특히 애비 록펠러의 공이 컸는데 모마 미술관이 세워진

도14-8 컬렉터들의 작품 기증으로 문을 열게 된 뉴욕 현대미술관(MoMA)의 현재 모습. 2004년 재개관하여 현재와 같은 모습을 갖췄다.
도14-9 모마의 전시실 내부 광경

부지도 록펠러 집안의 기증으로 마련되었다. 그녀는 석유 재벌 기업 스탠더드오일의 후계자 록펠러 2세의 부인으로 관료주의적이고 금욕주의적인 사고를 가진 남편을 설득해 록펠러 가문의 재산으로 자선사업과 예술 후원 사업에 많은 기여를 하도록 이끌었던 인물이다.

아무리 좋은 미술품도 그 주인이 죽을 때 같이 무덤 속으로 들어가지는 않는다. 컬렉터가 아무리 아끼는 작품이라도 결국 미술관이나 박물관을 최후의 안식처로 삼게 된다. 이렇게 컬렉터들의 미술품 기증과 기부금으로 세계 유수의 미술관들은 지금도 더 많은 사람들의 눈을 즐겁게 해주고 있다.

더 알아보기

모마
(MoMA, The Museum of Modern Art)

우리에게 익숙한 피카소의 「아비뇽의 처녀들」, 고흐의 「별이 빛나는 밤」, 마티스의 「붉은 작업실」 같은 근대의 명화를 비롯한 유럽 근현대미술의 핵심 작품을 소장하고 있는 보물창고다. 1929년 11월 7일에 개관 당시 크게 주목받지 못하고 있던 세잔, 고갱, 쇠라, 반 고흐 등 네 작가를 묶어 〈근대 미술의 아버지〉라는 제목으로 기념전을 열었는데, 당시 실업자가 1,300만 명에 달하는 대공황 시기였는데도 5주 동안 5만 명의 관람객이 몰려들 정도로 큰 성공을 거뒀다. 15만 점 이상의 소장품을 보유하고 있는 모마는 2004년 11월 대대적인 단장을 마치고 재개관했다. 증축과 리모델링에 들어간 천문학적인 비용을 위해 모금운동이 벌어졌고, 이중 82퍼센트인 8억 달러(우리나라 돈으로 약 8,000억 원)의 후원금과 모마 재단 이사회 멤버들이 기부한 약 5억 달러(우리나라 돈으로 약 5,000억 원)가 모여, 모마는 기존 건물보다 두 배 이상 넓은 첨단 시설의 현대미술관으로 거듭났다.

그림 값은 어떻게 매겨질까?

일간지와 뉴스의 경제 소식란에서 미술 이야기를 부쩍 많이 듣게 되는 요즘이다. 국내외 미술품 투자 열풍으로 인해 국내 미술시장은 10년 만에 대호황을 맞이했고 세계 미술시장 역시 황금기를 누리고 있다는 소식이 심심치 않게 들린다. 작년에 열린 유명 작가의 〈1백만 원 그림 전시회〉에서는 갤러리 문을 열기도 전에 전국에서 모여든 사람들이 길게 줄을 서서 문이 열리기가 무섭게 작품을 보지도 않고 몇 점씩 쇼핑 카트에 담아 계산을 치르는 진풍경이 연출되기도 했다.

'아트 재테크' '아트 펀드'라는 말이 유행처럼 번지며 실제로 은행에서 투자 상품이 나오기도 하는 등 미술시장은 '우아한' 돈벌이의 수단으로 떠올랐다. 주부는 물론 샐러리맨들에 이르기까지 미술시장에도 개미군단이 탄생한 것이다. 이런 현상을 통해 미술품을 투자 개념으로 보는 자본주의 논리가 강하게 작용하고 있다는 것을 알 수 있다. 이제 미술품은 그저 아름다움을 감상하기 위한 예술작품이 아니라 돈으로 환산되는 상품이다. 최근 미술시장에 대한 관심이 급증하면서 각종 문화센터의 재테크 관련 강좌들 가운데 미술경매에 대한 강좌가 따로 개설될 정도라고 한다.

그렇다면 도대체 미술품의 가격은 어떻게 매겨질까? 이 질문에 대해서 미국 상업미술의 대명사인 팝아트Pop Art와 추상표현주의의 후원자이자 뉴욕 최고의 화상이었던 레오 카스텔리Leo Castelli, 1907~99는 "시장가격이란 것이 있지만 그것은 평가할 수 없는 것에 근거를 둔 가격이다"라고 말한 바 있다. 미술작품의 가격은 일반적으로 화상을 통하거나 경매를 거쳐서 판매될 때 형성된다. 이른바 시장가격이 형성되는 것이다. 작품의 상업적인 가치를 책정하는 요인으로는, 미술가의 명성·작품성·미술사

적 위치·작품 상태와 크기·희소가치·구입자의 심미적 기호·소장자 리스트 등이 고려된다. 하지만 요즘은 이런 것들 외에도 경제적 상황이 그림 값 결정에 중요한 요인으로 떠오른다. 즉, 당시 시장이 호황이냐 불황이냐에 따라 그림 값에 변동이 있다는 얘기이다. 이것은 투자, 즉 재산 증식의 수단으로 미술품을 보기 때문이다.

그림 값은 이처럼 복잡하게 정해지지만 또 언제든 변할 수 있는 것이다. 아무도 거들떠보지 않던 인상파 화가들의 그림이 지금은 연일 최고가를 경신하는가 하면, 생전에는 비싸게 팔렸지만 이제는 아무도 기억하지 못하는 화가들도 있다. 또 많은 사람들이 좋아한다고 해서 꼭 비싸게 팔리지도 않을 뿐더러 '저런 것을 누가 사지?' 싶은 마음이 드는 작품이 비싸게 팔리기도 한다.

예술가의 오랜 인고의 시간을 거쳐 탄생한 작품들의 가치를 돈으로 환산하는 것은 과연 정당한 일일까? 예술가들의 순수한 영혼의 결정체인 작품들에 대금을 지불했다고 해서 예술작품의 가치가 진정으로 인정되는 것인가? 자칫 예술마저 금전만능주의에 빠져들어 '쩐의 전쟁'의 노예로 전락하는 것은 아닌지 모르겠다.

>>> 더 생각해보기! <<<

어차피 예술작품의 가치가 돈으로 환산될 수 있다면, 예술작품도 프로 스포츠 선수의 연봉이나 영화배우의 몸값과 같은 운명을 가질 수밖에 없는 것일까? 예술작품의 가치를 돈으로 환산하는 것이 정당한지에 대해 생각해보자.

도14-10 프랜시스 베이컨의 작품이 거래되고 있는 2007년 6월의 소더비 미술품 경매 현장

민족 컬렉터, 간송 전형필

영국에 전 세계의 미술시장을 주도하는 찰스 사치 같은 거물급 컬렉터가 있다면, 우리나라 에는 한국 미술품에 대한 무한한 사랑으로 일 제강점기에 국보급 문화재를 수집한 간송 전 형필全鎣弼, 1906~62이 있다. 도14-11

전형필의 미술 사랑은 항일독립투사들의 애국심 못지 않았다. 그의 애국은 조국과 민 족의 자주독립을 위해 투쟁한 독립투사들과 는 다른 형태를 띠었다. 그는 일본인들의 손에 넘어가 조국 땅을 떠나는 국보급 우리 문화재 의 반출을 막고자 전 재산을 털어 서화와 도자 기 등을 사들여 지킨 문화 애국자이다. 20대에 이미 서울의 '10만석지기 갑부'로 불릴 만큼 거부였던 전형필은 당대 최고의 서화 감식안을 가졌 던 스승 위창 오세창葦滄 吳世昌, 1864~1953의 지도로 미술품을 보는 안목을 키 웠다. 그는 일본에 우리 문화재를 빼앗기지 않기 위해서 아무리 비싼 값 이라도 아낌없이 치렀다. 그의 수집 활동은 단순한 취미나 상업적인 투 자가 아니었다. 민족의 정체성을 지키고자 하는 일종의 사명감으로 행한 애국이었다.

오늘날 성북동에 위치한 간송미술관은 전형필이 1938년 서른세 살 때 세운 '보화각葆華閣'을 그 전신으로 한다. 개인 소유의 사립 미술관이지 만 국보·보물급 골동품과 겸재 정선謙齋 鄭敾, 1676~1759, 추사 김정희秋史 金正喜 1786~1856, 단원 김홍도檀園 金弘道, 1745~1805(?), 혜원 신윤복蕙園 申潤福, 1758~? 등의 명품 서화를 소장하고 있어 우리나라 문화재의 보고이다.

도14-11 간송 전형필

1936년 11월, 우리나라 역사상 최초의 미술품 경매장인 서울 경성미술구락부경매장에서는 한 도자기를 두고 가슴이 조마조마할 정도로 열띤 경매가 벌어졌다. 당시 저축은행(제일은행의 전신)의 일본인 행장이 갖고 있던 「청화백자철사진사국화문병」青華白磁鐵砂辰砂菊花文瓶(국보 294호)^{도14-12}을 놓고 일본인 골동품상과 전형필이 서로 조금의 양보도 없이 가격 경합을 벌인 것이다. 일본인 골동품상이 최종가로 1만 4,550원을 불렀고, 전형필은 거기에 30원을 더해 1만 4,580원을 불러 청화백자는 간신히 그의 손에 들어갔다. 당시 서울의 큰 기와집 한 채 값이 1,000원 정도였으니 얼마나 대단한 경매였는지 짐작 가능할 것이다. 간송은 이외에도 고려청자 최고의 명품으로 꼽히는 「청자상감운학문매병」青磁象嵌雲鶴文梅瓶(국보 68호)과 신윤복의 풍속화첩 『혜원전신첩』蕙園傳神帖을 비롯해 수도 없이 많은 문화재급의 서화와 도자기 들을 일본인의 손에서 구해냈다. 이뿐만이 아니었다. 일본에서 활동하던 영국인 변호사가 소장품을 일괄 처분한다는 소식을 듣고 공주에 있는 5천 석지기의 논밭을 모두 팔아 일본으로 건너간 적도 있다. 그때 당시 웬만한 기와집 50채는 살 수 있는 돈 10만 원으로 사들인 고려청자 10점 중 2점은 국보로, 또다른 2점은 보물로 지정되었다.

전형필은 또한 작품의 가치를 잘 모르는 원주인이 값을 싸게 부르면 얼씨구나 하고는 덥석 돈을 내미는 수집가가 아니었다. 원주인이 부른 가격의 두 배, 세 배가 되더라도 그는 자신이 판단한 가치대로 값을 지불하고 사왔다. 우리 민족의 얼이라고 할 수 있는 『훈민정음』訓民正音(국보 70호) 원본이 경상북도 안동에서 1,000원에 팔린다는 소문을 듣고는 한 걸음에 달려가 그보다 11배 높은 값인 1만 1,000원을 치르고 가져온 일도 있다.

요즘 한국은 물론 전 세계적으로 미술시장이 유례없는 호황을 누리고 있다. 하지만 모든 컬렉터들이 전형필 같지는 않다. 전형필은 미술작품

도14-12 청화백자철사진사국화문병(국보 294호), 높이 42.3cm, 조선시대, 간송미술관

에 대한 사랑은 물론이고 문화예술에 대한 애호가로서 높은 감식안을 가진 순수한 열정의 컬렉터임과 동시에 자국의 문화를 지키고자 한 사명감을 지닌 컬렉터였던 것이다. 그는 국보급 소장품들을 자산 가치를 가진 물건으로만 보지 않았고 투기의 대상으로 취급하지도 않았다. 물론 미술작품은 돈으로 사고파는 것이다. 하지만 미술작품은 개인의 소유물이 되더라도 결국에는 많은 이들의 눈앞에 공개되어 수집가 자신이 작품을 소장하면서 누렸던 행복한 감정과 소중한 기억을 나눌 때에야 진정한 가치를 얻는 것이 아닐까.

가짜 그림 이야기 – 그림 위조의 배경과 현상

전혀 어울릴 것 같지 않은 두 개의 단어가 있으니 바로 '미술'과 '범죄'이다. 우리에게 감동을 주는 예술작품들은 생각보다 자주 범죄의 대상이 되곤 한다. 우리가 많이 보아오고 익히 잘 알고 있는 화가들의 작품이 지금 누군가의 작업실에서 위조되고 있다면? 값 비싼 명화가 어느 날 진품이 아니고 위작임이 밝혀진다면 얼마나 황당할까? 그림 값이 비싼 유명 화가의 작품일수록 위작이 많다. 이런 일은 왜 일어나며 누가 이런 일을 저지르는 것일까?

●● 세기의 위작 사건

제2차 세계대전이 연합군의 승리로 끝난 후 나치가 전 유럽을 휩쓸며 강탈한 예술품 회수 작전이 수행되고 있었다. 그러던 1945년 5월의 어느 날, 나치의 최고 실력자 중 한 사람인 헤르만 괴링의 아내가 기거하던 성에서 어마어마한 양의 네덜란드 국보급 회화가 발견되었다. 이 중에는 네덜란드 최고의 화가 중 한 사람으로 꼽히는 얀 페르메이르Jan Vermeer, 1632~75의 그림도 있었기에 곧 큰 관심거리가 되었다. 괴링이 소유하고 있던 그림들의 유출 경로를 추적하다보니 네덜란드의 화가이자 화상인 판 메이헤런Han van Meegeren, 1889~1947이 나치에게 이 그림들을 팔아넘긴 것으로 밝혀졌다. 그는 적국인 독일에 조국의 국보급 문화재를 팔아넘긴 반역죄로 재판에 회부되었다. 엄청난 죗값을 치를 것에 겁이 난 판 메이헤런은 급기야 자신이 나치에게 팔아넘긴 페르메이르의 작품이 진품이 아닌 위작이라는 폭탄선언을 하기에 이르렀다. 괴링에게 판 메이헤런의 「그리스도와 부정한 여인」도15-1은 자신이 1943년에 위조한 작품이라

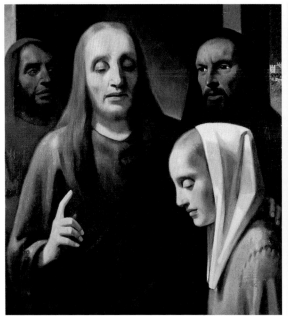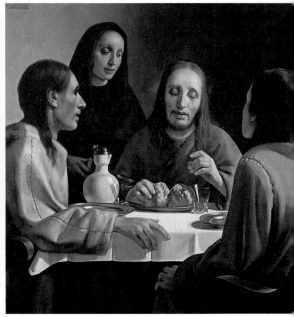

고 고백한 것이다. 급기야 그때까지 페르메이르의 명작으로 여겨져 유명 미술관에 버젓이 소장되어 있었던 「엠마오의 저녁식사」^{도15-2}도 자신의 위작이고, 1937년부터 1942년 사이에 페르메이르의 미공개작이라며 시장에 내놨던 6점 모두 자신의 위작이었다고 진술함으로써 네덜란드 미술계를 엄청난 충격에 휩싸이게 했다.

　　판 메이헤런이 페르메이르의 작품을 위작 대상으로 삼은 것은 페르메이르가 당시 막 조명을 받으며 위대한 화가로 재평가되기 시작한데다 그의 작품 수가 많지 않아 희소성이 높고 실제로 본 사람도 적어 위작하기 쉽다는 이유 때문이었다. 우리에게는 「진주 귀고리를 한 소녀」^{도15-3}로 잘 알려진 페르메이르는 인물들이 있는 실내 풍경화를 주로 그린 화가로, 그에 대한 자료가 거의 없어 베일에 싸여 있다. 은은하면서도 미세한 빛의 표현에 있어서 타의 추종을 불허하는 그의 작품은 뒤늦게 19세기 미술사학자 토레 뷔르거^{Théophile}

도15-1　판 메이헤런, 「그리스도와 부정한 여인」, 캔버스에 유채, 90×100cm, 1930~44, 네덜란드 문화유산연구소
도15-2　판 메이헤런, 「엠마오의 저녁식사」, 캔버스에 유채, 117×129cm, 1930년대 초, 로테르담 보이만스 판 뵈닝건 미술관

Thoré-Bürger, 1807~69에 의해 재발견되어 '일상의 아름다움을 사랑한 빛의 화가'로 칭송을 받고 있던 터였다. 이렇게 페르메이르는 판 메이헤런이 활동할 당시 이미 최고의 화가로 여겨졌고 19세기 이후 그에 대한 연구도 활발해졌다.

●● 전문가의 눈도 속인 위조 기술

처음에는 위작이라는 것을 믿지 않던 사람들도 판 메이헤런이 자신의 말을 증명하기 위해 페르메이르가 사용했던 염료를 제공받아 감옥에서 위작 과정을 시연하자 이 충격적인 이야기가 사실임을 인정하지 않을 수 없게 되었다.도15-4 결국 1947년 10월, 네덜란드 법정은 그에게 징역 1년을 선고했다.

판 메이헤런은 왜 위작 작가가 된 것일까? 그는 당시 평론가들이 자신의 작품을 인정해주지 않은 데에 대한 복수심에 위작을 하게 되었다고 밝혔다. 하지만 그의 주장은 신빙성이 없어 보인다. 그보다는 돈을 노린 욕심에서 비롯된 부도덕한 행위였다는 편이 맞을 것이다. 세기의 위작 사건이라 불리는 판 메이헤런의 페르메이르 위작 사건은 전문가들의 감식안을 흐리게 할 정도의 '수수께끼의 화가'로 알려진 페르메이르에 대한 신비주의 풍조 덕분에 일어날 수 있었다. 46년간의 생애 동안 고작 20년을 화가로 활동하였고 남긴 작품도 그리 많지 않은 페르메이르의 희소성으로 말미암아 그의 것이라면 무엇이 되었는지

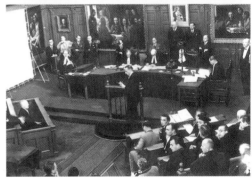

도15-3 얀 페르메이르, 「진주 귀고리를 한 소녀」, 캔버스에 유채, 45×39cm, 1665년경, 헤이그 마우리츠하위스
도15-4 재판을 받고 있는 판 메이헤런. 그는 감옥에서 페르메이르 위조 과정을 직접 보여주어 나치 부역 혐의를 벗었지만 사기죄가 성립되었다.

걸작이라고 반기는 사회 분위기가 냉정하게 작품을 분석하고 논의하는 과정을 생략하게 한 것이다.

게다가 판 메이헤런은 위작을 만드는 데 17세기 화가들이 사용한 안료만을 사용했으며, 오래된 그림처럼 보이게 하기 위해서 그림을 완성한 후 오븐에 구워 균열이 생기게 하고 캔버스 표면에 잉크를 문질러 때가 균열 사이에 끼도록 하는 등 온갖 공을 들인 덕분에 전문가들조차 제대로 감정을 해내지 못했다. 당시 페르메이르의 작품을 직접 눈으로 본 사람이 많지 않았던 것도 이런 결과를 가능하게 했다. 페르메이르의 재발견자로 알려진 19세기 프랑스의 미술비평가 토레 뷔르거가 애초에 페르메이르의 작품으로 인정한 작품은 66점이었지만 이 가운데 오늘날 확실한 진품으로 인정받는 작품은 32점을 조금 넘는 정도이다. 이런 진품 감정은 미술사학자들의 지속적인 연구와 미술관 큐레이터들의 노력으로 인한 성과라 할 수 있다.

●● 대한민국 최고의 미술품 사기사건

이러한 위작 사건이 지난 세기의 먼 나라 이야기가 아닌 것이 되어버렸다. 지난 몇 년간 국내 미술시장이 갑작스럽게 성장하면서 위작 논란이 끊이지 않고 있다. 국내 작가의 위작 시비와 관련한 가장 큰 사건은 2005년 한 개인 소장가가 발표한 이중섭 화백과 박수근 화백의 미발표 작품 2,834점을 둘러싼 진위 공방일 것이다. 이 작품들은 결국 2007년 법원에서 전부 위작 판결을 받음으로써 한국 미술 사상 최대의 사기 사건으로 기록되게 되었다.

이 사건은 이미 고인이 된 화가 이중섭의 아들이 관련되어 있었다는 점에서 더욱 큰 충격을 던졌다.^{도15-5} 문제가 된 작품 대부분

은 한국고서연구회 김용수 고문이 소장한 작품들로, 한국미술품감정협회 관계자들이 위작 의혹을 제기하면서 논란이 시작되었다. 소장자는 화가의 친아들에게 1970년대 초 수천만 원을 주고 구입했다고 주장했지만, 안목 감정과 물감 성분 분석 등의 방법을 동원해 감정을 마친 결과 그 모두가 위작으로 판명되었다. 이에 따라 이중섭 화백의 차남 이태성씨와 공모하여 국내 경매에 출품한 8점

중 5점을 9억 1,900만원에 판매하고, 국내 방송사와 제휴하여 박수근 · 이중섭 두 화가의 미 발표작 전시회를 열려고 한 데 대해 사기와 사기 미수 등의 혐의가 적용되어 한국고서연구회의 김용수 고문이 구속됨으로써 사건은 일단락되었다. 하지만 이 수천 점에 달하는 위작의 위조범과 유통 경위는 끝내 밝혀지지 않아 씁쓸한 뒷맛을 남겼다. 위작을 소유했던 사람이 분명히 있고 위작을 검증 없이 판매한 경매회사도 있지만 결국 아무도 책임을 지지 않은 셈이다. 경매회사가 어떻게 이 작품들을 감정했는지에 대한 추궁은 없었다. 어찌 보면 결국 한국 미술계의 허술하고 방만한 치부를 그대로 드러낸 사건이라고도 할 수 있다.

•• 국내 최고가 그림이 가짜라고?

대규모 위작 사건의 파장이 채 가시기도 전에 국내 미술 경매 사상 45억 2,000만 원이라는 최고 낙찰가를 기록한 박수근 화백의 「빨래터」도15-6 또한 위작 시비에 휘말렸다. 한 미술 전문 잡지가 창간호에서 이 작품이 가짜일 수 있다는 의혹을 제기하면서 「빨래터」를 둘러싼 논란이 일파만파로 확산된 것이다.

도15-5 이중섭의 유족 이태성씨가 위작 시비를 해명하는 간담회를 가졌다. 그럼에도 불구하고 이 당시 논란이 된 작품 전부는 위작으로 판결이 났다.

한국미술품감정협회는 화랑업주 10명, 미술계 인사 10명으로 구성된 특별 감정단의 두 차례에 걸친 비공개 감정을 거친 후에 이 그림이 진품이라는 감정 결과를 냈다. 우선 한국에서 사업을 했던 미국인 소장자가 1950년대 중반 박수근에게 직접 그림을 받았다는 소장 경위가 확인되었고, 적외선과 엑스선 촬영 등을 통해 1950년대의 작품임을 확인했다는 과학 감정 내용 등이 진품이라는 증거로 제시되었다. 여기에 박수근 화백의 아들이 직접 진품이라고 확인함으로써 힘을 보태어주었다.

이에 대해 위작 의혹을 제기한 잡지사 측은 이익집단인 화랑업주가 포함된 감정단은 공정성을 결여하고 있으므로 감정 결과에 승복할 수 없다는 입장을 내놓았다. 지난 이중섭·박수근 작품의 위작 사건 당시 과학 감정으로 위작임을 증명해낸 한 대학의 교수 또한 한국미술품감정협회의 감정은 '안목 감정 수준'에 지나지 않는다며 이의를 제기했다. 여기에 이 작품의 경매를 담당했던 경매회사는 허위사실을 유포한 잡지사에 30억 원 상당의 손해배상 청구소송을 제기해놓은 상태여서 진위 여부는 법정에서 가려질 형편이다.

가짜 미술품이 만들어지는 이유

위작 문제는 어제오늘의 일이 아니다. 일부 인기 작가의 경우 그림에 대한 수요는 많으나 공급에 한계가 있기 때문이다. 이중섭과 박수근 화백의 위작은 1980년대 이후 봇물처럼 쏟아져 나왔다. 작품의 가격이 높지 않았던 1970년대에는 거의 나타나지 않았던 일이다. 점점 미술시장이 활성화되고 경제적 여유에 문화적 취향까지 생긴 사람들이 유명 작가의 그림들을 한두 점씩 사 모으기 시작하면서 그림 값이 오른다. 여기에 그림이 높은 신분과 부를 과시하는 수단이자 재테크의 수단으로 떠오르면서 그림 값은 최근 천정부지로 오르고 있다. 심지어 '그림 쇼핑'이라는 말이 생길 정도가 된 미술시장의 과열 현상을 반영이라도 하듯, 국내외 미술계는 위조범과 위조된 작품의 유통 문제로 몸살을 앓고 있다.

그림 값이 비싼 유명 화가의 경우 그 위작의 숫자는 그의 인기를 반영하듯 비례한다. 1940년 미국의 『뉴스위크』는 20세기 초에 큰 인기를 얻은 프랑스의 바르비종파 화가인 코로Jean Baptiste Camille Corot, 1796~1875의 작품만을 위조하는 전문 위조화가가 있다고 보도한 바 있다. 실제로 코로가 평생 동안 그린 작품 수의 몇 백 배에 이르는 그림이 코로의 그림이라며 시장에 떠돌고 있다는 것이었다. 미국 내에만 알려진 코로의 작품 수가 7,800점에 이른다는 『뉴스위크』의 기사는 위작 시비가 동서고금을 막론하고 일어난다는 것을 말해준다.

이제는 심심치 않게 발생하는 위작 사기 사건들은 갈수록 수법도 더 치밀해지고 대담해지고 있으며 대규모로 제작, 유통되어 수사 담당자들은 미술품 위조단 수사가 마약 수사보다 더 힘들다고 토로할 정도이다. 전국적으로 퍼져 있는 실력 있는 화가 출신의 위조범들과 중간거래상들의 조직이 생각보다 더 크고 널리 퍼져 있어

더 알아보기

과학 감정

작품의 진위 여부를 판별하기 위해서 전문 감정가가 제일 먼저 하는 것은 '블랙라이트'라는 자외선을 그림 가까이에 대고 여태까지의 그림에 대한 기록을 확인하는 것이다. 육안으로는 안 보이는 미세한 얼룩에서부터 덧칠한 흔적, 캔버스 천을 덧댄 흔적, 접착제의 사용, 광택제의 사용, 미세한 먼지와 물감이 흐른 자국까지도 모두 볼 수가 있다. 마치 우리 몸을 엑스레이 촬영을 통해 속속들이 들여다볼 수 있는 것처럼 그림에서 복원이나 수리 흔적들을 찾아낸다. 더 확실히 하기 위해서는 화학적인 검사를 해야 하는데 이런 방법 등을 통해 작품 진위 여부를 판단할 수 있다.

서 우리의 상상을 초월할 정도로 많은 수의 위작이 유통되고 있다고 한다. 이를 증명이라도 하듯 한국미술품감정협회가 2003년부터 2006년까지 감정한 이중섭의 작품 87점 중 60점이 가짜로 밝혀졌다. 또 한국화랑협회 산하 감정연구소에서 1982년부터 2001년까지 감정을 의뢰받은 2,525점의 미술품 중 30퍼센트가 가짜로 판명되었다고 한다. 이 가운데, 역시 미술계에서 비싸게 팔리고 있는 이중섭(75%), 박수근(36.6%), 김환기(23.5%), 장욱진(20.5%) 등이 위작 비율이 높게 나타났다.

이렇게 위작의 시비논란이 끊이지 않는 가장 큰 이유는 미술품 거래가 투명하지 못하기 때문이다. 작고한 작가의 유작은 물론 미공개작품과 현재 활동 중인 작가의 작품 모두 투명성이 확보되어야 한다. 누가 언제 어디서 어떻게 구입했는지 작품의 출처가 명백히 기록으로 남아 있어야 한다. 이러한 투명성이 확보되지 않으면 위작문제는 앞으로도 끊임없이 제기될 것이다. 이 모든 사태가 예술작품을 돈으로만 환산하려는 비인간적이고 배금주의 풍조가 만연한 사회에서 비롯된 것이기에 씁쓸한 뒷맛을 남긴다.

'과학 감정'으로 진위를 가려내라!

비약적으로 커지고 있는 미술시장이 올바르게 정착되기 위해서는 무엇보다 시급한 것이 다시는 이런 위작들이 발을 붙이지 못하도록 하는 것이다. 이중섭과 박수근 화백의 위작 사건을 통해 한국 미술시장의 문제점들이 드러나면서 관련 전문가들은 지금부터라도 미술품 유통 체계의 투명성을 확보하고, 공인된 감정기구의 도입과 여러 시대에 걸친 수많은 작가들의 작품을 감정할 수 있는 전문 인력을 늘려나가는 등 미술품 감정 체계를 선진화해야 한다고 한목소리를 내고 있다.

하지만 미술품의 진위를 가리는 것은 매우 어렵다. 이번에 문제가 됐던 박수근의「빨래터」도 크게 세 가지 방법을 통해 감정한 것으로 알려졌다. **도15-7** 첫째는 작품의 원래 소장자의 진술을 통한 출처 확인이다. 둘째는 미술계 전문가들의 안목 감정이다. 눈으로 확인해봐서 작가의 화법畵法의 특징이 기존의 작품과 비교해 같은지를 알아내는 것이다. 셋째는 과학 감정이다. 자외선이나 엑스선 촬영 등을 통해 위작에서 흔히 보이는 덧칠이 있는지 확인하고 안료의 성분은 어떤지, 서툰 기법이나 조작의 흔적을 찾을 수 있는지 보는 것이다.

미술품 감정을 하는 데는 충분한 시간을 가지고 여러 전문가들이 모여 공개적으로 과학 감정을 해야 한다는 지적이 많다. 탄소연대 측정과 이동식 엑스선 형광분석기, 적외선 분광기 등을 활용한 과학 감정을 통해 신중하게 결론을 도출해야 작품 소장자는 진품을 소장하고 있다는 자부심을 가질 수 있고 일반인들도 결과에 수긍할 수 있다. 그렇지 않으면

도15-7 2차 감정 결과「빨래터」가 진품임을 확인했다고 말하고 있는 오광수 전 국립현대미술관장

아무리 진짜를 진짜라고 해도 믿지 않는 불신감이 팽배해질 것이고 이는 결국 미술시장의 축소로 이어질 것이다.

범죄 수사에 있어 결정적인 증거들을 밝혀나가는 과학수사처럼 미술품도 과학적 분석을 철저히 할 수만 있다면 작품의 진위 여부는 쉽게 판명될 것이다. 하지만 프랑스의 경우 감정 전문가가 적게는 3,000명, 많게는 1만 6,000명에 달하는데 우리나라는 150명 정도에 불과하여 안목 감정에 치우칠 수밖에 없다고 한다. 전문 인력이 턱없이 부족한 국내의 현실을 볼 때 세분화된 감정 전문가를 양성하고 과학 감정의 기반을 마련하는 일이 무엇보다도 시급하다.

위작을 막을 수 있는 또 한 가지 방법은 작품 도록 제작이다. 작가의 모든 작품을 기록으로 남겨 문제작이 나왔을 때 비교할 수 있게 하는 것이다. 하지만 국내에는 전 작품 도록이 나와 있는 유명 작가는 그다지 많지 않다. 공인된 감정기구의 설립도 시급하다. 끊이지 않는 위작 사건은 공인된 감정제도가 없기 때문에 손쉽게 일어난다. 국내에도 현재 몇몇 감정기구들이 있으나 화랑과 화상에게 완전히 독립된 감정기구는 존재하지 않고, 신뢰성에 필수적인 상호 감시와 견제가 불가능하다. 현재 존재하는 감정기구들은 이권다툼으로 인한 내분과 위작에 대한 진품 감정 등의 오점을 남겨 신뢰감이 떨어진 상태이다. 그렇기 때문에 그동안 쌓인 감정 전문가들에 대한 불신을 해소하는 노력이 있어야 할 것이다.

마지막으로 위작의 근절을 위해서는 공인된 감정제도뿐만 아니라 지금의 위작자와 유통자에 대한 '솜방망이' 처벌의 수위를 높여야 한다. 또한 불투명하고 비정상적인 유통 경로로 유명 작가의 작품을 싼값에 사려는 사람들의 생각도 바뀌어야 한다. 한편에서는 이런 위작문제가 공론화되는 것은 미술경매가 활발해지고 미술시장이 점차 커지면서 나타나는 과도기적 현상이므로 나쁘게만 생각할 일이 아니라고 한다. 미술품이 밀실거래와 이중가격제 등으로 몇몇 사람들 사이에서만 불투명하게 거래

되던 과거와 달리 최근 미술시장은 크게 성장하면서 대중화, 개방화되어 가고 있다. 미술시장 시스템이 선진화되어 하루 빨리 이와 같은 위작 시비가 일어나지 않기를 바란다.

>>> 더 생각해보기! <<<

판 메이헤런은 17세기 그림의 제작 방법을 연구하고 페르메이르의 화풍을 습득하여 전문가도 분간하기 힘든 위작을 만든 화가였다. 그가 자백하지 않았더라면 그의 위작은 여전히 사람들에게 페르메이르의 걸작으로 평가받고 있을지도 모른다. 이런 경우 위작을 예술이라고 평가할 수 있을까? 만약 예술작품이라고 평가할 수 있다면 어떤 점에서 그렇게 말할 수 있을까?

텅 빈 액자가 전하는 메시지

미술품에 관련된 범죄 중 가장 빈번히 일어나는 것으로 앞서 살펴본 위작과 함께 도난이 있다. 둘 다 돈을 목적으로 한 범죄 행위임에 분명하다. 미술품의 절도 행위는 비교적 내다 팔기 쉬운 작품들을 대상으로 하지만 정치적인 목적을 달성하기 위해서는 강력한 협박의 대상이 될 수 있는 중요하고 상징성이 높은 유명한 작품이 범행 대상이 되기도 한다. 예를 들어 1911년에는 한 이탈리아인 목수가 원래 이탈리아 것인 레오나르도 다 빈치의 「모나리자」가 왜 프랑스에 있느냐며 훔쳐간 사건이 있었다. 이 사건은 영화로도 만들어졌는데, 「모나리자」는 2년 뒤 무사히 루브르 박물관으로 돌아오게 되었다. 이 사건은 애국심이라는 정치적 동기를 지닌 명화 도난 사건을 이야기할 때 빠지지 않고 등장한다.

이 갤러리에 걸려 있는 그림 없는 액자가 말해주는 것처럼 1990년 3월 18일 밤, 경관으로 위장한 강도가 가드너 미술관에 침입해 몇 점의 주요한 작품을 훔쳐 달아났습니다. 미술관에서 소장하고 있는 컬렉션 대부분은 무사했으며 갤러리에도 특별한 손상은 없었습니다. 우리는 이 작품들이 돌아올 것이라고 확신하며, 또한 도난당한 미술품에 대한 수색 열기가 적지 않고 계속되기를 바라고 있습니다. 이 작품들의 도난과 관련된 정보를 알고 계신 분은 연방수사국(FBI)으로 연락 주시기 바랍니다.

미국 보스턴에 위치한 이사벨라 스튜어트 가드너 미술관Isabella Stewart Gardner Museum에는 위의 글이 적힌 텅 빈 액자가 몇 개 걸려 있다. 사상 최대의 미술품 도난사건으로 기록된 1990년 3월의 이 미술관 도난 사건으

로 페르메이르의 작품 「콘서트」, 렘브란트의 대작 「갈릴리 바다의 폭풍우」, 그 외에도 드가와 마네 작품 등 총 13점이 도난당했고 피해액은 2~3억 달러에 달했다. 이 가운데 전 세계에 확인된 작품이 고작 32점밖에 남지 않은 페르메이르의 작품이 또 도난당한 것은 가장 큰 손실이었다. 사건이 발생한 지 20년이 다 되어가지만 범인은 물론 작품의 행방조차 파악하지 못하고 있다.

페르메이르의 작품은 워낙 희귀하다보니 작품의 가격은 둘째치고라도 그 가치의 중요성은 말할 필요가 없다. 이 때문에 그의 작품은 자주 범죄의 대상이 되곤 한다. 정치적인 목적을 가진 테러리스트들이 페르메이르의 작품을 인질로 정치적인 협상을 이끌어내려고 한 일도 있었다. 1971년 9월 브뤼셀에서 전시 중이던 페르메이르의 「연애편지」가 허술한 경비를 틈타 도난당했다. 범인의 요구 사항은 동파키스탄의 난민 원조와 국제적인 반기아 캠페인을 펼쳐야 한다는 것이었다. 이 어설픈 도둑은 나무틀에서 캔버스를 칼로 잘라내가는 거친 수법으로 그림을 훔쳐갔기에 캔버스 여기저기가 찢어졌고 물감이 떨어져나갔다.^{도15-8} 사건 당시 그림이 뜯겨져 나간 액자틀의 모습이 참담하다.^{도15-9}

또, 1974년 2월 런던에서 발생한 페르메이르의 「기타를 치는 여인」 도난 사건의 범인은 1973년 런던에서 자동차 폭탄 테러로 붙잡힌 IRA(영국령 북아일랜드와 아일랜드공화국의 통일을 요구하는 군사조직) 테러리스트 자매의 아일랜드 송환을 요구했다. 아무리 페르

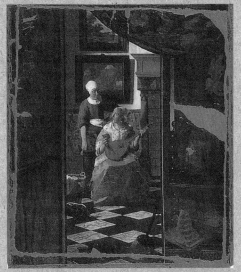

도15-8 도난으로 크게 훼손된 페르메이르의 「연애편지」
도15-9 「연애편지」가 잘려 나간 후 남은 캔버스의 나무틀

메이르의 작품이라 해도 범인의 요구를 들어 줄 수 없다는 강경한 입장의 영국 정부, 범인과는 무관하다는 입장을 밝힌 IRA, 테러리스트 자매 당사자들이 작품의 무사 송환을 요구하자 범인은 작품을 불태워버리겠다는 협박 편지를 보내왔다. 그로부터 5주 후 아일랜드 더블린에서 역시 IRA 테러리스트 자매의 송환을 요구하기 위한 과격 활동가에 의해 「편지 쓰는 여인과 하녀」가 도난당했다. 하지만 이 두 사건 모두 범인은 체포되었고 그림은 무사히 돌아왔다.

이렇게 정치적 동기를 가진 미술품의 도난은 고의적으로 예술작품과 문화재를 파괴하는 '반달리즘Vandalism'과 연결된다. 돈을 목적으로 한 일반적인 도난 사건의 경우 작품을 손상하는 일은 거의 없다. 하지만 정치적인 요구를 관철시키기 위한 아트 테러의 경우는 작품의 안위를 보장하기가 힘들다.

이제 미술품 절도는 무기와 마약밀매에 이은 '제3의 국제범죄'라고 한다. 대규모 범죄 조직이 연루되어 있으며 매년 피해액이 늘고 있다고 한다. 하지만 가장 안타까운 것은 도난당한 미술품이 원 주인의 품에 돌아갈 확률이 10퍼센트에 지나지 않는다는 것이다.

미술 관련된 범죄를 담당하고 있는 기관들

◆ www.artloss.com
아트 로스 레지스터(Art Loss Register) 도난 미술품에 관한 정보를 수집하고 홍보 활동을 펼치며 도난품 회복에 적극적인 지원을 하고 있다.

◆ www.ifar.org
국제미술연구재단(International Foundation for Art Research) 1976년부터 도난 미술품을 기록하기 시작했다. 현재는 위작, 사기방지와 관련된 서비스와 계몽활동을 펼치고 있다.

◆ www.fbi.gov/investigate/violent—crime/art—theft
미국연방수사국(FBI) 미국 내에서 일어난 2,000달러 이상의 그림, 조각, 판화에 한하여 도난 접수를 받고 있다.

Ⅱ. 그림으로 본 사회 쟁점

미술 쟁점—그림으로 비춰보는 우리시대
ⓒ 최혜원 2008, 2018

1판 1쇄 | 2008년 4월 1일
1판 9쇄 | 2015년 5월 20일
2판 1쇄 | 2018년 8월 1일
2판 2쇄 | 2020년 4월 8일

지 은 이 | 최혜원
펴 낸 이 | 정민영
책 임 편 집 | 손희경
디 자 인 | 정연화 김은희
마 케 팅 | 정민호 박보람 우상욱 안남영
제 작 처 | 한영문화사

펴 낸 곳 | (주)아트북스
출 판 등 록 | 2001년 5월 18일 제406-2003-057호
주 소 | 10881 경기도 파주시 회동길 210
대 표 전 화 | 031-955-8888
문 의 전 화 | 031-955-7977(편집) / 031-955-8895(마케팅)
팩 스 | 031-955-8855
전 자 우 편 | artbooks21@naver.com
트 위 터 | @artbooks21
페 이 스 북 | www.facebook.com/artbooks.pub

ISBN 978-89-6196-331-2 03600